普羅米修斯 010

淡紫色

作者◎塞門·加菲爾
譯者◎馬謙如

目錄

發明

INVENTION

第一章　名流

儘管擁有萬貫家產，威廉‧貝金（William Perkin）爵士卻很少出國旅行，他曾到德國和法國探訪朋友及同事，也曾去過美國；不過，他覺得旅行很累，而且很快就令人覺得厭煩。穿越大西洋的那八天，他除了看書看海，其他什麼事也沒做，有時候海令他噁心。

一九〇六年的秋天，六十八歲的貝金決定試著再旅行一次。九月二十三日他帶著妻子雅莉珊德琳和四千金其中的兩位，一起登上開往紐約的皇家蒸氣船──安柏利亞號。貝金大部分的時間都在頭等艙中寫作；抵達紐約後他要參加一場演講，另外還有幾封信要回，一位德國化學家想請教他一些早期的生活，作為教學內容的一部份。貝金現在已經是名人了，他收到的每封信幾乎都會問到他的經歷，或邀請他參加慶祝活動。

他用謙遜平實的語氣回信：「我工作的第一個國家實驗室是位於倫敦牛津街的皇

6

家化學院，時間是從一八五三年到一八五六年。」他提到，它並不像現今那些電動化實驗室。「灰黯的實驗室沒有本生燈，只有罩著細金屬網的鐵管。」經常發生難以收拾的爆炸。

當安柏利亞號努力航向目的地時，北美各處的報紙已經熱烈地報導貝金即將訪美的消息。《聖塔安娜晚報》寫道：「名化學家來訪」，《紐約環球報》則寫著，「英國入侵市政府」。就連貝金搭乘蒸氣船這件事也都上了許多大城市報紙的頭版，但這些報導比起他抵達時所受到的歡迎，簡直微不足道。

貝金和家人在紐約下船，來接船的是哥倫比亞大學的查理斯·尚德樂教授（Charles Chandler，一八三八—一九二五）。所有人穿著斜紋軟呢及羊毛外套站在碼頭上合拍了一張照片，不過照片中的貝金一家人對抵達目的地似乎沒有感覺特別高興。貝金在尚德樂教授位於曼哈頓公寓中告訴一位記者，「我覺得很無聊。」幾天後，《紐約先鋒報》詳述他所有的成就時並表示：「焦煤巫師抵美，化腐朽成金。」在這篇報導中，貝金已經被推崇為科學聖人，他的事蹟已經可以和瓦特、史蒂文生、摩斯以及貝爾的偉業並駕齊驅。

每個人都想見他，他的行程表簡直瘋狂。星期六晚上，在德勒摩尼可（編注，紐

7

約最豪華的旅館之一，成立於一八六一年。）舉辦了一場向他致敬的餐會，那可是紐約首屆一指的宴會廳。晚宴前，先遊覽了一下市區。星期一，他接著貝金一家人參觀動物園、植物園以及美術館。隔天，他們出城到威廉・馬森位在長島弗洛德海峽鄉下的別墅，他是德國一家規模龐大的化學公司代表。星期三，他將和紐約市長喬治・麥葛蘭會面。星期四，羅傑會用他的遊艇載他們到哈德遜河出遊。隔天他們去羅瑞・西爾化學公司。星期天宴會結束後，再從容地到五十五街的化學家俱樂部參加晚宴。

接下來，波士頓的行程也大同小異。在華盛頓，貝金預定拜見羅斯福總統。一行人繼續前往尼加拉瓜大瀑布、蒙特婁、魁北克，然後再回到美國，接受紐約哥倫比亞大學以及巴爾的摩霍布金大學的榮譽學位。

和大多數觀光客一樣，貝金認為波士頓讓他想起英國的城市，而他特別喜歡那次到查爾斯鎮參觀羅德島戰艦的旅行。「我非常期待拜會你們的總統，」貝金說。當他搭上「殖民特快號」前往華盛頓時，「這是一種榮耀。」他──回答那些詢問他偉大發現的人。他說，「當時，我在德國化學家霍夫曼（Hoffmann，一八一八──一八九

二）的實驗室工作，」他的談話在隔天的《小岩城公報》上登出。「我那時十八歲。某項實驗失敗後，我正想把某些黑色殘渣丟掉時，突然想到它也許有用。而它的溶液竟產生一種異常美麗的顏色，接下來的故事，你們都知道了。」

晚上七點，「德勒摩尼可」聚集了四百人。一位與會的記者這麼寫著，「如果西敏寺的葬禮是盎格魯薩克遜民族死後的最高榮譽，我們懷疑，一個有名的英國人在德勒摩尼可被美國名流招待過後，是否能獲得更高的崇拜。」

宴客廳內擺放著巨大燭台和鑲金框鏡子，牆上並懸掛著英國、美國和德國的國旗，那些化學界以及新工業頂尖的先生（女士）圍坐在四十四張桌子旁，啜飲著白標路易斯·若德爾並高談闊論著景氣以及驚人的發明。至少有半數的人都蓄著當時流行的鬍子。每份菜單上都印有浮雕的花樣，綴著一條彩色的流蘇以及一張看起來像鄉下慈善牧師的貝金照片。燙金的字體寫著，「威廉·貝金爵士的美國朋友紀念暨祝賀他發現淡紫色五十週年晚宴。」

每人盤子上都擺著一張一八五六年倫敦專利的複本，上面寫著：「現在，你們知道我，威廉·亨利·貝金，據此文件聲明我前述發明的性質以及操作方式……」

第一道牡蠣上桌之前，那一對座位安排很失望的人開始鉅細靡遺地讀起貝金的發明。與會的一些化學家無不驚訝於這個發明竟然如此簡明易懂，但他們仍不得不承認，即便在五十年前，他們會對此深感訝異。

我拿起低溫的苯胺硫酸鹽溶液、低溫的甲苯胺硫酸鹽溶液，或低溫的二甲基苯胺硫酸鹽溶液，將這些溶液中的任何一種和另外一種混合，以低溫的重鉻酸鹽溶液便足以將上述任一溶液中的硫酸鹽轉化成中性的硫酸鹽。讓這些溶液靜置十到十二小時，當混合液轉成黑色沉澱物中，以細的濾紙過濾，再用水洗掉中性的硫酸鹽。用攝氏一○○度（或是華氏二一二度）的溫度使這個物質乾燥，等它變成褐色，再用揮發溶劑萃取。剩餘的殘渣則用揮發溶劑蒸發，再將它浸漬在變性酒精中……如此便能溶解出新的顏色。

寫出上列公式，蓄著鬍鬚的貝金在人群的歡呼聲中坐上主桌，享用美饌佳肴。牡蠣之後，上來的是淺綠色的龜肉湯。接著，侍者再端上小蘿蔔和橄欖、馬里蘭龜肉。栗子羊腰肉配上球芽甘藍以及栗子，麵包汁燒鳥和紅醋凍，甜點則可選擇：蛋糕、乳

酪、咖啡及水果布丁，當然還有香檳。路易·若德爾之後緊接著皮耶·朱威及波茉莉。十點左右是演講時間，接著還有音樂表演。

當晚的主持人是尚德樂教授，也是貝金在曼哈頓的東道主。他表示能有如此偉大的人與會，真是令人感動。他指出當時整個美洲還沒有一個化學專門圖書館，而這樣一個機構將比一份獎學金更能提供給社會大眾更多的服務。他提議大家一起舉杯向美國總統、英國國王，以及德國皇帝致敬，每個人都將椅子往後移，加入自己也不太清楚的「閃亮星旗」、「大不列顛條例」和「保佑萊茵河」。

一位來自市長辦公室的人站起來，念了一段文筆頗為拙劣詩句獻給貝金（命名為貝金圖書館）。他談到一個資助化學家俱樂部附屬圖書館的基金會

來，在夜晚的時候，來，在清晨的時候，
來，當你被等待，來，不需要通知⋯
歡迎及吻在你到之前便已在這
你愈常來，我們愈喜愛你。

11

然後，輪到雨果·史威哲博士致詞，一位曾在海德堡為羅伯·威漢·本生（Robert Wilhelm Bunsen，一八一一—一八九九，本生燈就是以他的名字命名。）工作的德國人。為了這個聚會，今年他可是花了不少時間準備。他先是警告大家：「提到貝金的事蹟，十五個小時也說不完。」與會者面面相覷，似乎想知道早餐是什麼。但當他說他希望能將一切濃縮到十五分鐘，大家一片叫好。一星期後，一份波士頓報紙描述這段講演，是如何「神靈活現地……有條不紊地道盡半個世紀來科學界的進步史。」

一年前，史威哲去倫敦的旅途上認識貝金，但他是在紐約才瞭解到他偉大發明的背景。「今日，我們很難理解當時它是怎樣一個劃時代的概念，那真是天才的表現……」

史威哲解釋，貝金的發現牽涉到特殊的煤焦處理方法，它的重要不只因為它直接且明顯的實驗結果，還有許多受它啟發的偉大化學進步。間接地，貝金更啟發諸多事物的重大進步：醫療、化粧品、食品、火藥、攝影。除了當晚與會者，還有一些人也對他的貢獻心存感激。甚至，那些報導他的報紙也都無法完整地敘述他的成就，這些行業大概都無法算出他們到底該付多少錢給貝金。

12

史威哲的演講，常被歡呼與掌聲打斷。他的聽眾也許也羨慕貝金，因為大家都清楚地知道，相對於他對世界的影響，在場沒有一個人能夠與他媲美。一個人怎麼能有如此多的能量？

一八五六年，貝金發現第一種苯胺染料，第一種源自煤的著名人造染料：五十年後的今天，沒有人會覺得它有什麼任何特別之處。但年紀較長的人仍依然記得當時所引起的喧譁，那巨大的風暴——是怎麼樣的一個人，一個非常年輕的人，他竟然發現如何從煤中提煉出新的染料。如果他們能清楚記住的話，他們也一定記得那些痛苦的年代。

五十年後，市面上共有兩千種人造染料，全部出自貝金的技術。他的染料被使用在羊毛、絲、棉、麻這些材料上，而這些原料已經有很大的進步。

「女性的灰色頭髮，或一些不流行的髮色，煤焦染料絕對可以讓她變得更年輕更愉快，」史威哲博士解釋。「吃著德國香腸，你的靈魂高興地看到從肉中流出血紅色的汁液——啊！是煤焦讓它變成如此。蛋類製品被黃色煤焦染料加上粉狀蠕動取代⋯⋯皮件、紙類、骨頭、象牙、羽毛、牧草和油脂都被染色，而其中最有趣的就是，將整件傢具放進大染槽中，如今你可以隨心所欲地把木頭變成胡桃木或桃花心木，就像

13

從激流市（Grand Rapids，位於美國密西根州）工廠所完工的一樣。」

但這些都不算什麼。貝金的發明能讓生病的人迅速地恢復健康。焦煤衍生的產品讓德國細菌學家保羅‧俄力仕（Paul Ehrlich）率先開發免疫學及化學療法。德國科學家羅伯‧寇仕（Robert Koch）發現結核病和霍亂桿菌時，特別感謝貝金。史威哲博士提到貝金的成就，間接地使減輕癌症患者疼痛的治療方法有了開拓性的進展。

史威哲大概覺得聽眾不太相信他，為了取悅大家，於是他講了一個有趣的小故事。幾年前，有一個人名叫法勒貝格，他在約翰‧霍普林斯工作，他利用煤焦衍生物進行科學實驗。「有天晚上，他離開實驗室前把手洗乾淨，他以為他已經徹徹底底地把手洗乾淨。所以，當他用餐時，卻非常驚訝地發現，他送進嘴巴裡的麵包竟然是甜的。」

「他猜想，老闆娘一定是不小心把糖撒在麵包上了，於是把她叫來。在一陣爭論後，老闆娘贏了。並不是他的手，而是他的手，他非常吃驚地發現，不只是他的手，就連他的手臂也都有甜甜的味道。唯一可以想到的解釋是，他可能從實驗室帶了某種化學物質。於是他衝回實驗室，小心地檢查工作台上每一個器皿上的味道，最後，他終於找到那個帶有特殊甜味的物質，成就他非凡的發現。」

法勒貝格碰巧發現了糖精，四磅的糖精和一公噸甜菜的甜度一樣。他以動物測試看看糖精是不是有害物質。測試結果良好，很快地，他便被擁立為一個龐大新興工業的創始人。在紐約宴會舉辦的同時，由於糖精對製糖工業破壞性的影響，美國政府正立法禁止在食物中以糖精取代糖。伊拉·雷姆森教授特別清楚這個故事，他坐在主桌和威廉·貝金離兩個位子。因為上述意外發生時，法勒貝格就是在瑞森的實驗室工作。

此時，史威哲博士的演講就要接近尾聲，他並簡略地提到，貝金肯定是那個該為今日女人味負責的人。他曾從煤焦中提煉出能做人工麝香的成份，製造出人造的紫蘿蘭、玫瑰、茉莉香味，以及年度香味——冬青油（oil of wintergreen）。

人造香水的化合物加上硝化甘油就可以變成採礦和防衛的炸藥（「日俄戰爭中的無煙火藥」）。士兵們也會為了人造水楊酸和安息香酸而感謝貝金，這兩種東西都被用於保存罐頭食品。

晚宴開始時，有位攝影師爬上放在角落的梯子，要求每個人將椅子轉向他，幾乎每個人都看著他，除了貝金，他寧願看中間（貝金對於使用袋子吸收閃光燈煙以抑制鎂煙霧的方法很感興趣）。訣竅在於，攝影師知道，「如果你看得到我，我也看得到

你。」而今天這張照片讓我們看到在場的每一個人——這是一項值得注意的紀錄，當時最傑出的化學家都努力地在長期曝光時睜大眼睛。

當然，攝影的藝術，大大地受到貝金的助力而提升。宴會的那個時代，影片沖洗及感光板靠的都是煤焦調製品，而煤焦染料改善了感光乳劑的敏感度，使之成為適合日常使用的快照。而且，就在那一年，奧古斯特和路易·盧米埃（Auguste and Louis Lumiere）引入了彩色感光板，這是有史以來第一次把煤焦運用於攝影技術上。

演講者在結論中真摯地祝福貝金：「世界不能沒有這樣一位特別的人，但願他能長壽、健康、幸福。」

威廉·尼可斯博士，美國通用化學公司的董事長延續這種氣氛。他贈與貝金第一枚印有貝金的金色勳章，此後，每年將頒發給最傑出的美國化學家。倒了杯酒，他期望未來一切會更好，尼可斯博士希望能有一個偉大的結果。這是個破壞的年代，他表示，所有化學家都有一個使命，「將世界從飢餓中拯救出來。」

「你將會受到國王、所有化學家以及全世界的尊敬，」尼可斯看著台下的貝金說，「你將可以問心無愧地迎向夕陽，走下山坡。你已看過黃金時代的曙光——化學的世紀——科學將經由綜合匯集那些過去的斷簡殘篇及殘餘的廢物，為世界建立出一

個永久長存的文明。」

演講結束後他回到座位上，隔幾個位子的阿道夫‧庫特羅夫打開他的餐巾。庫倬孚是美國煤焦工業的先鋒之一，今晚他的任務是用一套八件的銀製茶具介紹貝金，每個茶具上都刻著一項這位英國人發明的詳細說明。

晚餐後，當酒精開始讓人恍恍惚惚，甚至帶來頭痛時，威廉爵士自己站起來發表講話。群眾再度興奮起來，而且使勁地喝采。他有一副低沈卻清爽的嗓音，大概是謙虛與害羞的緣故，他講話時常常眨眼。坐在他旁邊的那些人，會注意到他一點也沒喝酒──他已經戒酒多年。他手中拿著在安伯利亞號上寫好的講稿，然而，開場的那番話卻是即席之作；他們感謝他，所以他也謝謝他們，而整晚他們就這樣謝來謝去。上次他來紐約，已經是二十四年前的事，況且，那個時候知道他的人似乎遠遠不如現在多，但現在每件事，都是極大的榮譽──圖書館、勳章、茶具。「和你們在一起，讓我覺得舒坦，」他說，「或許，你們有興趣瞭解我早期的一些事情，以及我是如何成為化學家的。」

他花了十分鐘談他的學校、他偉大的發現，還有那段說服其他人相信他找到某些有意義東西的困難時期──他說，他並沒有想到那會有什麼意義，畢竟，當時他只有

17

十八歲。沒有人想像得到，骯髒濃稠的焦煤竟然能醞釀出那些東西？不過，他是幸運的，因為他偉大的發明純粹是偶然蒸發出來，完全不是他當初想找的。

他坐下時，引起一陣騷動。許多人舉杯敬酒。有些人讚嘆地站了起來。尼克拉斯·布勒爾博士，哥倫比亞的董事長，他表示民主依賴科學的發現。「時代需要有知識的人，國家若能聽從那些智者的建議，一定會更進步繁榮。」

伊拉瑞森博士說，他知道時間已經很晚了，但一定還有演奏「緣份讓我們相聚」（Blessed Be the Tie that Binds）的時間。這是一首適合現在的歌，他說：「這是一個雙關語。」

之後，這些傑出的科學家叫車回家，或回曼哈頓旅館，他們大概會告訴他們的朋友，那是一個歷史性的晚宴，餐桌上食物是多麼美味呀！然後，他們都會作同一件事。在這次五十週年慶的邀請函中，特別註明這是一個需要穿著半正式禮服的宴會，但有一變化。他們的晚宴外套是黑色的，但他們的蝴蝶結不能是黑色，為了向貝金致意，與會者都必須戴上那個使一切開始的顏色，那個改變世界的顏色。

宴會前兩個星期，與會的每個人都收到一個咖啡色的包裹，裡頭有一條新的領帶，為了這個活動由法國聖丹尼染料暨化學公司特別染製的。這種顏色通常被認為是

一種紫色，而那一晚，它將是最精準的色調。

大家都戴著它赴宴，如今，午夜過後，每個人都拆下它，心裡也許都盤算著要如何小心地收藏它，這是向發明淡紫色的一位科學家致意的重大夜晚，所得到的完美紀念品。

第二章　非科學之地

薛格‧雷‧樂歐納輕巧地從他的紅黑色法拉利下來，穿過坐落於馬里蘭州貝特達市的詹森餐廳前門，走向酒吧的方向。樂歐納看起來總是眾人中最帥的一個，尤其是當有人叫他，他臉上閃過那抹燦爛的微笑，在八月的午後，他簡直像剛從ＧＱ雜誌中走出來。

穿著淡紫色開襟羊毛外套，淺紫色襯衫，袖口小心翼翼地捲在毛衣外面，淡紫色的吊褲帶上繡著丘比特的圖樣。

樂歐納說，「我感覺好極了，我真這麼覺得。」

20

一九五六年五月，剛好是淡紫色發現一世紀後，一份名為《染房、紡織印刷、漂白與整理工》（*The Dyer, Textile Printer, Bleacher and Finisher*）的商業報刊刊載了一則警訊，「想到夏德威爾（Shadwell）貝金出生地朝聖的讀者得趕緊加快腳步，」編輯羅倫斯‧莫利斯如此寫著。「因為這一個區域已經被設定為重劃區。」那些開發者一旦進來之後，就沒有任何東西可阻止他們的腳步了。過去四十年來，這裡已經三次被當成重大市政改革的目標。

大衛王路，位於薛得魏爾的上城，是一條有著藍門學校及醜陋辦公區的小巷子，幾乎所有貝金出生（一八三八年三月十二日）時的建築物都已蕩然無存。今日，參觀者會發現大衛王路已變成單行道、安全島、繫船柱和標誌林立。這條路和聳立著一棟棟屬於議會建築的可波街相連──一直通到一條卡車、福特汽車穿流不息的四

線道高速公路。大衛王路三號，是家中排行老七貝金的出生地，如今已被鏟平。就像倫敦東部大部分的地方一樣，大戰前的景物已不多見。

最老的是聖保羅教堂，一棟有著高聳尖塔的小建築物。一六六九年建，是倫敦在復辟時代所建的五個教堂中最晚的一個，它的歷史中不乏知名人物。衛里公會創辦人約翰‧衛斯里（John Wesley，一七〇三—一七九一）曾在這講道。探險家詹姆斯‧庫克（Captain James Cook，一七二八—一七七九）是一個積極的教區居民，他的第一個兒子在這裡受洗。珍‧藍道夫（Jane Randolph），美國開國元老傑弗遜（Thomas Jefferson）的母親，也在這裡受洗，一九八三年出生的貝金也是。教堂周圍有一個小墓園，不過，墓碑上的字跡已難以辨認。在教堂的地下室，可以找到蒙特梭利學校。教堂後面有一條步道通向改建過的碼頭，住在那裡的人可以在露天小陽臺上享用早餐，眺望遠方的泰晤士河。下面是保全人員及房地產仲介的辦公室。薛得魏爾流域，可以釣魚或划船，還可以欣賞加納利碼頭和千禧圓頂（Millennium Dome）的風景。

四十年前，貝金出生地變成沃夫肉品店（A. E. Wolfe）。這家店結束營業後，商店和房間被拆毀，另蓋新屋。對面是一個叫馬爾提諾市立的住宅區，以前是大衛王堡

22

一號，威廉・貝金十幾歲時，他的家族將這棟房子和馬房租下。在房子的邊上，由史帝潘尼歷史信託安裝了一塊圓形的藍色牌子：「威廉・亨利・貝金爵士，英國皇家學士會會員，一八五六年三月，在此處的家庭實驗室中發現第一種苯安染料，成為以科學為本的工業奠定基礎。」如今，這裡沒有人熟知他的故事。

二十幾歲，威廉・貝金到里茲出差，他抽空去參觀已故祖父湯瑪斯・貝金的房子。他生於一七五七年，是約克夏農家的後代，後來成為皮革工人。不過，他的孫子感動地發現，他還有一罕見的嗜好，在靠近英格雷頓的黑多爾敦的房子裡，貝金發現一間看起來很像實驗室的地窖。那兒有一個蒸餾器，一個小小的精鍊爐以及各種盛著焦黑混合物的容器。這個鄉下地方竟然能找到如此不可思議的密室；到處尋問之後，貝金才知道，他祖父曾經是個鍊金師，他也曾試著把鹼金屬轉化成金子。

湯瑪斯・貝金的皮革製作的工作讓他到了倫敦，在那裡他好像轉而成為木匠和造船師。他的獨子，喬治・弗勒・貝金（George Fowler Perkin）在一八〇二年出生，是一名相當成功的木匠。他為了蓋那些給當地船塢工人住的有陽臺的房子僱用十二個人。以今日的標準來看，他家算是中產階級的新貴。

貝金出生不久，他們一家就搬到附近一棟三層樓的大房子中，離高地街幾碼遠的大衛王堡。他們聘僱佣人，是那一區最富有的家庭之一。他們的房子特別顯眼，是鄰居閒話家常的對象。薛得魏爾東區有最可憐、最擁擠的貧民窟，特別是靠近船塢那邊情況更是嚴重。十九世紀初，一位旅者記錄著：「那裡住著數千名商人、工匠和機械技工，不過，他們家和工廠沒什麼可抒之處，而街頭巷弄更沒什麼吸引人的地方。」

維多利亞時代的作家喜歡強調倫敦貧窮與富貴、高潔與邪惡的極端對比。當亨利・梅秀（Henry Mayhew）於十九世紀中期從熱氣球上俯瞰市區時，他被窮困大眾竟然和偉大的商業、金融及帝國如此緊鄰的狀況嚇到。在薛得魏爾，這樣兩極的世界對貝金家來說是每天都遇得到的家常便飯。疾病環繞著他們。貝金因而失去大姐和大哥，他們都死於肺結核。他們的母親莎拉──小時候就從蘇格蘭搬到倫敦東區，她認為她將永遠無法彌補她所失去的。

貝金家的小孩在警察局對面長大，從那兒他們看到絡繹不絕的醉漢和無賴。警察大部分的工作集中在名叫派帝鵝的酒吧，水手到那裡找妓女，而這些粗魯的水手被強行招募到皇家海軍。

威廉・貝金就讀位於商業路上的私立亞伯・泰瑞斯學校，學校離他家有幾百碼之

遠。他是個天才學生，對許多標準課程以外的事物都非常有興趣。「他對所有的嗜好都表現出過人的靈巧，」他的姪兒亞瑟‧瓦特回憶。瓦特的母親比貝金長兩歲。「他們常花很多時間一起散步聊天。威廉對自然史和園藝特別感興趣。有一次，他做了一隻大煙斗，然後一副很男子氣概地吸著煙。不一會兒，他就非常不舒服，他姐姐費了一番力氣才把他帶回家。威廉喜歡探測每件事物的奧妙，尤其是小東西，這似乎可以說明，他研究的天賦極早便顯露出來。

十二歲，他對攝影產生興趣，十四歲，他拍了自拍像：面無表情的他，濃密的黑髮，有著寬闊的額頭，表情強毅。穿著大禮服，那或許是上教堂時穿的最好的一套衣服，他看起來像二十歲。

「我不知道從那裡講起，」一八九一年，他寫信給他的同事漢瑞奇‧卡羅說：「我相信童年及青少年時期的狀況對我的研究將會有絕大的影響，我想弄清楚那段期間的事情，提供給你做為參考資料。」

一九六九到一八九〇年，卡羅是巴斯夫（BASF）主要的投資人，幾個星期前，他寫信給貝金，說明他正為了寫第一本染料工業史做準備，希望對他早期生活能有更多的瞭解。貝金回信告訴他，如果他記得，他很願意幫他，不過，寫到一半，他

又改變心意。「我現在告訴你我早期的故事，我從來沒這樣做過，如今寫完了之後，猶豫著要不要寄給你。」為什麼這樣，他並沒有解釋，但他一向是個謙虛謹慎的人。

剛開始，他並不知道自己想要做什麼，雖然他幻想著有關藝術方面或是他雙手可以實際操作的職業。「在周遭環境的耳濡目染下，我想我會追尋父親的腳步。」他做一些東西的木造模型，包括從他家前面經過的蒸氣火車。他也被工學吸引，喜歡他在「工匠」一書中所看到的槓杆及滑輪的圖樣。那本書出版於一八二八年，內容包括著廣受大眾歡迎的題材，他們後來被命名為機械學、光學、磁學、氣學，整本書對於科學如此快速的發展有著難以置信的讚嘆。

但貝金又被吸引到別的方向。「我對繪畫產生極大的興趣，在很短的時間內，我竟有想當藝術家的瘋狂想法。」還有音樂——他學小提琴及低音大提琴，他和哥哥及兩個姐姐夢想成為雲遊四海的四重奏。不過，在他十三歲生日之前，一位朋友給他看了一些他覺得非常不可思議的基礎結晶實驗。

「我看到的化學比我以前所遇過的學科更高深，」他回憶起。「我想我如果能受僱於藥劑師，我會很快樂。」

另一個故事，貝金繼續粉碎故事的戲劇性。「發現新事物的可能性深深打動著

我，我下定決心去收集化學瓶子和做實驗。」

十三歲，他加入其他六百個男孩的行列，到離聖保羅不遠，威普塞街的倫敦學校

就學。那是一所嚴格的學校，對於品性不端的學生施以體罰，並採取改革的教學方

式。剛進學校時，貝金很高興得知，這是國內少數幾個提供化學課程的學校之一，一

個被認定為沒什麼實際用途的學科（它當然沒有拉丁文或希臘文有用）。課由湯瑪

斯・霍爾講授，一星期兩次，排在中午吃飯時間。為了這堂特別的課，貝金說服父親

每一學期額外多交七先令。自己則不吃午飯參加。「湯瑪斯・霍爾注意到，我對這堂

課懷有的濃厚興趣，於是他叫我當他實驗課的助手之一。在學校那個陰森恐怖叫實驗

室的地方工作，對我來說是一次美妙的精神提升。」

霍爾認為貝金或許會想在家裡做一些比較安全的實驗，便幫他買了一些玻璃器

皿。貝金的父親又再次為兒子的熱情慷慨解囊，雖然他明白的表示，他希望兒子成為

一名建築師。化學是很迷人，但卻無法賺錢。

課外，貝金去聽亨利・樂特白（Henry Letheby）在白教堂路倫敦醫院中的演講，

而樂特白和霍爾兩人都建議貝金寫信給他們的朋友邁可・法拉第（Michael

Faraday），要求他准許貝金去上他在皇家學院所講演的課程。法拉第親筆回信，這個舉動讓貝金高興萬分，於是每個星期六下午，十四歲的男孩發現，他是參加這堂有關最新電力科學課程的所有聽眾中最年輕的一個。

許多年以前，一八三七年，德國優秀科學家休斯特·李畢（Justus Liebig）對要前往利物浦參加英國協會會議的代表團說了一些不太中聽的話。「英國不是科學發展的搖籃，」他宣稱。「那裡只有業餘愛好者，他們的化學家不敢使用『化學家』這個名號，因為它已被藥劑師替代了，而藥劑師是被歧視的一群。」

和這情況大大相反的是，李畢擁有令所有化學家欽羨的紀森大學教學實驗室，他們可以旅行幾百公里，參加被他們國家認為沒什麼意義的研究工作。牛津和劍橋都有開化學講座，但對這門必須在實驗室裡教學的學科卻是一個前所未聞的想法；化學史只是拓展科學知識課程中的一部分。在格拉斯哥大學，湯瑪斯·湯瑪遜（Thomas Thomson）大概是第一個開放實驗室讓學生上課的人。而一名被李畢視為少見深具遠見的科學家——湯瑪斯·格瑞姆（Thomas Graham），則於一八三○年在安德森尼安學院做了同樣的事情。在貝金出生的年代，英國還沒有專門的化學學院。

28

李畢是個能激勵人心的演講者，一八四○年初他的不列顛巡迴演講，說動了那些有力人士，同意倫敦設立一個專門的化學學校（李畢會見首相羅伯‧皮爾爵士，由於爵士家族棉布印染事業的緣故，他對這個計劃表達了個人興趣。）原本的計劃是在皇家學院中成立大衛實用化學學院，但這些創始人，女王的御用物理學家詹姆斯‧克拉克爵士、邁可‧法樂岱和數年來科學研究的熱心資助者康瑟王子等，為化學皇家學院個別籌款，募得五千英鎊。皮爾和葛來斯敦都在捐款的名單之內。

一八四五年，學院在漢諾威廣場開放臨時實驗室，一年後，實驗室搬到牛津街南面的永久地址。大樓內很快便被二十六位學生佔滿，由於校舍空間不敷使用，學生還必須到傑明恩街上的實用地質學博物館聽課。在這裡貝金的老師湯瑪斯‧霍爾，第一次聽到年輕院長奧古斯特‧威翰‧馮‧霍夫曼（August Wilhelm von Hofmann）的講座。

霍夫曼一八一八年生於紀森，跟隨李畢研究物理之前，原本研究數學和物理。他在皇家學院特別受到艾伯特王子的支持，王子不僅相信他能做出直接有利於農業進步的發現，此外，一八四五年夏天，英國女王和艾伯特王子為了貝多芬紀念館的揭幕儀式，造訪波昂。女王在日記中記錄了這個典禮，以及後來發生的事情。「我們和普魯

士國王及皇后乘車到艾博特以前的那棟小房子。真高興再看到這個房子。從頭到尾走一遍，一切如舊……」沒有改變的原因是，因為奧古斯特‧霍夫曼住在裡面，偶爾在某個房間中做些小實驗。

湯瑪斯‧霍爾認為，貝金十五歲就應該到皇家學院登記，但貝金父親卻強烈的反對。為什麼威廉不能像他的哥哥托瑪斯一樣？托瑪斯被訓練成一名建築師。數年後，貝金回憶說：「我父親相當失望。」但霍爾說服他父親和霍夫曼見面，霍夫曼大概用了一般人不太瞭解的苯和苯胺騙他同意。

「他和我父親談了幾次，」貝金寫著：「結果，我進了學院，在霍夫曼的指導下研習化學。」

五年之內，一八五三年，貝金便開始致富。

第三章　漂浮在空氣中

指上長繭的地方。

……一幅花園餐廳的風景畫。我在一張鋪著紅點桌巾的餐桌喝著啤酒，蚊子叮著我手

及淡葫蘆色。駝背男孩帶著拐杖和木球，淡紫色的無袖背心穿在他完全變形的身體上

在城中閒逛，去美術館和動物園……豪沙和山翰市鎮重建的地區——混合著靛藍

布魯斯·察溫於尼日，一九七一，摘自《攝影和筆記》

每天晚上，貝金離開皇家學院走過牛津街，這段路程煤氣燈照亮著街道。倫敦街

頭熊熊衝燒著煤氣。十九世紀初，煤燈便開始照亮著每個住家、工廠和街道，貝金的

實驗工作也開始依賴煤氣進行其他火的實驗。

31

不過，這種實驗引發許多嚴重的後果。煤氣是從煤蒸餾而來，每年必須生產幾百萬噸才能滿足需求。而蒸餾的過程必須要將煤放在密閉、沒有空氣的容器裡燜燒，這種易燃的處理方法會產生許多無用又危險的副產品：像是污濁惡臭的水、許多硫化物以及大量油膩的焦油。

多年來，這些副產品被視為廢物；而這些廢物產生的問題不是如何回收再利用，而是如何處理掉它們。人們已知道可以用石灰和木屑來對付硫磺，然而，煤氣水（gas water）及焦油傾倒到河裡，卻會污染河川造成魚類死亡。任何想要這些副產品的人，都可以免費取得一大桶。科學家利用這些廢棄物進行一些沒有結果的實驗，又將這些垃圾丟入河裡。不過，在貝金出生的幾年前，科學家終於漸漸發現一些新用法。

煤氣水裡富含氨，而硫磺則被用來製造硫酸鹽溶液。一八二〇年代，在格拉斯哥的查爾斯‧麥金塔（Charles Macintosh）發現一種使用煤焦的方法，研發製造防水衣物。他用它來準備一種特殊的橡膠溶液，將它塗抹在外套布料上，命名為雨衣，但很快地大家就以發明人麥金塔這個名字來稱呼雨衣。它也可以作成塗漆，由於非常適合用於保護板木，因此廣泛地使用於新的鐵路系統。它和雜酚油的化合物也可以漆在木

材和金屬上，並作為污水處理的消毒劑。從一八四○年代開始，就有人將早期使用焦油和煤焦鋪路的方法申請為專利。

在皇家化學學院創立時，煤焦已被認定為極複雜的物質。第一屆學生就已瞭解它是由碳、氧、氫、氮和少量的硫礦組成，他們還知道從這些組合物中能夠造出一連串的誘人的物體。

現代化學研究還剛開始——一直到一七八八年，安東尼‧拉弗希耶（Antoine Lavoisier）才證明空氣是一種他稱為氧和氮的混合氣體——而後，每年都有重大的發展。一八二○年代，像揮發油溶劑（solvent naphtha）這種分子，已經從煤焦中被分離出來，但當時最大的挑戰是揭露它的組成元素，並說明如何從其他化合物修正這些物質。揮發油中含苯，經過困難的分離蒸餾的過程之後，依次發現它竟含有甲苯胺和苯胺的物質。化學家通常知道每個分子的化合原子——有多少碳，多少氧或氫——但不知道它們如何恰當地組合在一起。那那些突出來的氣泡和合成金屬，它們正確的連接點和組合（在三次元電腦軟體出現之前的時代），得意洋洋的化學家只是喜歡站在它們旁邊擺樣子讓攝影師照相，花了好幾十年的時間，這些化學家都還沒完全搞清楚它們的化學式。

33

皇家學院的學生許多實驗工作都缺乏計劃和方向，有些還為此而付出代價。由於大規模煤焦實驗危險性相當高，皇家學院禁止查理斯‧曼斐德（Charles Mansfield）——霍夫曼最上進的學生之一，在校內進行實驗，固執的他乾脆在王十字火車站附近的一棟建築內進行他的實驗計劃。一八五五年，他為一個國際展覽會準備大量的苯，一場大火，他和助手雙雙喪命。

苯胺最讓霍夫曼教授著迷。在德國時，他幾乎都待在實驗室進行有關苯的各種研究，回到牛津街也從未間斷。理所當然的，他設法將這份熱情傳授給他的學生們。

「就一位老師而言，他是少見的有趣又條理清晰，」一八九三年，也就是他逝世後的隔年，在一次向霍夫曼致敬的紀念演講中，普雷菲爾說，「他非常小心地敘述他的論點，他會一步步從頭導到結論，增加他的說服力，而每個學生都覺得老師對他們最特別。」

線狀無煙火藥的共同發明人弗德烈克‧阿貝爾（Frederick Abel）曾自問，「為了霍夫曼，誰能不工作，甚至當他的奴隸？」在他碰爆炸物之前，阿貝爾對車天翰（Cheltenham）的礦泉水進行分析，並研究不同物質對苯胺產生的效果（其中一種是有毒的氰氣，他的眼睛因此受到永久性的傷害）。霍夫曼還有一位學生則在測量白朗

峰上的空氣組成成份。

奇怪的是，對一位科學家而言，霍夫曼顯得有點笨拙，有一次他告訴阿貝爾，年輕時他時常把試管「捏碎」。「和霍夫曼工作，你會感受到他有一種難以形容的魅力，」阿貝爾回憶地說道，「看著他為新結果感到喜悅，或是為無法達到理論所預期結果時短暫的傷感。他會哀怨地喃喃自語『另一個夢又走了』，再深深地嘆一口氣。」

霍夫曼還有個天賦，他似乎總能挑選正確的學生去做適當的事，同時進行不同的實驗。在起初五年，就有三十六種不同的計劃在進行。女王和她夫婿是他實驗室的常客，霍夫曼在溫莎堡做了幾次演講。一八六五年在皇家學院，霍夫曼用槌球和釣竿的示範讓取悅艾伯特王子及其他貴族。皇室的人也許會喜歡他從德文諺語照字面意義翻譯過來的洋涇濱英文；但他們對他的學生對泥土和植物的研究更感到興趣——事實上，他們熱衷開發實用性產品。

威廉·貝金曾提到，他的老師一天通常到實驗室視察好幾次，就好像他們每項工作都是異常的重要。有時候，他們的實驗結果確實真的很重要；不過，大部分的時候，都是平常而無意義的。而且，大部分的實驗結果霍夫曼教授以前好像都做過。貝金說，「我清楚地記得，有一天，工作進行得很順利，而且得出幾項新的產品，他檢查一份

35

學生經由蒸餾獲得的硝化碳酸（nitration of phenol）。他拿起一點點放進玻璃蓋子上，用腐蝕性的鹼（caustic alkali）處理，立刻得到漂亮的紅色鹽。他抬起頭，用他獨特又熱情的方式大叫著，各位先生，新物體漂浮在空中！」（注一）

另外有一次巡視就沒那麼好的效果了。那次，霍夫曼拿著盛著少量水的玻璃瓶，叫學生把硫酸倒進去。高溫使玻璃爆破，硫酸從地板上濺到霍夫曼的眼睛。「霍夫曼被馬車送回家，」貝金想起，「他得躺在黑暗房間的床上好幾個星期。」雖然如此，他還是念念不忘工作，他要學生到他黑暗的臥房向他報告進度，並給他們最新的指示。

可想而知，貝金是一個用功的學生，剛開始的課程對貝金而言頗為簡單。他總是坐在臨著牛津街窗邊的位子上，俯瞰載貨的馬車，大部份的時間都和坐在他對面的亞瑟·邱爾屈分享兩人共同的興趣。「我們都喜歡畫畫，也都愛好素描，」邱爾屈說。「我去他家，然後開始合畫一幅畫。這些都是在一八五四年皇家學院展覽後不久的事，那次我的一幅畫也參展。」

邱爾屈將家裡的雞舍改成他的家庭實驗室，所以他很想看看貝金在大衛堡頂樓的臨時化學室，他每天晚上和週末都在那兒工作。貝金喜歡把工作帶回家。他曾經說

過，「做研究的學生好像是高人一等的生物。」所以一八五五年當他完成基礎課程後，霍夫曼聘他擔任助手，成為當時最年輕的研究助理，貝金感到十分榮幸。

貝金最早的工作是關於碳氫化合物中的有機鹽的形成，但他對下一個研究課題的結果更感興趣，這個研究後來成為他最早發表的論文之一。一八五六年二月初，他在皇家學院院刊中提出一篇和亞瑟・邱爾屈合寫的短篇報告：「新顏色初探」。

報告中寫道：「這種新的物質有許多值得注意的特性。」他們把氫實驗和苯蒸餾的提煉物命名為 Nitrosophenyline。這個提煉物可以製造明亮的深紅色，放在酒精中溶解後呈橘紅色，用鹼稀釋時，它會變成微黃的咖啡色。結論中他們指出，這種物質的光澤幾乎可與鳥糞石中採收到的鮮紫色媲美。

雖然奧古斯特・霍夫曼於看到學生的成果發表（事實上，是他親自將上面那篇研究報告交給雜誌社。）不過，他認為顏色的發現無足輕重。就某方面來說，他是對的，因為貝金和邱爾屈並無法提供任何實際應用的方法，所以他們繼續進行其他的研究工作。不過，這兩位化學家一想到，人們或許會認為這不過是個美麗的巧合的事實，倒覺得很有意思。

霍夫曼還面臨其他的困難，學院裡頭那些有錢的金主覺得化學並不能夠製造出任

何改善生活的東西。這些當初被李畢的「聖戰說」打動的地主，很快就對他們的「拯救」成果感到失望。註冊人數的銳減，學院只好跟礦場學校合併；貝金三年級時，有些學生只要想到改善煤的萃取方式便可獲准入學。

一八五六年，純化學的好處甚至引起廣泛的辯論。追求實際的人就是不相信科學家。一八五一年，海德公園華麗的水晶宮舉行了一次成功的萬國博覽會，展覽規模盛大，展覽品更是前所未見，震耳欲聾的燃煤機器，成功地讓人以為，進步就是運用廉價和豐富的蒸氣能源打造出來的。

就另一方面而言，純化學研究的問題是付出的努力很難得到什麼稀罕的成果。

一八四九年，皇家學院年報中，奧古斯特・霍夫曼透露，他的野心是證明化學研究是為了從天然物質提煉出人工合成物。他承認，這個不確定的結果得靠超高度耐心和絕佳運氣的配合。的確，霍夫曼和他的學生只不過在貪婪地渴望偉大的事物，就好比技藝高超的藝術家用從未使用過的材料作畫。「也許我們運氣好，」霍夫曼說。

一八三〇年左右，人們漸漸明白所有動植物中分離出來的物質都含有碳、氫和氧，通常還有氮和硫磺（有機化學主要就是碳化合物的化學研究）。一個簡單的化學

化合物可透過它的組成元素的化學式（combination of its elements）被記錄下來。在學校，貝金已經學習過那些基本性質：用化學符號表示的基本元素，像 C（碳）、H（氫）、O（氧）和 S（硫），一個元素和其他元素就成為化合物，但它自己本身卻不能再被分裂為更簡單的物質。當兩個或兩個以上的元素結合，它們彼此的原子相接在一起，變成一個分子。化合物中的每一個分子有著同等數目的原子，就化合物中任何其他的分子一樣。最基本的例子，H_2O，就是水的化學式，具有兩個氫原子及一個氧原子。但當時人們還不知道某些元素中——就像空氣中的氧——原子之間的連結不需要其他元素加入。

霍夫曼想要在實驗室中做的其中一種物質是奎寧。奎寧是瘧疾唯一有效的治療法，十九世紀中，瘧疾決定一個帝國的版圖和興隆。

瘧疾是一種古老的病，也可能是古老文明的遺跡。繁榮的羅馬和近郊的平原都曾流行過瘧疾。西元前兩百年第二次迦太基戰爭後開始蔓延；羅馬帝國時代到西元四世紀末衰退。接著又再度肆虐，擾亂帝國的殖民計劃的進行，直到文藝復興前它才有漸微的趨勢。

瘧疾這個名詞——「壞空氣」是錯譯的義大利文——一七四〇年代，第一次被使

39

用於英文，賀瑞斯・瓦波利（Horace Walpole）寫到，「一種稱為Mal'aria的恐怖東西，每年夏天都會從羅馬傳來並殺死所有人。」之前，是不是感染瘧疾完全就看是發冷或發熱來判定。

在霍夫曼的時代，瘧疾不只在亞洲或非洲造成嚴重損失。法國、西班牙、荷蘭和義大利都是瘧疾蔓延區，當時到底有多少人因霍亂等病死亡根本無從統計。普遍來說，俄國、澳洲西部領地，美國的南卡羅來納、佛羅里達和紐奧良等地區，疾病都在沼澤地區盛行。南北戰爭時，瘧疾是南方各州主要的死亡原因，而紐約和費城，則有數以萬計的病例──只能通過土地的淨化和開發來改善情形。

在英國，瘧疾被認為應該是詹姆斯一世和克倫威爾的死因，一直到一八五〇年代，它依然猖獗盛行。最糟糕的地方是劍橋郡和艾塞克斯沼澤區，狄更斯在《大預言》（Great Expectations）中描寫，肯特的梅德威，皮皮（Pip）家周圍的沼澤寒熱症。一八五〇至一八六〇年間，被診斷出患有瘧疾住進聖湯瑪斯醫院的病人高達一萬多人，一八五三年時，瘧疾患者甚至佔了所有住院人數的一半。

英國帝國主義者發現，瘧疾是擴展殖民地最大的阻礙。例如克立曼（Kilimane）的大衛・李維史東（David Livingstone）發現蚊子是一種「厲害的東西」，他發現發燒

40

是一種慢性的毒藥。「（患者）只會覺得無精打彩，漸漸地愈來愈蒼白，愈來愈沒有血色，接著就愈來愈衰弱，直到他們像被孑孓蠅叮到的牛隻般無力地倒下，我從未見過任何疾病是像這樣的情況。」

在印度，還有很大一部分地區由於瘧疾的緣故尚未開發，英國軍隊不時傳回人類浩劫的報告。他們認為這個疾病就像自然的人口控制方式。兩千五百萬名成年人和慢性折磨人的瘧疾苦鬥，每年約有兩百萬人死於瘧疾。被嚇壞的軍官報導著恐怖的症狀。患者打冷顫、痙攣、發高燒、肌肉酸痛、噁心、嘔吐和譫語。很多人在昏迷中死去；更多人的症狀是間歇性地發作。英國人理所當然地把傳染病怪罪於當地人，不管他們自己的農奴制度及東印度公司的土地政策是否加重了這個問題的嚴重性。

即使在一八五〇年代，還是沒人能夠確定這種疾病的病因。很多理論大都著眼於沼澤和空氣的傳染，但是，除了李維史東和其他人模糊的猜測以外，還沒人將它跟蚊子之間做出科學的聯繫。

當時瘧疾解藥很難取得，但治療方法已進步不少。早在一八二〇年，法國化學藥劑師貝樂提耶（Pelletier）和卡豐度（Caventou）就已經從金雞納樹皮中分離出奎寧，但許多醫生仍舊建議提供放血三天、水銀治療或喝上三瓶白蘭地的治療方法。因

41

為迷信，有人相信戴上一隻裝在胡桃殼裡的蜘蛛，或吃掉一隻蜘蛛，可以治癒這個疾病。

然而，這是一個生物鹼的新時代。金雞納樹皮（及其根部和葉子）不只含有奎寧（名字是從西班牙文拼音「Kina」而來，秘魯文，意指皮），還有弱金雞納鹼，在接下來的二十年，又有兩個生物鹼從樹中分離出來，金雞納霜和弱金雞納霜。每一種都有些微不同的分子結構，不過對治療瘧疾的效果都不若純奎寧來得有效（但也沒像它賣那麼多）。同時，那兩個法國人還從聖伊格內修斯（St Ignatius）豆中分離出番木鱉鹼，有些化學家則發現其他的生化鹼——咖啡中的咖啡鹼和鴉片中的可待因。

奎寧的供應量有一定的限制，所以相當昂貴。金雞納樹大約和梅子樹一般高，有著和常春藤一樣的葉子，分佈在玻利維亞和秘魯。一八五二年，印度政府花費超過七千鎊購買金雞納樹皮，以及兩萬五千鎊買純奎寧。東印度公司則斥資十萬鎊購買奎寧。可以確定的是，這些錢並不是用來治療窮人，因為光是在印度的英國軍人就需要七百五十頓的樹皮。

那些歐洲帝國主義分子對奎寧的需求量非常龐大，英國和荷蘭開始在印度及爪哇耗下巨資試種金雞納樹的種子。首次的栽種計劃失敗，就像那些探險家總是在錯誤的

42

地方播下錯誤的種子。有些人真的因為這種疾病而致富，最著名的要算是約翰‧撒平頓，他在密西西比河谷銷售撒平頓醫生藥丸，並說服當地的教堂下午敲鐘提醒人們服藥。撒平頓利用了奎寧的基本特性之一──它的稀少性──並在他的藥丸中添加一些不值錢的成份，好提高他的供應量。在倫敦和巴黎，樹皮的價錢每磅約一英鎊，但由於治療一個人大概需要兩磅樹皮，只有手頭寬裕的人才有辦法好起來。一八四〇、五〇年代，幾十萬人將奎寧當作預防疾病的工具，顯然，它已成為全世界最想要的藥品。

在牛津街的實驗室，霍夫曼雖然已經成功地實驗出製造奎寧的方法。但他似乎沒有藉此致富的念頭。他注意到煤氣工廠可大量製造揮發溶劑（他稱它做「美麗的」碳氫化合物），經過一個還算直接的過程後，便可轉化成奈胺（naphthalene）的生物鹼結晶。這種物質帶有二十個碳、九個氫和一個氮。

煤氣含有超過兩百種的的化學物質，一八五〇年，霍夫曼和他的學生雖然只知道其中的少數幾種。這些從碳化氫（包括奈、苯、甲苯）和那些帶氧的物質（最重要的有酚或石碳酸）中的原子核分裂而來。

霍夫曼相信，由於奎寧的化學式只比奈胺多一個氫分子和一個氧分子，也許能夠

從已存在的物質中加上水，產生出奎寧。「當然，我們不能期望，單藉由與水的接觸，就想獲得我們想要的結果，」他寫到。「不過，一個快樂的實驗，或許能透過一個適當地轉變過程，而達到這個結果。」

霍夫曼發表這個理論時，威廉·貝金只有十一歲，他一直到一八五三年進入皇家學院後才讀到這段話，也很快便明白這想法的重要性。他回憶道：「我有進行這項研究的野心，」三年後，霍夫曼意外地發現，人造奎寧已經在他們的掌握之中，更提高他的動機。但他無法掌握的是，那看似簡單的奎寧原素，實際上構造非常複雜。霍夫曼所希望的「快樂的實驗」其實並不容易，至少不是他所期盼的那樣。

【注釋】

1. 有一次視察，他發現一位學生利用瓦斯烹煮食物。「午餐時，他把香腸放在瓦斯上烤熟，或者洗淨熱沙槽的盤子為自己及朋友烘烤火腿和蛋，」Volhard回憶地說。「霍夫曼已經發現這種不太是化學用品的味道；有一天，他沒有通知他們就現身在這個臨時廚房，……他巧妙地對付這位英國學生。他並沒有責罵他，只是讓他忙碌到連最後一根香腸全被烤焦為止。」

第四章　處方

她說她一定做得到，然而不可思議的是，星期四，她真的做到了。因為她，茉蒂·莫瑞爾提，密蘇里州第一位女性秘書，她把州政府的行政手冊改成了……淡紫色。

對那些不知道的人而言，淡紫色是一種微妙的紫色。

「我想要一個可以代表我並且有鮮明立場的顏色，」莫瑞爾提在介紹新的州政府行政手冊時說道。「它品味獨到，又非常美麗。」

45

一八五六年初，庫斯塔夫・福婁拜（Gustave Flaubert）開始創作《包法利夫人》，卡爾・貝克斯坦（Karl Bechstein）的鋼琴工廠開張，大笨鐘在白禮拜堂的鑄造廠動工，而維多利亞女王則制定了維多利亞勛章。那年的復活節假期，奧古斯特・霍夫曼回德國一趟，威廉・貝金閉關到他倫敦東區家裡頂樓的實驗室中。貝金家裡的工作室有一張小桌子和一些放瓶子的架子。他在原來壁爐的位置搭了一個熔爐。那裡沒有自來水或瓦斯，房間以玻璃酒精燈照明。這是一個業餘愛好者的實驗室，重複使用的髒燒杯、試管和基本的化學藥品。房間瀰漫著阿摩尼亞的味道。工作桌上留著燒杯翻覆的痕跡，或許同樣地也有墨水的顏色。他被風景畫和早期的照片包圍著，四周還有一些罐子，以及一些不屬於實驗室的家飾用品，就像煙霧瀰漫的蘇打結晶在這住宅區中其他任何一個房子裡都顯得格格不入一樣。

貝金用一種稍微冷淡的語氣描述他記憶中的動作。「我企圖將一種人造的物質轉化成自然的生物鹼——奎寧，但是，實驗並沒有成功，反而得到紅色的粉末。為了進一步瞭解這個特殊的實驗結果，貝金採用結構更簡單的苯胺，而這一次則得到一種黑色的生成物。淨化和瀝乾後，用酒精浸漬便能得到淡紫色顏料。」

事實上，在那個時代，發現一個看似簡單的分子並無法對科學和工業發展產生什麼長遠的影響。從他父親房子的房間可眺望倫敦船塢的船隻，以及倫敦與布萊克伍之間的鐵路，眼前一幅充滿了旅行和進步的景象。不過，眺望窗外的景象，貝金卻看不到自己的未來，更沒有看見兩百公里外蘭開郡的工廠很快就響應他發明的聲音。

當時，化學家對化學的瞭解非常簡單，後人對他們採用的實驗方式俗稱為「加減法」，也就是找一個和你想要創造的東西相似的化合物來實驗——以貝金的例子而論，他選擇了亞甲苯胺（allyltoluidine）和兩個基本的實驗方式——蒸餾及氧化，加入氧、除去氫（在水的形態下）來改變它的化學式。這是個相當簡單且樸實的操作手續。

大部分的化學家，尤其是那些在皇家學院被霍夫曼訓練出來的學生，很可能會把那紅色的粉末扔進垃圾桶然後再重新開始。貝金天生的直覺引領他做進一步的嘗試——一顆探索的心靈在一個無人監管的實驗室，不厭其煩地進行實驗——他用相同的程序實驗苯胺產生的化學效應。這也正是他實驗技巧的特色，在分析所得的黑色物質後，他竟分離出其中五％帶有他的顏色成分。

貝金發現淡紫色時，苯胺和色素及顏料相互結合已經有三十年了。普魯士化學家

47

奧圖・安分多本（Otto Unverdorben）於一八二六年首先發現這種液體，這是由天然植物靛藍中蒸餾分離出來的眾多物質之一。幾年後，化學家福萊德利・儒哲（Friedlieb Runge）從煤焦中蒸餾而來，當它和漂白劑化合時，會得出一種藍色。當時一般人認為這些顏色沒有什麼實際的用途。化學家未沒有想到一種特殊的色彩能夠用來漂染女人的洋裝，他們勢必認為這種俗氣浮華的舉動配不上他們神聖的志業。

不過，貝金對於他意外的發現感到非常興奮。化學家每天都會犯錯；某種程度上來說，這是他們工作的一部份。有時候偶爾的錯誤，反而會有意外的發現。貝金用他的發明染了一件絲質的衣服，他不只是欣賞一個新的色調，造就了一種光輝亮麗的顏色，他甚至發現這種顏色不會因為洗滌或長時間曝晒而褪色。然而，他不知道下一步應該怎麼做。「給幾個朋友看過這個顏色後，他們建議我應該考慮大量生產。」

其中一位朋友亞瑟・邱爾屈，貝金和他討論如何解決那似乎無法克服的問題：像是如何大量生產這種新顏色。當時液體苯胺既昂貴又很難大量獲得，貝金完全沒進過工廠；對實驗室以外的化學製造一無所知；更何況，他也不認識任何從事紡織漂染界能給他建議的人。

貝金和邱爾屈都知道，他們導師肯定不會贊成這種和研究沒有直接關係的計劃。

48

他們決定，當霍夫曼從德國回來，在貝金還沒找到任何更確切的進一步研究之前，他們絕對不要告訴他有關淡紫色的事情。

為此，貝金搬進一個稍為大一點的空間——花園中的小屋裡。在哥哥湯瑪斯的協助下，兄弟兩一起做了好幾組淡紫色，每一份都比先前的更純更濃。透過他哥哥的一個朋友，貝金得知，蘇格蘭有一家頗負盛名的染料公司，他決定寄一些布樣給他們老闆。六月中，他收到一封署名羅伯‧普勒（Robert Pullar）的長信，語調振奮人心。

「如果你這項發現的製造成本不會太高，那肯定是長久以來最有價值的發現了。這個顏色一直是大家最想要的顏色，可惜它只能用來染棉線，無法附著在絲上。隨信附上我們最好的丁香色棉布。它是由英國的唯一一家製造這種顏色的公司——曼徹斯特的安德魯所製造的，他們藉此漫天喊價，但是它的顏色並不耐久，一旦和空氣接觸就會褪色，不像你的樣品那麼禁得起測試。」

普勒當時二十八歲，據他們公司的一位經理描述，他具有「求新求好的心」。他在伯斯米爾街的大型染料工廠工作，最近取得皇家執照，他大肆宣傳自己是女王的絲染師。羅伯‧普勒喜歡引用法拉第（Faraday，譯注：英國化學、物理學家，一七九一——一八六七）的話：「沒有實驗，我便一無是處；嘗試再嘗試，誰知道什麼是可

能的。」貝金選擇顧問的運氣還不錯；後來，他才發現，並不是每個印染業者都那麼先進或鼓勵別人。

普勒對貝金說，在他還沒測試這種染劑之前，他沒辦法替這個顏色估價。「倘若一定的紗線或衣服浸泡在你的一加侖染料中，可以獲得我們想要的顏色，那麼，目前的價錢是太高了點……」也就是說，每一磅的絲或棉，就得花五先令的染料費——

「比一個工廠所能支付的價錢高太多了」。

普勒盡其所能地幫助貝金，但他還是覺得住所離倫敦太遠，無法親自見他相當可惜。「我們這裡非常渴望新事物，因為我們的產品量很大，新的顏色非常重要。」

貝金將信拿給亞瑟‧邱爾屈看，邱爾屈鼓勵他立刻去申請專利。幾經詢問，他們認為專利是女王所授予的禮物，年齡應該沒那麼重要。一八五六年八月底，剛滿十八歲的貝金填寫好專利申請單。但他轉念一想：這對他有什麼好處呢？這個新顏色到底值多少錢呢？

問題，法律顧問告訴他，通常專利只頒給二十一歲以上的人。但貝金的年紀有

自古以來，新顏色都是被意外發現的，而一些偉大的故事便因應而生。海克利斯

（Hercules）的一隻牧羊犬在蒂爾（Tyre）海灘，咬到一個軟體動物後，嘴巴變成凝固的血紅色，這就是有名的皇家紫或蒂爾紫（Tyrian，紫紅色）。西元前一千五百年左右，這個顏色帶來財富，接下來的好幾個世紀，它是錢可以買到的主要動物染料。它代表功成名就和榮華富貴，後來便成為統治權及最高法律的象徵。在猶太人的傳統中，紫色被用於祈禱者披肩上的流蘇；在軍隊中，戴著紫色羊毛布條是軍階的表徵。紫色也是埃及艷后御用船屋的顏色，凱撒大帝規定，只有皇帝和他的家人能穿這個顏色。

這種顏色簡直是天價。這種來自義大利海邊的軟體動物——骨螺（brandaris 或稱 trunculus），得收集幾千隻的腺狀黏液才能做成一件袍子。蒲林尼（Pliny，古羅馬作家、博物學家、百科全書的編纂者，西元二十三——七十九年）描述，秋冬之際，把壓碎的骨螺用鹽醃漬三天，然後煮十天。得到的顏色就像「海洋、空氣和晴空」。蒂爾紫不只是一種特殊的色調，而且還有從藍到黑的變化。每個港口都有不同的漂染程序，加些水或蜂蜜可能得到不同的顏色。

其他種動物染料中，最受歡迎的是從仙人掌蟲得到的洋紅。十六世紀，西班牙人將它從墨西哥（後來的新西班牙New Spain）引進歐洲，普遍地用於布料的印染、藝

術家的顏料，之後，又被用於食用色素。大量的季節性採收——大約一萬七千隻乾的蟲才能獲得一盎司的染料。一六四三年，英國倫敦東區的堡（Bow），成立第一家洋紅染房，而緋紅色便被稱為堡色，人們形容這個顏色就像受傷後的膚色。

植物染料似乎較便宜，又能大量提供。貝金那個時代，最普通的植物就是茜草和大青，古老的紅色和藍色染料，被用在布料及化妝品上。茜草，從歐洲及亞洲能找到的三十五種植物的根部中提煉出來，在木乃伊的裹布上可以發現它的蹤跡，希羅多德也曾記載過這個顏色，而且這很可能是第一個被當成偽裝的顏色——亞歷山大大帝把他的軍隊潑上紅色，讓波斯人以為他們在戰役中已經受傷。在《農民年代》（The Former Age）西元一二七四年，喬塞（Chaucer）描寫早期天真無邪的人類時⋯

而羊毛將只有它的原色

若沒有洋茜、木犀或大青　便沒有染房

靛藍不只是染料與顏料，它還是收斂劑；它是從大青的葉子中提煉出來的，這種灌木狀的植物被浸泡在水裡，然後以竹子拍打進行氧化。在這過程中，液體的顏色從

深綠變成藍色，加熱之後過濾，變成一塊膏狀物。在美洲被殖民之前，染料塊主要都從印度進口，直至貝金發現西方女性流行服裝的顏色，這種古老的來源一直沒有改變。

還有許多其他重要的植物染料──紅花草、大青、番紅花、巴西樹、薑黃──但這些也只不過是一小部份顏色，大都局限於各式的紅、藍、黃、咖啡和黑色。蒲林尼也曾經提到大青，早期的一般英國人把它當成臉部和身體的染料。這種顏色和靛藍的染色物質很相似，雖然是從不同植物中萃取出來的。

整個十八世紀，最偉大的漂染技術及發展都發生在法國，但一七九四到一八一八年這段期間，一位名叫艾德華・班克羅弗特（Edward Bancroft）的美國人在倫敦提出了許多重要的改進技術。班克若夫申請了檞黃（quercitron）三種自然染料的專利，還撰寫了第一份有關染色法的英文論文。他的〈關於耐久性顏色原理的經驗研究〉結合了化學觀察以及他親身的體驗：例如，他寫到怎樣讓自己心愛的紫色大衣穿幾個星期也不會褪色。除此之外，班克若夫也是雙面間諜，在獨立革命期間，他同時為英國政府和富蘭克林工作。

技巧熟練的師傅把製作程序一代代地傳給後人，因此漂染織物的方法幾個世紀以

來都沒什麼變化，直到一八二三年，紐約的威廉・派崔哲（William Patridge）出版了一本《英國西部最先進的漂染羊毛、棉、絲、黑呢以及喀什米爾羊毛製造的實際操作論述》，接下來的三十年，這是唯一像魔術師揭開所有最熱門的染料秘密的一本書，像餅乾食譜般地解說漂染程序。像如何製作永不退色的藍色，你需要一個英國式的大桶，裝著「五倍一百一十二磅的上等大青，五磅的洋茜，一配克（約九公升）的山茱萸和糠，燕麥渣，四磅的綠礬，還有四分之一配克的乾石灰」。

書中還詳細解釋如何準備石灰，依照指示先將大青用鏟子剁成塊狀，慢慢加入其他原料，並把水溫控制在華氏一百九十五度。接著又用好幾頁的篇幅解釋製作過程。

「大桶子要在下午四、五點時準備好，然後晚上九點加入其他原料、攪拌，」在冷卻之前。在這個階段得到的是酒瓶綠。接著指示染師必須在隔天五點起床，倒入一些石灰和靛藍讓顏色變淡。如果出現氣泡、表層結皮和變稠就表示染料發酵了，之後要再將它煮沸冷卻，添加一些石灰，接著就是浸泡羊毛。事情到這裡就變得複雜起來。你需要兩大桶大青，一桶是兩個月前做的，一桶是新的，將羊毛輪流浸泡在這兩個桶子。染液的溫度需維持在華氏一百二十五到一百三十度之間，晚上讓它冷卻，再加熱到華氏一百五十五到一百六十五度之間，補添大青、石灰、糠、洋茜和靛藍。如果操

作熟練，每星期可以染二百二十磅的羊毛；六星期，能夠染出四百磅的深藍，兩百磅的藍和兩百磅的淡藍。但唯有用頂尖的大青和靛藍，才會有這麼好的結果。但是問題是，帕瑞知在結論中提到：「大青的效果和品質比任何其他物質更不穩定。」他建議購買最強的劑量，「任何變種都會讓操作者得到慘痛的經驗，不論他在這一行經驗多麼老到，而初學者碰到這種情形更是全盤皆輸。」

就跟金雞納樹塊一樣，植物染料的供應通常限定於某些特殊的地區，生產國企圖壟斷生產。成衣商只能使用染匠做得出來的顏色；流行顏色並非取決於品味，往往受反覆無常的戰爭和外國港口效率率制。理所當然地，如果你要求實驗室做出一種效果和純度穩定的顏色，那費用更是驚人。

起初，貝金把他的發明稱為蒂爾紫，以提高身價。然而，那些覺得他的發現一文不值，想貶低它的人，寧願管它叫做紫色泥；帶頭的便是霍夫曼。暑假結束後，他得知貝金發明新顏色的消息，也知道他這位得意門生抑鬱不得志。師生見了一次面，貝金告訴霍夫曼，他想將淡紫色的生產商業化，他也提到他可能會離開皇家化學學院。

「對於這一點，他顯得相當困擾，」一八九二年，貝金在一場紀念霍夫曼的大會上

55

說：「他用令人非常沮喪的語氣說話，讓我感覺我只要走錯一步，就會自毀前程。」

這次的意見不合造成師生之間嚴重的裂痕——這可能是他們第一次彼此惡言相向。「霍夫曼大概預料到這個計劃會失敗，對於我竟然笨到為了這種事情想要放棄科學研究，他感到頗為難過，尤其，當時我只不過是個十八歲的小夥子。我必須承認，我最害怕的是，進入這一行我可能不能再繼續做研究⋯⋯」（注一）

霍夫曼和他的同事都無法想像，一個在化學界最有發展的人怎麼會為了一個顏色馬上就放棄研究工作。化學家每個星期幾乎都會發現新的顏色，不過很快就忘記了，他們只會把這種事當作意外，與研究目的毫不相干的副產品。除此之外，在淡紫色之前，很多化學家就曾仔細地做出人工染料，他們也發現到這些染料對於絲和棉布的上色效果很好，但從沒有人想過要把大量生產。一七七一年，伍爾芙（Woulfe）是第一個從靛藍和硝酸取得苦味酸（它可以將絲染成亮黃色），一八三四年，若哲（Runge）第一用石碳酸作出紅色染料，他從山毛櫸做出深藍色染料。還有許多顏色相繼被研究出來，染料史有了驚人的發展，一八五○年代，曼徹斯特的染房只是使用少量的紫螺酸胺（murexide），就說成是由蛇的排泄物做出來的（它的真實來源不如說是，鳥糞）。

一八五一年，萬國博覽會時，人工染料的使用量少到根本不值得寫進那本巨大的報告中。

然後就是幾個月前貝金和邱爾屈提出來的亮紅色，但又再度被認為是沒有開發的價值。一八五六年底，貝金的紫色如果沒有得到羅伯·普勒的鼓勵，很可能也在這樣的態度下被拋棄。

普勒漂染公司的規模一定會讓一個不熟悉工業生產的年輕人感到印象深刻。然而，就印染公司而言，科學家的參與根本不是什麼新鮮事，一八一五年開始，有些公司還有自己的化學家。事實上，貝金的發現來得正是時候，當時英國印染業的技術發展剛好可以開發新顏色。紡織工業的製造量以驚人的速度成長，譬如，一八五一年和一八五七年間，棉布的出口貿易成長了四倍，從六、五〇〇、〇〇〇增加到二七、〇〇〇、〇〇〇件。一八四六年到一八五七年間，絲綢工業的從業人數增加了兩倍，高達一萬五千人左右。在貝金發現淡紫色五十週年的其中一場慶祝會上，化學家柯榮授（C.J.T. Cronshaw）在化學工業協會的集會中演講時說：「如果貝金是在天使的協助下發現淡紫色，那麼天使選擇的時間真是再好也不過了。」

這句話不只道出英國漂染工業的發展，更指出貝金對化學史的貢獻。由於當時的

化學研究處於獨特的發展階段，貝金才能發現淡紫色。他在坎伯蘭州（Cumberland，英格蘭西北部的一州）的化學家約翰・道爾頓（John Dalton）發現了原子數目理論並證明了化學式之後出生。但貝金早期的實驗在許多理論都還未知的情況下進行，他在化合奎寧實驗中，在一次次的錯誤中有了新發現。若貝金晚二十年出生，他的研究根本毫無意義，也就不會誤打誤撞地碰上淡紫色。雖然約翰・達爾頓在貝金發現淡紫色的十二年前意外逝世，但這美麗的發現怎麼樣也不是他能掌握的：因為他在一七九四年發表色盲這個症狀，而第一個患者正是他自己。

霍夫曼之所以沒辦法分享貝金對新顏色的熱情，因為他對此並沒有特別的驚奇。甚至，他在抵達倫敦前，就已經聽過李畢的預言，有一天人工染料將會從苯胺之類的物質中製作出來。因為他對純科學和應用科學的厭惡——也就是科學和工業真正的關係，教育的不足促成兩個世界的敵對。

一八五三年，里昂・普雷菲爾應康瑟王子的要求，為了報導外國的科學及科技教育的情況，特別到德國和法國旅行了一趟。回來後他指出：歐洲的知名大學都已經把實驗計劃與工業做了強而有力的聯結，他覺得英國的工業卻只是「尊敬實用，蔑視科學」。而罪魁禍首，則是嚴重缺乏基本教學。普雷菲爾害怕自由貿易對英國產生的衝擊，他建議「限制一個國家的原料變成所有人都能以些微的價差取得時，工業上的競

58

淡紫色

爭將變成智慧上的競爭」。

一八五一年的博覽會，藝術協會贊助許多演講，有些人諷刺地指出：英國工業的成就影響了全世界，事實上，她是歐洲科技教育唯一沒有定義明確的國家。

同年，歐文學院於曼徹斯特創立，開幕晚宴上，化學教授艾德華‧法蘭克朗表示，英國的紡織工業毫無前景可言。要維持製造業領先的地位，必須和科學家建立緊密的聯繫。他說，「化學對於化學工業，對染印師和棉布印製商的益處顯而易見。若沒有科學知識的支持，這些製造過程將無法實現，只有少數幾家公司例外……這些知識常常非常膚淺，它能預防錯誤的決策及災難性的財務虧損，卻不能掌握那些許多隱藏在製造過程中的跡象。」

化學協會創立於一八四一年，吸引了幾百名來自製造業及學界的會員，身為雙方的橋樑，學會相當自豪。一八五三年，協會主席法蘭克‧都貝尼欣慰地向他的會員表示，羅伯‧本生（Robert Bunsens）對火山爆發的研究可說是，「我們持續追求科學研究結合實務運用，由此得到最有利的證明。」四年後，新的主席米勒則提到淡紫色的發明是另一個實用性技術萌芽的證明。「我們的同事之一，貝金先生，讓我有機會把抽象科學應用在實際用途的成功結果，帶到你們面前。」那時，恐怕連他自己都不

59

知道，他這番話所代表的深意。

事實上，一直到好幾個月後，化學研究才成功地應用於工業製造，它只能給那些相信貝金的才智對學術研究以外會更有用的人些微的安慰。即使到了一八六二年，霍夫曼似乎只能勉強地接受貝金的發明。那年，在參觀完倫敦的萬國博覽會之後，他仍然希望「貝金花這麼多的時間和精力在大規模事業，不會讓他偏離科學探索的道路，何況在科學上，他已經證明他自己傑出的能力了。」這種純研究的態度遇到那個時代的工業野心──追求財富的野心。

回顧往事，貝金雖然不怕別人說他貪心，但是對自己的商業野心難免心存懷疑。他決定把前進工業當成達成目的的手段。他在一封給朋友漢瑞奇‧卡羅信中表示，在他發現淡紫色的年代，「對一個科學界的人來說，與製造業接觸被視為沒有格調。」那些越界的科學家被當成被放逐者，使命的叛逃者。貝金擔心自己如果失敗的話，完全沒有回頭的機會。貝金寫道：「連可憐的曼斯菲爾在轉向製造業時，便隨即賣掉所有的科學用具（我還有向他買量秤），可見他一定清楚地知道，純科學研究的日子已經結束了。」這個眾所皆知的想法和例子讓我害怕投入製造業，因為研究是我一生的

主要目標，到目前為止，我對科學研究還是非常認真，它已經深植我心，不管我做什麼，我都不會放棄它。

但在那個時候，他只能將這個願望擺在心裡，而有些人根本看不起他。「他們說，我的例子對科學有所傷害，並且讓年輕人的心思從純科學偏差到應用科學，甚至在短時間內，有可能讓一些人從非科學研究的動機而被化學研究吸引。」換句話說，貝金的發現影響了整個科學研究的本質：人們第一次瞭解，化學研究也能致富。

如何以現代的方法製作淡紫色：

注意：石油易燃。所有的蒸發過程都必須在蒸發櫃（fume cupboard）中進行。實驗室裡千萬不可出現火焰。並請依照標準程序處理所有的化學廢棄物。

材料：

2.3ml的水裝在5ml的錐形瓶中，並加入

52μ l的苯胺

60μ l的 o-toluidine（甲苯胺）

61

122mg的 p-toluidine

600μl 的 2N硫酸鈉

用一個大攪拌器攪拌，直到所有物質都溶解，必要時可微微加熱。之後，在

160μl的水中加入30mg的重鉻酸鉀（potassium dichromate）

攪拌兩小時。在加入 K₂Cr₂O₇之後，很快地，溶液會變成紫色。在作用完畢時，

用一支濾吸管吸出液體丟掉。

將其中的固態物移到一個鋪好濾紙的陶瓷過濾器。讓它慢慢的過濾，用蒸餾水沖

洗這個暗色的固態物，直到水變清。在烤箱中將剩下來的固體以 110℃ 烤三十分鐘。

接下來，用石油沖洗固體，直至沖洗液的顏色轉清為止。再用 110℃ 烤乾十分鐘。

以百分之二十五的甲醇對水溶液，洗淨固體直到液體顏色變成透明，要非常小

心，不要弄髒得到的成果。以水／酒精溶液蒸發，一旦體積容許時，將它移入5ml的

錐形瓶中。蒸發完全後，在剩下來的固體中加入300μl百分之百的甲醇，用搖晃的方

法讓所有可溶的物質溶解，再用濾吸管將液體轉到一個乾淨的3ml的瓶子中。小心地

在錐形瓶中蒸發這個液體，直到它的體積變成30μl或更少。因為溶液的體積越小，

紫色會越深。這最後的產物——2mg的淡紫色含有甲醇溶液。

但這只是淡紫色。如果想得到更濃的紫色，你可能要有朋友或一班喜歡化學的學生進行同樣的實驗，然後在大量蒸發前，匯集所有的甲醇溶液。把一小片棉布放進溶液中浸染，接著以水清洗、弄乾。就能做出一條好看的手巾；這個溶液能夠染出三條蝴蝶領帶。

如何以傳統的方法製作蜜餞布丁蛋糕

蜜餞布丁蛋糕，一個由栗子、水果、軟凍及奶油做成的冰塔（frozen tower），是由奈斯羅德伯爵的大廚師，木依先生發明的。奈斯羅德伯爵是十九世紀蘇聯的政治家，他在神聖聯盟創立時所扮演的角色著稱。布丁在普魯斯特所寫的《追憶似水年華》，一場長時間的晚宴中有詳細的描述，但今日已很少做了，大部分是由於健康因素的考量。

蜜餞布丁蛋糕被描述成「一個要花兩天來做的蛋糕，而且不算耗在橘皮上的那個

晚上。」一天則是在冰箱裡。

材料（六人份）：

1/2杯栗子泥

1/4杯糖漬櫻桃

1/2杯甜橘皮

1/2杯馬沙拉葡萄酒（Marsala）

1/2杯小葡萄干

1/2杯無子葡萄干

1大杯加蘇打的櫻桃甜酒

2杯打過的奶油

蛋奶凍：2杯牛奶，5顆蛋，3/4杯糖

將糖漬的水果切成小塊，並泡在馬沙拉葡萄酒中。把小葡萄干及無子葡萄干浸在溫水中，然後瀝乾。將牛奶煮沸，把蛋黃和蛋白分開，丟掉蛋白，將蛋黃放入碗中，

然後加糖，用力攪打，直到起泡。

把牛奶加進碗中，接著將碗中的東西倒入深鍋子中。不時地攪拌，並用小火煮到軟凍變濃，再把它用篩子過濾。把栗子泥、櫻桃甜酒和軟凍均勻地混在一起。

然後加入所有的水果。將奶油攪打到變硬，包進混合物中。倒進一個鋪有油紙或抹過油的模子中。用錫箔紙包起來，冰凍一天。

這是一道頗為昂貴的點心，適合大型的宴會。如果要有特殊效果的話，例如生日或其他慶祝會上，必須寫些字告訴大家，他們為什麼要來的原因，蛋糕的上面可以用五彩染料上色。試試看紅木、奎林黃、綠色、柑橘紅二號、E160c、E100、E150d以及E129。

【注釋】

1.當霍夫曼對貝金的新觀念表示異議時，他並沒有因為他實際申請的工作而耽誤他的學習，霍夫曼本人正被數個計畫纏身：一八五四年他為哈洛蓋特水資源委員會的哈洛蓋特礦泉水作分析；他在化學小組委員會開會，貝英國國會下議院指派檢驗礦泉水中石灰石與白雲石所佔的含量（沒有溶液符合）；一八五九年大都會職業委員會請霍夫曼研究除臭的可能性。

第五章 障礙與合成

派崔克混合使用顏料——柔和朦朧的淡紫色、深紅色、鮮艷的藍色，清淡活潑的綠色。靈感來的時候很快就能完成一幅畫。我用心觀看他作畫，派崔克總是不好意思地微笑著，然後我們兩個開始神經質地大笑，他擺出一副超然又有點憤怒的樣子，接著就往畫布刺去，然後又是一陣忙碌。

一顆方形的頭出現，還有裝飾的花架。不同的臉籠罩在柔柔的淡紫色裡，沒一會兒，就把它抹掉。那些被我擦掉的畫像鬼魂般依然存在，並使後來的畫風更複雜、更真實。紫色是派崔克最喜歡的顏色。雖然我沒那麼喜歡紫色，但我被穿越畫布的那抹特殊的淡紫色所迷惑。

被派崔克・黑榮（Patrick Heron）迷惑的白特（A.S. Byatt），
現代畫家，一九九八年

66

羅伯‧普勒記得，一八五六年初冬，威廉‧貝金到蘇格蘭的伯斯，心裡帶著一些疑問。他跟普勒解釋，他非常疑惑自己是否該為了投身業界，而離開穩定的科學研究。他擔心無法與別人競爭，而這種不安全與許多基本的考量有關。淡紫色到底有多少價值？那些習慣使用世代相傳漂染技巧的人會接受這種新的方法？雖然淡紫色可以染絲，但這個新顏色為什麼比較難應用到棉布上？

多年後，莫理斯（Laurence Morris）在《染匠》中，列出六項貝金未來成功的阻礙，對十八歲的人來說，這是多麼令人退縮阻撓。（一）他找不到任何理由說服投資者投資；（二）沒有人能保證印染業者會接受這個顏色，更不用說很多人還要求他，證明新建一個工廠去製造它是值得的；（三）其需要的原料大部份是供應量有限的天然化學物質；（四）沒有一個現成的地點可以蓋工廠；（五）新顏色運用在大部份紡織品的方法仍有待研究；（六）貝金對於他將要做的事情完全沒有經驗。總而言之，貝金似乎力有未逮。做出一個顏色是一回事，要普及化又是另外一回事。

為了讓彼此安心，貝金和普勒花了兩個禮拜以上一起做實驗，並參觀蘇格蘭的漂染公司。結果令人非常灰心。棉布要染上淡紫色需要一個媒染劑（一種能讓顏色「咬」

進布料中的固定媒介）。不像其他現存的植物染料，淡紫色並不是酸性的，而普勒手上所有的媒染劑都對人工染料起不了作用；在棉布上的淡紫色洗滌後會嚴重地褪色。

他們在格拉斯哥遇到的印染技工，他對新產品態度度保留，甚至直接輕蔑地表示：

「啊！羅伯先生，這次你可能錯了，」在他們旅行中，有一個印刷師甚至質疑，「你覺得有東西可以取代洋茜的地位嗎？」

「那天發生的事，讓人覺得非常心灰意冷，」貝金心情沮喪地說：「雖然新顏色頗受好評，但業者一定會有成本的考量。」他估計自己沒辦法以少於每盎司三英鎊的價錢提供精製的固體淡紫色——當時，一盎司的白金剛好比一英鎊多一點，可是每做一盎司的淡紫色就需要四百磅的煤。

幸好蘇格蘭染印業者認為，淡紫色是他們見過最濃的染料。貝金在實驗中示範一塊淡紫色的量可以六三○、○○○倍的水。「不過，試用的印染師絲毫不感興趣。」貝金斷定，招待他的主人恐怕不會支持他的發明，「就連普勒先生也開始對生產淡紫色安裝工廠設備的可行性有所動搖。」

貝金回到倫敦，突然收到霍夫曼一封古怪的信。霍夫曼認為，貝金把自己的研究成果大量提供給業界或許會比較成功，信中並表示他失去了一個學生。霍夫曼在信中

這麼寫著：「親愛的貝金先生，既然現在你的苯胺製造規模比較大，如果你能給我四分之一磅或半磅，那是再好也不過了。當然，我一定會付錢的。錢已經準備好了，麻煩你儘快回覆我，感激不盡。」儘管，霍夫曼做了這樣的假設，但沒有人知道貝金如何回這封信，更何況連貝金自己都無法保證自己有足夠的苯胺產量。

聖誕節後不久，貝金收到另外一封信，這次卻是一個好消息。羅伯‧普勒找到一個或許會支持他的染商。「由於我自己沒辦法幫上忙『應用淡紫色』，」普勒後來回憶，「我介紹一位朋友給威廉，凱特先生住在彼得那‧格林，他是當時倫敦最大的絲染業者。」

一八五一年的萬國博覽會，多瑪斯‧凱特盛大地展示漂亮的絲布。並提供貝金兩件蘇格蘭染印業者沒辦法給他的東西──信用及勇氣。普勒說：「凱特一開始便相信它」。凱特自己用淡紫色做了一些試驗，普勒發現這些新的色調「肯定是我見過最好看的顏色」。不久後，普勒和貝金分別發現一種單寧酸媒染劑，它能讓淡紫色成功地染在棉布上，並且不怕水和光。普勒再次寫信給貝金，他以勝利的語氣告訴貝金：「我認為你現在可以放手製造了，因為我已經預見它成功的未來。」不過，他高興地太早了。

幾年後貝金寫道：「時間讓我沒有辦法察覺這個特殊工業的困難和阻擾，事實上，這是個開荒拓土的事業。」資金的來源是首要之務：因為似乎沒有人願意資助他這項冒險事業。貝金沒有任何財經經驗，連他年長的朋友們也無法保證投資一定能回收，投資者認為這是輕率而且不必要的計劃。但是，經過幾個月的拒絕之後，貝金的父親決定自己參與這個冒險，他的兒子在回憶時說：「雖然我成為化學家讓他很失望，但他對我的判斷卻有高度的信任，甚至冒著一無所有的風險，把一輩子攢的積蓄大部分都投資去開工廠生產淡紫色……」貝金的大哥多瑪斯‧迪斯，接下來父子三人著手尋找一個適合的設廠地點。但這件事情也有點麻煩。他們理想中的設廠地必須是一塊空曠、供水無虞、交通便利並且適合未來擴建的地方，但是倫敦東區並沒有適合他們需求的地方。當時，報紙上充赤著有毒氣體和河流污染的報導，當地都市計劃部門也因為化學工廠的危險性而反對他們設廠。他們的資金大概有六千英鎊，還必須離家往北去尋找建廠的地方。

從一八五七年五月約翰‧普勒寫給貝金的信中，便可看出貝氏父子受到的挫折有多大。約翰‧普勒也在漂染業界，他在艾蘭橋公司做事，貝金去蘇格蘭時曾經去參觀

的建築課程投入成立染料公司，公司名稱註冊為貝金父子（Perkin & Sons），貝金也放棄了他

過這家公司。普勒說：「至少你還沒到泰唔士河放火。」這句話有些酸溜溜的味道，因為普勒漂染公司不久前才因為一場火災蒙受嚴重損失。（普勒說，要是風再大一點，我們在工廠投注的大量心血和金錢也許都會付之一炬。）對於貝金一直無法找到建廠空地的事實，普勒也感到抱歉，「我誠摯地希望你們能儘快找到一個適合的地方，就像你說過的，其實你可能覺得在曼徹斯特或格拉斯哥附近找，或是其他不像那些大都會附近未開化的居民，把化學工廠當成妖怪的地方。」

早先寫信給普勒時，貝金曾告訴他，多瑪斯‧凱特問過他的女性友人對淡紫色的想法，結果反應都很不錯，普勒或許這樣便以偏概全。「我很高興你的顏色能得到那些名流仕女的喜歡。只要她們愛上它，你又能供應他們的需求量的話，一定可以名利雙收。」

這封信到後的一個星期，貝金父子公司終於找到一塊合適的地方，但卻是在他們不熟悉的地區——靠近哈洛的格林佛‧格林，位於倫敦西北的密德塞斯。靠近大運河匯流處的一塊草地。六公頃多的地提供了足夠發展的空間。不過，用來進行顏料革命，這裡只能算是一塊頗為樸素的地方。

貝金父子發現這個地點，是因為他們看到一位叫漢娜‧哈瑞斯的女人所登的廣

告，她從丈夫安伯羅斯手上繼承這塊地，她丈夫是這塊地邊緣那家黑馬酒店的老闆。

哈瑞斯太太賣這塊地只有一個條件：不許在這裡再開有其他的酒吧。

一八五七年六月底，工廠開始動工，預計六個月完工。貝金父子預計生產淡紫色需要七棟小建築，三棟用來製造，其他幾棟則用來當作原料儲藏、辦公室、職員室及實驗室。建造期間，貝金一家人從薛德威爾搬到用走路就可以到工廠的臨時居所，威廉便在後面的小洗衣房裡架設化學設備，並對不同的人造酸進行新實驗。他說，這些在家的勞動「非常困難且辛苦」，由於房子通風不良，他常常因為蒸氣太多而放棄實驗。

每當附近的小溪決堤時，這塊草地常常是一片汪洋，除此之外，這裡的供水與運輸條件倒是相當不錯；工廠用水充足，而近鄰運河的平底運貨船，可以迅速地將淡紫色的染料載往倫敦和歐陸。

建廠期間，為了尋找更適合的原料，威廉·貝金在國內四處旅行。由於沒人大量地使用苯胺，他只好自行生產。他原本希望能用原來的方法生產足夠的量，不過，根據他的判斷，這種做法的成本過高（數噸的原料才能提煉出微量的染料），而且大量生產的過程也太過複雜。從煤焦取得硝基苯，再做出苯胺的方法雖然不盡完美，不

72

過，貝金決定採用這個方法。

「由於它的用途並不多，當時苯的產量非常少，」他寫到。找了幾次之後，他決定與格拉斯哥的一家化學公司以五先令一加侖的價錢訂貨。「工廠開工時，絕對得先試著生產，」他注意到，「因為大部份的過程都需要新型的儀器。」早期的機型都很原始，而且易燃度非常高，兩兄弟只好自行設計機器，貝金其中一個設計圖是一個容量四十加侖的鐵鑄圓柱形物體，一邊是攪拌器，另外一邊是橫閂。上方有兩個漏斗，一個讓苯胺流進去，另一個排出硝煙。貝金這份設計的名聲，在歐洲的染料工業維持了十八年。「當然，硝化苯的提煉過程並不是沒有危險，」羅倫斯·莫理斯後表示：「早期摸索的製造過程中，貝金竟然沒有把他自己和格林佛·格林炸成碎片，也真是奇蹟。」

工廠完工後，六個月中，苯胺紫色就在多瑪斯·凱特的染房染絲了。

一八五八年，貝金把去里茲和英國協會年度會議的訪問安排在一起。開幕儀式的演講中，協會主席理察·歐文發現化學科學將有重大的改變。現代化學科學正處於前所未有的高峰期。「人類最終也許透過對合成物的瞭解而擁有某種力量，但誰又能夠

推測它發展極限呢？」他問道，「一些自然形成的有機物質，早就被更經濟的人造物質所取代……人類不可能預知化學科學的極限、生產所有必須的用品、取代現在所有重要的自然能源。」

幾小時之後，威廉·貝金發表了一場演講，題目為「從焦媒提煉紫色染料的方法」，並以他工廠製造的樣品為例。他拿了一塊絲，一張羊皮，然後從頭解釋染製過程，在場的工程師無不表示讚賞，隨即愛上這項產品。

一年後，貝金於元旦在藝術協會演講，他提到淡紫色：「我將告訴大家如何製造淡紫色。」為了那些優秀的聽眾講稿已經簡化過，還是有人覺得過程太過複雜。貝金說整個過程需要兩天。將苯胺、硫酸和重鉻酸鉀混合在一起，會得到一種稀薄的黑色溶液，過濾後，剩下煤黑色的粉末。除了淡紫色，裡面還有各式各樣的生成物，最麻煩的是一種褐色樹脂狀的物質，必須用揮發溶劑和變性酒精才能將它去除。為了這個步驟，貝金又設計了許多特殊的設備，對於連接的部份，他遇到特別的問題：「值得注意的是，它們會製造出非常龐大的困難和煩惱。」

好不容易提煉出來的物質放到蒸餾器中，讓酒精蒸發掉。將剩下的流體過濾，用苛性鈉（燒石鹼）和水洗淨，然後將水過濾掉，留下非常深的紫色膏狀體。貝金在黑

74

板上列了一張表，清楚地說明需要多少煤才能製造出些微的淡紫色。清單開頭是一百磅的煤，從中得出十磅十盎斯的煤焦，八又二分之一盎斯的煤焦揮發油，二又四分之一盎斯的苯胺，以及四分之一盎斯的淡紫色。

貝金聲稱一磅的淡紫色能夠染二百磅的棉。接著他拿出一個大玻璃瓶，他表示，瓶中裝有九加侖的水。他丟進一點兒淡紫色結晶，鎂燈照亮了驚人的結果：四秒內，整個容器變成淡紫色。為了便於理解測量的結果，一加侖相當於七千喱（英美制最小重量單位，一喱等於零點零六四八克），而這個瓶子便有六十三萬喱的水。他表示：「這個溶液比例相當於一份淡紫色比六十三萬喱的水。」他在如雷的掌聲中結束演講。

在旅途中，已經演講很多次的貝金對這種反應已經習以為常。貝金只是沒有告訴他們，當初他把這些樣品展示給印染商看時，得到的只有藐視。他後來寫下：「尤其是棉布的印染商，對這項發明一點也不興奮。」他們的反應讓他「有點心灰意冷」，印染商竟然能有權快速地打發一個新的契機，他感到非常震驚；兩年前，他放棄皇家學院，他父親投入所有的積蓄贊助他的工廠，兩年後，他們的反應和他當初訪問蘇格蘭印染商有了些微的不一樣。

這時，貝金接到另一個壞消息——他發現他無法在法國申請淡紫色專利，因為他沒有在註冊英國專利六個月內去法國登記。沒多久，他就發現，至少有一家里昂的漂染廠就好像抄襲他的步驟，製造出一種非常相似的顏色。

一八五八年初，貝金經歷了一陣情緒的低潮期。當時，威廉·貝金一定曾自問，也許奧古斯特·霍夫曼從一開始就是對的：難道他真的拋棄了大好前程嗎？除了這些疑慮，他依然每天工作十八個小時，努力地經營工廠，減低爆炸的可能性，改變他的製造方法，試圖吸引英國印染業者對這個簡單發明的興趣。接著發生了兩件改變他一生的事。維多利亞女王穿著淡紫色的禮服參加女兒結婚典禮；時尚圈非常有影響力的女人尤金妮皇后（Empress Eugenie）認為，淡紫色和她眼睛的顏色非常相配。

淡紫色

第六章　淡紫色風疹

以前的騎士打斷彼此的肋骨，讓對方的血流出來，幸福地臥死沙場，他們的女人的旗幟在他們的頭盔上招展著，從心臟裂開的傷口徐徐地淌著，從頭盔中湧出的鮮血，染紅了他們的女人；而你，貝金先生，你比他們幸運多了，你不需要打斷肋骨，也不用頭破血流，就能閒逛在攝政街，或漫步在公園中，看到你嘔心泣血做出來的顏色，飄揚在每個美麗的髮梢及臉龐。

《年度》（All the Year Round）一八五九年九月

一八五七年下半年度，巴黎流行一個很特別的顏色，隔年，倫敦也跟著流行。那個顏色就是淡紫色，法文指的是一種普通的植物錦葵（mallow），就如同大部分的流

77

行事物，尤金妮皇后似乎是帶動流行的人。很容易被華麗與誇耀給迷惑的拿破崙三世，一八五三年，娶了二十六歲的尤金妮‧蒙緹歐，他們一掃第二帝國過時的節儉，重建華麗的宮廷。皇帝帶頭示範，他鼓勵皇后穿著繁重的里昂絲及巴黎最奢華的配飾來引領風潮。

皇后根本不需要別人鼓勵，她自己奢華的作風，毫無節制地花錢方式，使她成為設計師及宮廷報紙的目標。這時候剛好有幾份有關烹飪、流行服飾的新女性雜誌出版，尤金妮的穿著細節都被詳細地記錄下來，一八五二年，英國人山繆‧畢同（Samuel Beeton）創辦《英國婦女家庭》雜誌，其中有手繪上色的時尚版面，歐洲的流行趨勢很快地傳至倫敦、挪利其以及愛丁堡（一八五九年，畢同的妻子依莎貝拉出版《家庭》雜誌，它算是《英國婦女家庭》的姊妹版。）

一八五七年底，尤金妮鍾愛淡紫色首先被記載在《倫敦新聞畫報》，也許是她對淡紫色的偏好，一八五八年一月影響了維多利亞女王在羅爾公主嫁給佛德列克‧威廉王子的婚禮上穿的禮服。一八五四年，拿破崙和尤金妮曾訪問過女王和艾伯特王子，當時女王曾安排尤金妮和她的設計師查理斯‧克瑞德會面。但當維多利亞和艾柏特藉巴黎博覽會回訪皇帝和皇后時，維多利亞女王的衣著被批評太落伍，或許現在她必須

78

請教請教尤金妮了。

根據倫敦新聞畫報的報導，為了這場皇室的婚禮，「女王陛下的衣裾和上身以淡紫色的絲絨作成，邊上滾了三圈蕾絲；胸前戴著柯努爾（koh-I-noor，譯注：世界最大鑽石之一，共一百零八克拉）胸針點綴；裙子是淡紫色和銀色的老式波紋絲綢，邊上綴有以宏尼同（Honito）蕾絲做的大荷葉邊。頭上戴著鑲著鑽石和珍珠的皇冠。」

三個月後，雜誌報導，「目前最流行的淡紫色，受到女王陛下特別的青睞……在最近的一次接見中，她的衣裾是淡紫色絲絨。淡紫色是一種細膩的紫丁香色調。淡紫色搭配上黑色和灰色相當有品味。」

不可避免的，《潘趣》（Punch）盡全力封鎖這股風潮。這份雜誌對於那些最流行的事物和所有法國的事物都特別不信任，在專欄中，就有一篇〈法國和時尚和時尚女皇〉的文章攻擊他們。世人感激路易‧拿破崙妻子「她的貢獻是讓那些女裁縫師和Mantallini都樂於稱這個既華麗又吸引人的顏色為淡紫色……我們問那些仕女，那些對個人服飾最大公無私的評判者，她們是否能指出其他任何一個皇后，其打扮能夠讓千千萬萬的子民欣然跟隨。」

一開始，淡紫色狂熱並沒有讓威廉‧貝金獲利多少。當時的顏色並不是以他的苯

胺膏染製，而是從數種青苔提煉出來的紫色染料。一八五三年，青苔染劑的色彩鮮豔，一如貝金的紫色，它的色彩能有不同的濃淡和深淺。一八五三年，格拉斯哥一本《染色工藝》記載，詹姆斯‧納皮爾提到「如果有一種顏料可以耐久，又能染在棉布上，那它的價值將是無可限量。」

青苔紫最先由里昂，吉濃‧馬那斯＆博內（Guinon Marnas et Bonnet）公司製造，這個公司之前曾從苦味酸中提煉出鮮黃色。剛開始，它只能應用在絲綢與羊毛上，但一八五七年，他們發現了一個棉的媒染劑，訂單因此供不應求。吉濃的競爭對手當然知道這些事情，一八五八年一月何納兄弟和其他公司的代表，從里昂跑到倫敦專利局，想要刺探貝金苯胺染料的製造方法。他們還跑到格林佛‧格林去見貝金，卻受到冷漠的招待。

為了壟斷市場，貝金趕緊準備法國專利局的申請表格，並於一八五八年四月去巴黎完成申請程序，可是，到了那裡才知道他無法辦理申請，因為他二十個月前在倫敦登記專利，法國這邊規定的期限是六個月。出人意料的是，這居然變成貝金的優勢。

可瑞斯——卡爾佛特博士（Dr. Crace-Calvert）曼徹斯特皇家學院的化學教授，一八五八年二月在倫敦藝術協會演講時，已經把很多製造苯胺煤焦染料的方法公諸於

世。他的演講稿一經發表，許多法國染業公司就利用這個方法進行自己的苯胺實驗。

既然沒辦法以吉濃‧馬那斯＆博內公司的方法製造紫色，其他公司只好轉向以合成方法製造。解決了許多困擾貝金父子公司的問題之後，他們發現，現在做出來的顏色比以前的顏色更耐光也更耐洗。一八五九年中，亞歷山大‧法蘭克公司（Alexandre Franc et Cie）及莫內杜利（Monnet et Dury）兩家公司都製造出美麗又受歡迎的紫色。諷刺的是，他們的顏色常被稱為貝金紫、苯胺紫或harmaline，而貝氏公司用法文淡紫色這個字來稱他們的顏色。在德國，這個顏色叫做苯胺紫（aniline violet）。在貝金為科學刊物寫的文章中，貝金稱他的顏色為「mauveine」。

威廉‧貝金喜歡淡紫色這個名字，部份原因是，這個名字就相當於巴黎高級訂做時裝。他曾寫信告訴同事拉菲爾‧梅朵拉：「在法國樣式出現前，英國和蘇格蘭軟棉布印染商根本連正眼都不看。」如此一來，海外競爭者刺激了貝金淡紫色的需求，只要淡紫色在英國流行，他在英國擁有的專利肯定能讓他大賺一筆。

然而，這時還看不到他的成功。正當他的顏色在海峽的那一邊騷動人心時，貝金把大部分的時間花在拜訪格拉斯哥、布萊佛德、里茲、曼徹斯特以及哈德茲菲爾各地的印染公司。貝金知道，那些印染業者對於這個顏色的快速和濃度都留下深刻的印

81

象，卻他們需要有人指導他們如何使用，「當時的印染業者習慣使用植物染料，他們不知道如何使用像淡紫色這種鹼性染料……某種程度而言，我必須同時身兼漂染師和棉布印染師。」因此，二十一歲的時候，貝金就得離開工廠和實驗室幾個星期去提供「技術服務」。他成為這項服務最早的幾個例子之一──不久以前，他對這個龐大的工業還一無所知，如今卻成了一名專門解決問題的特派專家。

就這樣，他解決了其他淡紫色的一些難題──如何將它應用到棉布和紙張上，他做出造福整個工業的定色劑。當絲棉印染業抱怨顏色上色不均時，貝金介紹他們一種使染色均勻的新方法，只要使用含鉛的肥皂洗染，就這樣這種方式漸漸成為整個歐洲通用的標準染色程序。一八五九年中，他的染料膏和淡紫色溶液被大量運往貝特拿‧格林的湯瑪斯‧凱特公司，蘇格蘭的達蒙納馳軟棉布製造商，詹姆斯‧布萊克公司，不久之後，里茲、曼徹斯特和布萊佛德都有大量的訂單。用貝金的話來說就是：

「他們吵著要。」

「你怎麼知道它比較好？」

普勒答道：「我試過，我相信它是個好東西。」

那些曾經懷疑有什麼東西可以取代洋茜的葛萊斯郭的傳統業者問羅伯‧普勒：

82

「嗯，」那個印染商說，「那時你一定覺得我是大傻瓜。」

不久，成功的淡紫色成為諷刺的題材，在一齣吉德如瑞‧藍恩的啞劇中，一個角色特別提到當時連警察都告訴大家「穿上淡紫色」（get a mauve on，維多利亞時代，一般人把紫色的音發成 morv，譯注：get a move on，向前走之意）。一八五九年七月，報紙上一篇口氣不太友善的文章：「上月三十號，兩位女士遺失的一隻漂亮的陽傘，這隻洋傘大概是在亞瑟文具店買的，淡紫色，白內襯⋯⋯」。這是淡紫色這個字第一次出現在《泰晤士報》。

八月，《潘趣》寫了篇有關一股〈淡紫色瘋〉（Mauve Measles）席捲了倫敦的報導，「令人擔心的疾病擴散的範圍如此廣大，必須想想該用何種方法去制止它？」雜誌還繪聲繪影地說，醫生正在討論它的症狀和來源。「許多人認為它只純粹英國土生土長的產物，而它對人的影響，已經是一種輕度的精神失常。有些學者，像潘趣博士卻認為它是來自法國的一種傳染病。雖然這種傳染病勢必影響到人心，但顯而易見地，最重要的影響還是外在。」

潘趣形容這是一種會傳染的疾病，先是一陣「急性緞帶痲疹」，最後全身上下都穿上淡紫色。據指出，大部分女人受飽受這種疾病的折磨，對於這些症狀，男人通常

只會「一笑置之」。

一八五九年九月，一份新的周刊——《年度》刊登了一篇文章，它完整又動人地描述一個顏色如何出現。這份雜誌由查理斯‧狄更斯創辦，部份文章由他主筆；《家庭》這份周刊繼續報導，另外還連載了《雙城記》。文章中，作者稱這個顏色為「貝金的淡紫色」，這個化學家獲得「全部」，他雖然完全沒有信用，但是他一定受過非常正統的教育。

「讓其他人歌誦海克特（Hector，譯注：伊里亞德中英雄的名字）和阿加曼農（Agamemnon，譯注：特洛伊戰爭中希臘的統帥），我要大大地讚揚新紫色的發明者貝金。」這個顏色，「商人笨頭笨腦地稱它淡紫色」，致使蒂爾紫看起來「單調、平淡又粗俗」。貝金的紫色比法國的好多了，各種法國紫色的染料「背心會弄髒襯衫，手套會讓你的手像染匠一樣。」

那位作者相信，現代化學的目標很多，其中包括醫學的改進，但最重大的要算是商業方面了，「商業化學的發現中，以貝金先生的發現最偉大，也最引人注目……古時候的煉金師，不分晝夜地煉金，即使他們在所有氣體和金屬中尋找，都沒有找到神奇的東西。就算他們找到，我們也非常懷疑，他們的發現是否與貝金的紫色有用

……對一個人而言，一個有利於商業的發現勝過於發現一座金礦。事實上，貝金的紫色，對別人來說，就像金礦的鑰匙。」

據指出，貝金並不像其他發明家，他很快就致富了。當錢要滾進來時，就突然停住，冷下來，然後衰退。」而貝金因為保有英國的專利，因此必須直接向他購買新顏色。「波斯王提供一筆豐厚的酬勞給發明新樂子的人，藉此他不需要定什麼新的罪名，用所有的鑽石把貝金先生淹沒。他可以用金幣攻擊他致死，或為他豎立個黃金的雕像。」

紀錄中詳載著淡紫色的狂熱：走進富裕的倫敦，你很難不認為自己的眼睛沒有毛病。

有人可能會以為，倫敦正在進行大選，而那些紫色緞帶就好像是「貝金萬歲！」和「貝金與英國憲法」。牛津街的窗戶上都掛著染上從煤焦提煉而來的亮麗色澤捲簾……喔！貝金先生，謝謝你從煤洞中取出那些珍貴的紫色，夏日紫色條紋禮服在風中飄揚，西區盡頭的街道上迷倒眾生，讓那些呆頭呆腦的單身漢突然想結婚，並作著愛情與麵包的美夢。

我從窗戶望出去，神化的貝金紫隨處可見——從馬車裡向外揮舞的紫色手、街道上門邊彼此握手的紫色手、隔街提醒對方的紫色手；四輪馬車、出租馬車、以及蒸汽船上，到處擠滿了紫色條紋的洋裝到處飛舞，就像過境的紫色天堂鳥。

淡紫色的熱潮持續到一八六一年，而它的流行被另一種瘋狂時代繼續持續——硬布襯裙。體積龐大的鋼圈硬布襯裙在一八五六年底，首度襲捲倫敦及巴黎的街道，對任何新顏色而言，它是最理想的廣告代言人：你絕對不可能忽視它的存在。

它的成功至少有一部份必須感謝當時英國最頂尖的設計師查理士·沃茲。沃茲生於林肯薛爾，曾在絲蔓和愛德格工作過一陣子，一八四○年，他搬到巴黎。他幫首屈一指的卡哲林與歐皮傑服裝公司以及日後他自己的公司（沃茲與波博格）設計的服裝，因此接觸了一些皇室成員，其中包括尤金妮皇后。傳說，尤金妮叫人設計鋼圈硬布襯裙來遮掩她懷孕的身材，不過，其實是沃茲在一個英國同事的幫忙下所研發出來的。鋼圈硬布襯裙被形容為女性服裝第一個應用機械原理的成品；大量的鋼鐵結構用來歌頌壯麗的水晶宮及新式大橋，這些硬布襯裙大部分以美國引進的縫衣機裁製而成。一八五九年，雪菲爾每星期生產五十萬件鋼圈硬布襯裙。

沃茲把女裝裁縫提升為服裝設計，以一種幽默的才能增進他的裁縫技術，他是維多利亞時代女性服裝的縮影。鋼圈硬布襯裙的巨大鳥籠結構，降低了讓服裝看起來非常龐大的五〇年代初期馬鬃硬襯裙的需求量。鋼圈硬襯裙不只是當時最熱門的服裝，也造成了許多死亡。它穿起來舒服，有些女人以為自己可以像雲朵般地飄來飄去，但是他實在太累贅了，在一個社交活動頻繁以及流行鐵路旅行的時代。尤金妮皇后宮中有位卡蕊忒夫人苛薄地描述這種衣服，坐下時，「想要不讓鋼圈露出來可是一門藝術……旅行、躺下、和小孩玩，或只是握個手、散個步，可得要非常喜歡這種鋼圈硬布襯裙或具有極大的意願，才能解決這些問題。男士伸手給他想陪行的女士的禮節，目前已經漸漸過時了。」

有報導說，有些女士經過開放式壁爐時，因為衣服著火而被火吞噬，而皇室公主則在疾行經過蠟燭時，手臂被燒傷。最慘的災難，發生在聖地牙哥的大教堂裡，兩千多名女人的洋裝被燃燒的帷幕波及，造成慘烈的傷亡。不可避免的，鋼圈硬襯裙的裝扮引發一些健康上的問題，《周報》中有一篇名為〈衣裳與其受害者〉的文章，警告女士追求流行致使她們暴露於嚴重的危險。「任何醫生都會告訴你，自從女人四肢不再穿著衣服，而被框架和鋼圈束住後，風濕病便開始蔓延。」

一八五九年，尤金妮皇后做了一個非常有名的聲明，她將放棄鋼圈硬布襯裙，但這消息只是稍稍影響了它受歡迎的程度，直到五年後，它才真正退流行。服裝對威廉‧貝金與其他紡織業都具有重大的意義，它吸引了每個階層，很快地，它就不只是簡單的一層絲或薄紗，而發展成一層層精緻的荷葉邊或褶飾。一八五九年，服飾的周長的紀錄最長，它大約有四層裙子加上許許多多的裝飾品，這件衣服花了好幾百碼的染色布。染料製造商不敢相信他們如此幸運，訂單中不只是大量染衣原料，還有那近剛流行的彩色絲襪和以及新襯裙的需求。

一八六○年左右，貝金父子公司接到斯圖加特，阿姆斯特丹和香港來的外銷訂單。起初價錢頗高，貝金每公升淡紫色溶液可獲利六英鎊，而它又可以稀釋成十倍，貝金很快就變富有。他的技術開始獲得國外頒發榮譽獎項。一八五九年，曾經領導世界進入新染料這個領域的牟羅茲工業公司寄給他一張證書。隨信還附上一塊銀牌，以及一封秘書長丹尼爾‧多弗斯博士給他的信，他讚揚貝金發明的色彩，衍生許多應用方式，「而且甚至似乎還會有更多」。

新的世界前途似錦。幾個月後，貝金發現整個歐洲都在抄襲他製造淡紫色的方法，並做出其他顏色以便配合最新的流行趨勢，尤其是，最新的散步裝，以及女仕搶

木球與打網球的運動裝。野心勃勃的染料製造者都無法想像，淡紫色和其他衍生的苯胺顏料與各種流行趨勢相互結合的方式。難怪《追擊》及一些衛道人士會反對，因為他們見證了早期女性獨立消費的景象。

貝金發明淡紫色之後兩年內，染料製造業的每個人幾乎都一帆風順。工業讓許多利亞時代的化學家瞭解什麼是可能，而且現在似乎好像沒有什麼超越他們的成就；一個十八歲的男孩為女人的披肩創造出新色調，化學界的雄心壯志一股腦兒地全被釋放出來。當然還有很多賺錢的機會，也有許多破財的機會，以及一大堆糾紛。

當淡紫色在巴黎和倫敦風行兩年後，它的創造者就知道它的全盛期可能就快結束了。人們現在真正想要的是維昆（Verguin）的洋紅，曼徹斯特的棕色，俾斯麥（Bismarck）的咖啡色，馬蒂斯（Martius）的黃色，馬格達拉（Magdala）的紅色，尼克森（Nicholson）的藍色，以及霍夫曼（Hofmann）的紫色。

唐・維德爾位於曼哈頓市中心的辦公室景觀很好，但辦公室裡的人卻早就熟悉這番風景。一九九九年十一月中旬，公司銷售前景讓他備感興奮。維德爾（Vilder），一位四十出頭隨和的男人，他從抽屜裡拿出一件粉紅色的小T恤。「這件是香蕉共和國

的T恤，」他說道。「最新上架的，這種料子完全可以用機器水洗烘乾。香蕉共和國擁有這種料子，接下來，里茲‧克萊伯尼、英國的狄塞爾（Diesel）、達克爾（Dockers）、馬克斯&史賓賽（Marks and Spencer）也買了很多。牛津街一些主要的商店正在流行，他們不斷地促銷這種料子。」

維德爾說的就是天絲（Tencel），三十年來，第一個新的紡織纖維。他喜歡這種產品，他自己就穿了一件灰色的天絲馬球衫，配上天絲的咖啡色燈芯絨長褲。維德爾的衣服真的是用木漿作出來的。

維德爾是阿可狄纖維公司的行銷部經理。這家公司發跡於庫爾朵德，它擔負著天絲未來發展的主要責任。而維德爾的責任就是，說服美國工廠在針織和編織的布料中使用這個纖維。

天絲成為商業產品已經七年了。「我不會騙你，」維德爾說。「它還沒有萊卡（Lycra）那種水準，不過，大家已經開始指定它了。」最成功的產品是高級女運動服，而且，這方面牛仔布的使用量也很大。「如果你買一條李維（Levi's）牛仔褲，用力洗一年後，就會有你喜歡的柔軟度。而天絲，從盒子一拿出來就有那樣的柔軟度。柔軟的手感和特性（如水蜜桃茸毛般柔軟的觸感），正是天絲的賣點。」

這項產品大概源於二十年前，英國柯芬特里的庫妥絲，這家早期從一種黑色染料（以當時你能買到最黑的黑色染料來賣）賺了很多錢的公司，當時製造大量的人造絲（rayon）。不過，人造絲的製造過程很髒，得用一大堆化學原料，又會製造許多廢料。為了製造更好的嫘縈，庫妥絲的研究人員發現另外一種東西。

Lyocell以溶解木漿的紡製製造出來。溶劑洗淨、纖維變成細緻的纖維之後，就是Lyocell了。把木漿製成嫘縈，大約需要二十四至三十六小時，但天絲（Tencel-TENacity CELlulosic，譯注：取其強韌的纖維之意）卻只要二至三小時，而且溶劑的回收率百分之百。

不過，天絲要染色時，庫妥絲發現了一個問題。

天絲的纖維結構像是瘋了，主要纖維長出細小纖維，就像手臂上的毛一樣，這就是桃皮茸毛的魅力。原纖維形成過程，如果沒有非常小心地控制金屬圓筒內的染色手續，它可能就會毛毛的、起毛球，甚至黯淡無光。唐·維德爾說，過一陣子，人們就會明白，他們想要天絲的蜜桃觸感，得比染其他纖維多花一點錢和精神來染製，但一切都是值得的。他拿出三件靛藍色樣品，一件天絲，一件棉布，一件嫘縈，它們是同一個染池染出來的，可是第一件比其他兩件都還有光澤。

一九九九年十一月，有幾位流行設計師來到唐・維德爾的辦公室欣賞二〇〇〇年秋冬及二〇〇一年春夏的色彩流行趨勢。沒有最新的顏色，天絲就一文不直。不過，什麼顏色才是最新的顏色？要如何知道？

「我們請來那些設計師品牌的設計師，里茲・克萊伯尼、唐娜・卡倫（Donna Karan），」維德爾解釋，「以及那些專門批評名牌的另一群人。此外，梅西和布魯明岱爾等大型百貨公司的採購也會來。他們到達之後，從倫敦辦公室來的山弟・麥克藍儂便會開始談論，顏色、流行的趨勢及未來的情勢。」

山弟・麥克藍儂帶來一些設計精美的簡介卡，每一份都展示一套一年或十八個月後的流行顏色。那些顏色都還沒有名字，但有一定的色調。從米白到咖啡的顏色，被形容成「溫暖……空無一物……道地的中性色彩……實用且精緻」。接著是混合的顏色，從黑到紅，「這裡結合了對比……黑暗與明亮……深色迷人的混合色」。下一組是前進的顏色，「輕柔明亮……炙熱的陽光……奔騰的樂觀……融合現代的」（顏色從赤陶到灰色）。最後是滲透的顏色，從藍到灰，「隨易且理性……朦朧的中色調……既現代又有過渡味道的」。

「我從沒搞清楚，到底哪一個在前面，」山弟・麥克藍儂一離開，唐・維德爾便

說。「一個顏色之所以炙手可熱，是因為專家這麼說？還是已經有很多人都這麼說？」

「很清楚的，在世界上有很多主要的影響因素，而我認為山弟就是其中一。前一份工作，讓我和一位被視為真正的美國色彩專家的教母共事。如果她說，鱷梨綠是明年的發燒色，那一定就是這樣，只因為她這麼說。她為那些汽車製造業者決定顏色。他們五年前就選好，然後她會告訴服裝業者，『福特兩年後要出紫色的車子，』於是服裝業者也會跟著孤注一擲。」

維德爾停了一下，他表示預測顏色是一件很好玩的件事。「我的意思是，你能替紅色想出多少不同的名字？火焰紅、橘紅──他們還搬出音樂辭彙──像是迪斯可紅、hip-hop紅。而且老天爺還不准喀爾文紅，看起來像唐娜紅或洛夫紅。有一回，一個設計師給我一根火材棒說，『那就是我設計的毛衣要的紅。』

有關顏色，維德爾還有另一件趣事。他記得，山弟每次要開發表會的那一天，他都會穿黑色T恤或套頭毛衣配上黑色褲子。「如果你看看他的聽眾，我跟你保證，他們一定也都穿得一模一樣。紐約女人的制服是黑色裙子或褲子，配上香蕉共和國的黑色彈性人造纖維上衣加上黑色的西裝外套。你沿著街走，不會那到什麼鮮豔的顏色。

93

真是讓人難以忍受，有些印度教的導師說，『這些即將成為最新的發燒顏色，』可是老天爺嚴禁這股熱潮。他們總是讓別人穿苯胺紅或唐紅。」

第七章　可怕的強光

如果你付了那麼多錢，你就會希望事情安排得妥妥當當，不是嗎？皇后就絕對這樣認為：這星期我們就發現，她在到國外的旅館之前，會列出一張皇室要求的清單。她不希望旅館經理認為她很挑剔，你知道的，但可不可以請他們確認，他們插的花不要有任何淡紫色的花（或任何淡粉紅色）……

媒體取自六頁白金漢宮備忘錄
出自《London Evening Standard》，一九九九年十一月

一八六〇年是科學家最過癮的時候。許多科學學會開始出版學報，他們的規模逐月增加。每件事情似乎都有理論和解決的方法。每個有科學家聚會的地方，他們總喜

歡談論科學已經戰勝了自然這種話題，而且沒有比顏料這部分更堅信這個想法。很快地，法國領導的染料公司重新定義他們堅持了三百年的製作方法，並且相信熟悉的原子理論將可生產更多染料。在德國，李畢的學生一公斤一公斤地訂購硝基苯和苯胺來做自己的實驗。

但在倫敦，並不是每個人都知道煤焦的潛力。一八五八年，霍夫曼告訴皇家學會，他已經成功地從苯胺與四氯化碳實驗的副產品取出「深紅色」。不過，他沒辦法靠它賺錢，甚至沒辦法測試它是否可能成為染料。看來他跟貝金要來的苯胺完全不是用來製造染料，而比較是為了他認為更正大光明的主張。三年後，他的觀念有了明顯的改變，當時，英國學會歡迎的染色學英雄是霍夫曼，而不是貝金。

為什麼？部分原因是公共關係。即使發明淡紫色，貝金依然是個謙虛羞怯的人。他在科學集會上的演講，大多侷限於正式且嚴謹的技術性內容。他並不求上報宣傳，更何況他才剛成為別人的丈夫及父親。一八五九年，他娶了大表妹潔蜜瑪·里塞特，他們搬進位於索工廠的壓力加上法國與日俱增的競爭壓力，讓他根本沒有時間曝光。德柏立的哈洛街上租來的房子。一年後，他們的第一個兒子出生，也叫威廉·亨利·貝金。隔年，他們的第二個兒子亞瑟·喬治接著出生。之後，他們搬到位於同一條街

96

自己房子，在那兒，貝金又設了一個小實驗室，並蓋了一個大花園和遊戲區給孩子。

此時，並不是考量名聲的時候。

然而，霍夫曼有別的目的。當初，他開啟了貝金對苯胺的興趣，他教過大部分的年輕化學家，現在都在倫敦、曼徹斯特、里茲從事染料的工作，他們嘗試著發現他們自己的新顏色。雖然他從沒把發現新顏色和科學生涯畫上等號，但他卻不會搞錯，從一八六〇年以後，新顏色的興盛讓發明者獲利的事實；當時，他主要的目標關注於提升學術的地位，遠勝於增加他的銀行存款。

霍夫曼是一位比貝金更有魅力的演說家，他喜歡侃侃而談遠大的夢想。由於無需經營工廠，他可以參加所有的科學集會，一八六〇年代，他開始專注於撰寫有關他無意中啟動的工業報導。「櫥窗中展示的流行趨勢，讓民眾趨之若鶩，」他描述一個化學展覽。「在這些玻璃箱中，陳列的是一系列既漂亮又吸引人的東西，而一旁卻放著一個對比鮮明、非常醜又令人討厭的物質……煤焦。」

身為一個國家級領導教授，他的筆調更像一個旅行推銷員。同一個展覽，他注意到某個染料的結晶樣品讓他想起「玫瑰花上閃爍翅膀的甲蟲」。一系列的絲綢、喀什米爾羊毛和鴕鳥毛是「人類眼睛所曾享受過最棒且最耀眼的」收藏。的確，語言沒辦

97

法適當地描述這些顏色的美。最出眾的莫過於華麗的洋紅，它比蒂爾紫還要壯麗，並且有從淺藍到深藍色的變化。相對於此，那些最嬌貴的玫瑰色調，柔和的紫羅蘭和淡紫色有著層次細微的不同。

一八六一年，霍夫曼出席曼徹斯特召開的英國學會，新會長菲貝恩在會中發表這一年來化學研究的成就。化學與「生活的舒適及享樂有著最直接的關聯」。現在許多食物的營養成份，都已經被測量出來。從來，水未曾被分析淨化過。透過我們對原子論的瞭解，疾病的治療快速地進步。然而，菲貝恩說，化學最重要的發展是與「有用的學科」相連結。

在此，教授指出了實用工業。「如果沒有理論化學的輔助，棉布印花、漂染業，甚至農業如今會是怎樣的狀況？」他問道：「譬如，霍夫曼教授首先在煤焦中發現苯胺，並成功地研發其特性，現在它被廣泛地運用在紅色，藍色，紫色和綠色的染料上。這個重要的發現，幾年後，或許會讓這個國家在染料世界中佔有一席之地。英國非常有可能不用再從國外進口染料，反而成為世界的供應中心。」

十年內，這種樂觀的景象就不見了。一年後，一八六二年，倫敦舉辦萬國博覽會時，確實出現明顯的警訊。霍夫曼在他交給評審員的報告中，記錄他的科學研究，從

一八五一年的博覽會以來，有哪些長遠的進步，結論中，他預測英國將會繼續強勢下去。他表示，英國就快要成為世界上最大的染料製造國，而且「經歷最奇特的革命之後，不久，她或許就可以，把用煤做的藍色外銷到生產大青的印度，把煤焦做的洋紅賣給生長洋紅的墨西哥，她的化石可以取代中國和日本的番紅花和槴黃⋯⋯」

遊客對於博覽會第一次展出的安全火柴分外興奮（「不會一磨擦就點燃的火柴」）。東南館的展覽印象也很深刻，好幾排的玻璃陳列櫥展示著最新的染布樣品，有從坎伯威爾王冠街來的阿爾福瑞・塞德波頓・格拉斯哥的亨利・蒙德斯公司，還有從里茲來的約翰・伯特利爾。伯斯的羅伯・普樂展出最新的傘布和棉染。大廳中央有一個標明「威廉・貝金父子」的大型玻璃展示櫃，裡面放著柱狀的淡紫色染料，大概有大禮帽那麼大。這塊東西約是二千噸焦煤的產物，足以印染一百英哩長的棉布。一位當代的作家形容它是「價值一千英鎊的染料，足夠把天堂染成紫色。」

並不是所有的參觀者都那麼的喜歡。法國歷史學家伊博理德・坦恩到倫敦看了這個展覽，他覺得展覽品和參觀者都既俗氣又不精緻。「有錢的中產階級婦女和小姐身上誇張的洋裝令人討厭⋯⋯金光閃閃的紫羅蘭絲綢禮服，或漿過的硬紗罩在刺繡變僵的大襯裙上⋯⋯」星期天，走在海德堡公園，他從未在同一個地方，看到那麼多的明

99

亮顏色聚集在一起。「那些強光，」他觀察後的結論：「真是恐怖。」

貝金的淡紫色，成功地招攬到其他二十八個染料製造公司參加萬國博覽會。八家來自英國，十二家來自法國，七家德國和奧地利，還有一家來自瑞士。許多公司展示的顏色與其他競爭者幾乎完全一樣，它們的光澤和速度，在五年前根本無法想像，而這些名字也都很新。

一八五九年，在法國曾當過教師的艾曼鈕‧維甘開始編纂新顏色的編年表。他當過一陣子的廠長，那個工廠用苦味酸製造黃色，他知道新顏色是一種有價值的商品。

一八五八年一月，他投入另外一家公司，雷諾兄弟和法蘭克，不久前，他們才參觀過貝金父子公司，想要藉此取得苯胺商業祕密的公司之一。僅管，他有先前的經驗，維甘好像還是必須和雇主簽下一份限制諸多的合約，對未來可能發現的新顏色公司保有所有權，他則要求五分之一的回報。加入公司幾個星期之後，他的苯胺研究員就提煉出一種濃艷的洋紅色，這個顏色或許和霍夫曼所發現的非常相似。他以吊鐘海棠花為名，稱它為品紅，而當年年底，從瑟堡到馬賽大家爭相使用這個顏色。

品紅的產量大大地超過淡紫色，先是被用來作軍服，接著又風靡整個歐洲。它在英國本來叫做 solferino（譯注，既紫紅或洋紅），後來又叫做 magenta（譯注：中文譯

100

名為苯胺紅），這些名字源自於法國聯合皮得蒙（Franco-Piedmontese）攻打奧地利，然後在北義大利卡立巴帝（Garibaldi，譯注：義大利愛國志士）獲勝的那場戰爭，那次，士兵穿的寬大襯衫正好和染料同一個顏色。這個顏色的需求量，不僅僅在里昂生產，很快地，利用讓每個專利局為難的方式，在牟羅茲、巴塞爾、倫敦、科芬特里以及格拉斯哥等地製造。在英國首度由布雷佛特的瑞普雷父子大量地使用。他們最驕傲的是，一八六○年二月，雷諾兄弟和法蘭克公司以每加侖五英鎊的價錢賣給他們染料，一個月後他們就以每加侖三鎊成交。雷諾兄弟和法蘭克公司及時在布蘭佛德，密德塞斯設立他們自己的工廠。

在倫敦東區，苯胺紅讓辛普森、謀樂＆尼克森公司賺了一筆。他們剛把自己從化學製造商，如苯胺及攝影用的原料，轉型成完全的染料製造廠。艾德華・尼克森，是霍夫曼的另一個弟子，他和他的老師之間，建立了一種非正式的合作關係。他提供一些苯胺紅的結晶給老師，霍夫曼就分析新染料的分子式結構。他把名字又改為玫瑰苯胺紅（rosanline），他的成果公開了幾乎所有新苯胺染料不為人知的結構。

運用這個方法，許多新顏色都被建構出來。幾個月內，工業化學家拿出一本樣品書：一些微地扭轉結構，把苯胺紅變成苯胺黃，然後又變成里昂藍、巴黎藍，甚至尼克

森藍。沒多久便有乙醛綠。霍夫曼自己則做出兩種新的紫色。

在格林佛‧格林並不是沒有被注意到這二發展。貝金注意到他先前發明的淡紫色已經漸漸不受歡迎了，他想做些改進，因此做了天竺牡丹色，第一次製作是他在皇家學院和同學亞瑟‧邱爾屈一起做出來的，而現在他能夠調整深紅色到橘色的變化；光就名苯胺紅的顏色，工業第一大需求的aminoazonaphthalene，第一次製作是他在皇家學院字來看，就知道後面那個顏色不容易促銷。貝金在皇家學會發表這些新顏色，相較於霍夫曼精彩生動的演講，他的演說真是夠生硬。當時，貝金只有二十三歲，後來他談到，這些演講中，他獲得最大的成就就是，麥克‧法拉第注意到。

貝金明白，他已經逐漸地失去他早期在苯胺染料的領導地位，但他似乎並不怎麼在意。他定期在學報發表文章，許多題材都與染料無關。一八六○年九月，巴黎高等師範學院的科學研究主任寫了一封讓他非常高興的信給他。這封信是告訴他，他所提供的那一小瓶東西的內容物已經被分析出來是pure paratartaric acid，是一種最新發現又很重要的合成物。信中接著說道：「如果你能寄一點你用來做paratartaric acid用的琥珀酸（succinic acid），我將感激不盡。我非常想要研究，也許它很可能有偏光作用（the action for polarized light）。」寫信給貝金的是路易‧巴斯德（Louis Pasteur）。

「請原諒我的魯莽，」巴斯德寫道：「從我們的觀點去理解分子力學，對我們來說是非常重要的事情，我忍不住想知道。我也非常高興有機會讓我能和一位最好的化學家聯繫上。」

十年過去，貝金的新顏色越來越成功。大不列顛紫是用苯胺紅溶劑加上松脂加熱而成，調配出深青的色調。還有貝金綠，一時之間，很受棉布印染業的歡迎；還有苯胺粉紅，這是貝金自創的苯胺紅，因為裡面的硝酸汞對女工造成傷害，旋即被迫減產。貝金還為苯胺黑作出不可或缺的鹽和銅的化合物，並大幅改進壁紙染色的方法。

貝金工廠附近的黑馬酒吧的常客，一定會發現聯合大運河的顏色每個星期都不一樣。

這些新顏色的影響是可以預期的——英國、德國和法國的貿易收支增加，流行界也受到許多刺激。明顯地，這些效應讓傳統的自然染料重創很深。一八六二年，霍夫曼發現深色的洋紅、番紅花、大青及洋茜的價錢和銷路，跟三年前簡直不可同日而語。譬如，從一八四七到一八五○年，洋紅的進口量就增加了百分之五十以上，但苯胺染料的出現使情況完全改觀。一八五八年，價錢最好的時候，一公斤可以賣到十五法郎，後來掉到八法郎。兩年內，番紅花的價錢從四十五法郎變成二十五法郎。苦味酸幾乎剝奪天然黃色染料的供應。即使還沒合成出來的靛藍，染絲時也不再被使用，

而被人工藍和紫取代。一位法國當代作家惋惜地說，「這三種被視為熱帶國家經濟發展重要命脈的染料，如今我們卻發現，靛藍的運用已經減少，而洋紅和番紅花則明顯地貶值，它們完全被化學家的成就給開除。」

更令人最意外的是，先前曾嘲笑淡紫色發明的那些人，也勉強給這個工業的一點尊敬。《潘趣》似乎也完全逆轉，雖然滑稽的詩句中還是帶有誇張的意味：

幾乎沒有東西可以讓人提及

有用或美麗，在生命的小遊戲中

但你在蒸餾鍋或甕裡可萃取

從物理基礎的黑色煤焦──

油和軟膏，蠟和酒，

還有那稱為苯胺的可愛顏色；

你可以把每一種事物從奴隸變成明星，

如果你想知道怎麼做，從黑色煤焦中。

104

更重要的，招攬年輕化學家或許對染料貿易的成功有所影響。在貝金發現淡紫色

十年之後，大家發現有機化學是一種迷人、有利又非常實用的科學。貝金父子公司雇

用了才華洋溢的化學家查理斯・格維勒・威廉（Charles Greville Williams，後來在碳

化氫領域闖出名聲，並擁有四個新染料的專利）。而有些人則任職於歐洲蒸蒸日上的

大型染料公司。在英國，差不多有三分之二的皇家化學院校友，後來在辛普森、謀樂

&尼克森公司，布魯克、辛普森&斯皮勒公司，或是瑞德&豪樂迪父子公司工作，這

些人大部分後來都獲頒皇家學會榮譽會員頭銜。這真是科學和工業之間的互利關係最

好的例子，這些新的知識分子很快就分解出很多其他碳化和物的結構，醫學、化妝品

以及攝影界，都將是直接的受益者。

年輕的化學家沒想到，從染料工業中上了一堂訴訟課，很多人發現自己被捲入激

烈難堪的專利爭執中。其實，這些紛爭是必然的。不久，所有的苯胺染料公司就發

現，模仿最受歡迎的新色調，反而可以賺更多錢。

可是，那些看起來完全一樣的顏色，讓法院相當困擾；越有技巧的染匠抄襲的專

利處方就越難辨識，比方說像是有六種色調的藍色。沒有一個顏色圖表可以讓專家區

別，而分子分析仍處於非常原始的狀態。再說對於製造的過程，大家爭吵不休——同

樣的顏色，製造方法只有一丁點兒不同，和現有的專利相抵觸。

不可避免的，最熱烈的爭論通常與銷路最好的染料有關。一八六〇年代初期，就是苯胺紅。最著名的訴訟案發生在里昂，雷諾兄弟暨法蘭克公司為了保護他們的品紅，成功地控告在牟羅茲及巴黎的公司。這些案子激怒震怒了雷諾的死對頭，一八六一年，在里昂有超過一百家公司向法國農業暨商業部長連署，請求建立一個獨立委員會來解決品紅與其他苯胺染料有關的申訴案件。

他們得到很少的回應，一八六三年底，雷諾兄弟＆法蘭克公司與里昂信貸銀行合作，成立品紅（La Fuchsine）公司，他們合併許多一流的染料公司，組成壟斷市場的大聯盟。這個聯盟和倫敦的辛普森、謀樂＆尼克森公司維持緊密的關係，他們給英國公司生產苯胺紅的執照，而英國公司則承諾對方擁有法國公司製造霍夫曼紫色的執照。品紅公司還得為了另外一個原因感謝霍夫曼：因為他專家的證詞影響法國法院的判決，因此判定他們的專利權有被侵害。

十年後，品紅公司就倒閉了，不只是因為管理不善，還因為有些控告該公司砷酸處理過程危害環境的索賠案件。其中一個案件與工廠附近某位信號員妻子的死亡有關。驗屍報告證實，她的器官中的確含有砷酸。而在她汲水的井中也偵測到這類的砷

酸，工廠兩百碼以內的水井和土地都有發現這種化學物品。公司支付她家人賠償費

後，接著民眾的示威抗議，迫使紅色染料停產。

在英國，許多早期的爭辯與亨利・美得洛克公司及辛普森、謀樂＆尼克森公司想

要保護很像里昂那次案件的苯胺紅的砷酸氧化過程有關。倫敦公司積極尋找違法者。

花了大約三萬英鎊來護衛這個處理方法。兩件大宗案件花了倫敦高等法院好幾個月，

而兩件的爭執點都在，對在精確地解釋「乾」砷酸。其中一個案例，法官甚至告訴陪

審團他很欣慰，因為裁決的是陪審團而不是他，專家的證詞矛盾不一。這兩個案子，

專利最後都被支持。敗訴的一方不僅必須賠償辛普森、謀樂暨尼克森公司的損失，還

要在《英國泰晤士報》刊登公開的道歉啟示。

威廉・貝金的專利戰在業界刊物《化學新聞》，都有被記錄下來。這篇文章報導

他成功地大敗英國和法國公司，他們販賣進口的苯胺紫，要不然就自行用類似的方法

製造大布列顛紫或貝金綠。這些公司都被科罰以幾百英鎊的罰金，並被迫做出恥辱的

道歉。貝金覺得，他簡直可以把這輩子的時間都花在法院裡，這種賺錢方式和從合成

染料賺來的錢也一樣。一八六五年，貝金父子公司的總獲利約一萬五千英鎊，雖然當

時染料的價錢正急速滑落。

最後幾年，貝金公開反對法律上保護他成就的那個不健全系統。那時，他注意到前往他工廠參觀的國外訪客增加，特別是法國人，而英國染料公司雇用德裔和波蘭裔的化學家也不斷增加。曼徹斯特的羅博＆達樂公司顧用棉布印染工漢尼瑞奇‧卡羅，他做出多項技術上的進步。而卡爾‧亞歷山大‧馬提斯，他申請曼徹斯特咖啡色的專利，並印製他自己的苯胺黃。一位名叫奧圖‧威特的人，在倫敦北方一家設於布蘭佛德的公司研製許多新的染料。彼得‧葛瑞斯原本在製造啤酒，卻研發出一系列重要的新染料——氮染料（azo dyes）。伊凡‧李文史坦在索福特開了一家自己的染料製造公司，生產藍色及橘色（注一）。

除了李文史坦，其他化學家都帶著他們的知識返鄉，他們都將成功名就（馬提斯是AGFA染料公司前身的合夥人）。不過，沒有人像霍夫曼那樣被眾人懷念。四年前，自從他的主要贊助人艾伯特王子去世以後，大家便認為他的離開是必然的，從德國來的霍夫曼談到，他的教學失去經濟援助並缺乏鼓勵。他批評英國政府不瞭解化學的重要性，它不僅是純科學，也是讓工業進步的工具。一八六二年，他在萬國博覽會的預測，現在看來似乎太樂觀了。一個賺錢的研究單位，答應給他一個可以自行研究的大實驗室，他被吸引回去柏林。他發現英國沒有這樣的野心，他真的非常失望。皇

家學院給霍夫曼三年的假，讓他繼續從事他在柏林的事業，但他就沒再回來了（注二）。

對威廉‧貝金而言，這段期間也是告別悲傷的時候。他的父親於一八六四年逝世，他資助的工廠便停工幾天以示敬意。貝金只能暗自悲傷，因為他的妻子早在幾年前就死於肺結核了。

把輕挑浮誇的淡紫色轉變成憂鬱一點的顏色，他或許會欣慰一點吧。一八六三年，艾莉珊德拉公主嫁給威爾斯王子前，身著淺紫色的絲綢禮服到倫敦，引起一陣騷動，四年內，維多利亞女王保證會從失去親愛的艾伯特的黑色中，變成淡紫色。不過，一八六九年，淡紫色幾乎被遺忘了。另外一個美麗的顏色已經取而代之，整個歐洲陷入另一波流行熱潮，英國染料工業又重振精神。威廉‧貝金又忠於職守地生產它，然而，它的成功卻造成他堅決地離開這項產業，並發誓再也不回來了。

「當一個顏色流行時，你分辨得出來。到處都可以發現它。你可以觀察民眾購買時，通常會被什麼顏色吸引。他們會先感覺一下，如果還是很吸引的話，他們可能會去試一下。有一點戲劇性，也很好玩。」

山弟‧麥克藍儂從曼哈頓旅行回來。在倫敦東區，雪爾地馳的東部中央工作室裡，他已經在構思二〇〇一年秋冬新裝，他在想到底該給我們明亮的中性顏色，還是讓人平靜的顏色。

四十七歲的麥克藍儂來自蘇格蘭西岸，以前他不會這樣看待顏色；他曾經認為這種論調非常荒謬。

「只有一些人會這樣看待顏色。」他承認。「設計這一行，不需要手冊就能完成……顏色是設計的催化劑。它是每一個循環的開始。」

他說，每一季的新顏色都會從考察上一季的顏色開始──他掉進上一季，然後創造出新的流行。「接著，你要注意什麼東西該在哪個地方──一般人會穿的東西。你要觀察每一件事，跟人聊天，看他們穿什麼，路上賣些什麼。然後你就可以做出比較合適的建議。」

他知道，一般人對他獨特的語彙感到歎為觀止。二〇〇一年春夏裝，我們有夢想、慵懶、冒險和調情，以及非常特殊的表面觸感，搭配柔和的基本色。像是藍色、綠色，天然的黃色，以及深紅色。

這套顏色又是為天絲設計的。「你試著想讓這項產品完全與魅力相結合。」麥克

藍儂說。「你不會想用那些和透明、玻璃或塑膠有關的字，因為那是另一個世界，而天絲是很自然的世界。」

當他介紹一個新的顏色給一家公司時（麥克藍儂還幫 DuPont、British Home Stores、Nordstrom 以及 Liberty 預測並設計），他從來不建議他們用所有顏色。「我們只是想用一種比較有感情的方式談論顏色。就像一般人形容葡萄酒時──它所引發的一種方式──什麼多有情感，多難得，多渴望之類的字彙。」

麥克藍儂從他的色卡中挑了一張。「很難說會流行什麼顏色──但絕對不會是這個（他指著黃色），因為黃色特別難賣。不過，萊姆綠和橘色的賣氣仍然很強──這三年都很好。經過一個冬天，消費者忘記了這些顏色，忘記了他們在海灘上享受過的這些顏色，所以，春天，他們又會發現它非常迷人。」

一九九九年冬天，麥克藍儂發現，一般人喜歡的色系，包括紫色、葡萄色以及血紅色。過去幾年綠色開始成為另一個流行趨勢。「長期以來，一般人總是認為，綠色就像德文一樣──喔，我們不穿綠色，綠色很難配。不過六年前，大家的看法有些改變。藍色稍微有一點落後了，正好人們開始拋棄牛仔布。夏天，這些色調容易變淺變酸，冬天，則變得更濃更厚。」

「淡紫色永遠和七〇年代牽扯在一起——《Biba》以及所有的那些人事物。它以一種感官的方式進入人類的心靈，還常被視為頹廢或禁忌。不適合每一個人。一般人通常錯誤地買了它，並打算把它永遠冷凍起來。紫色系列中，我始終認為淡紫色比其他紫色系中的顏色淡一點、灰一點、柔和一點。文化上，全世界都頗能接受它。日本人不會穿這個顏色，因為這是皇室專用的顏色。在那兒，你就很難以它作為流行的代表。另外，那些跟樞機主教有關的東西也是一樣。當它真的流行的時候，也是來得快，去得也快。淡紫色有吞沒所有東西的傾向，把它加入其他顏色中，出來的顏色會比較偏淡紫色，而無法適度地調和在一起。我認為它有一種神祕的感覺。我們試著以味道來形容顏色，那麼我想淡紫色會很香，可能是廣藿香精（Patchouli oil），或者是一種煙霧瀰漫、神聖的，有教堂的氣味。」

山弟‧麥克藍儂知道，一年的銷售量中有七〇%到九〇%都是黑色的。接著是灰色和深藍色。但這並不會打擊到他的精神。對他來說，重點是挑選那另外一〇%的東西。

「我認為，這些公司利用我們提供一些優勢。世界上有很多種纖維，因此就可能有很多種不同的紡織品。這麼多產品，消費者可以選擇的範圍很大。即使是一點點優

勢，也可以使產品能有很大的不同。至於那些華麗的飾品——侈的羊毛或絲綢——自己就會賣得很好了，然而，要怎麼賣次級品呢？生活週遭總是充滿了太多的次級品，為了賣掉這些次級品，公司必須忙著做行銷，並瞭解一般人道地想要什麼。多年前，時代變得很不一樣。十九世紀，人們做什麼，你就賣什麼。」

【注釋】

1. 對 Burton 啤酒製造商而言，葛瑞斯對他們特別有益，因為他幫他們發現了一個能夠製造出令人滿意的苦味啤酒的重要元素，並且讓他們取得比倫敦啤酒製造商多年的優勢。這個元素就是苦味酸，也是黃色羊毛的染料。

2. 在他離開柏林之前，霍夫曼從賈茲·克拉克那裡收到一封讚揚的信。日期註明是一八六五年三月二十七日，這個時間清楚地知道他先進的發表，揭櫫了無機物化學的巨大潛能是人造染料奇蹟的實際示範。

113

親愛的霍夫曼博士：

由於您對化學的興趣、清晰的講義以及上星期在溫莎堡有著美麗插圖實驗室中的演講，我收到女王的命令要我像您表達她個人以及皇室最大的敬意。

女王陛下同時也讚美您那些有著豐富美麗色彩的羊毛和絲綢的樣品，最近所發現的安苯染料；並且清楚地瞭解，國家紡織品絕大的優勢建立在發現美麗的顏色。她非常高興地去學習皇家化學學院所指導的研究。最近，她和夫婿對此都有著極大的興趣。

在這幾年，信中提及的這種「有形利益」的優勢已經由德國繼承了。

第八章　洋茜

當地的間諜——有那麼一位——或許已經推測出來這兩位是外地人，有點品味⋯⋯就他們的外表看來，他幾乎確定他們是非常有品味的人。

那位年輕的小姐穿著非常入時，因為一八六七年已經吹起另外一股風潮：對硬鋼圈襯裙及大帽子的叛變正逐步展開。望遠鏡裡的那隻眼，或許已經瞥見窺到幾乎大膽的苯胺紅裙子。

那位年輕小姐衣著刺眼的顏色有可能會嚇到今日的我們；不過，當時世界第一次發現苯胺染料。而女性，在許多預期行為的驅使下，想要一個鮮豔燦爛的顏色，而不是考慮周到的顏色。

約翰・佛樂斯，《法國中尉的女人》，一九六九年

115

一般女人總是會安慰自己。有些人喜歡穿著多愁善感的顏色。絕不要相信穿著淡紫色的女人，不管她幾歲，或超過三十五歲還喜歡粉紅絲帶的女人。那通常表示，她們有一段過去。

奧斯卡・王爾德，一八九一年

從每一個角度來看，洋茜這種植物從來都不沒有什麼吸引力。一八六八年，威廉・貝金研究過，發現這種葉子粗糙帶刺，多年生草本植物，可以長到五呎高。黃綠色的小花，方莖而多節，根為圓柱狀而多肉。藉由根部繁殖生長，會散發強烈的味道。

只有染匠才會喜愛這種植物。一直到一八六八年，染商都非常愛它，因為洋茜提供了世界上一半的紅色。即使發現煤焦染料十年之後，英國一年仍然進口（原則上從法國、荷蘭、土耳其和印度這幾個國家進口）價值一百萬英鎊的洋茜。幾個世紀來，靛藍和洋茜一直是染商主要的生產原料。從一八五九到一八六八年，羊毛及棉布印染

商每年平均進口一萬七千五百噸洋茜及其衍生物，大多是蘇格蘭的公司在使用，像是瑪立丘的瑞德＆懷特門，亞瑟理的詹姆斯‧亨德利，所爾利班的克榮公司。此外，值得注意的是，洋茜還被用來染士兵的長褲。

一八七六年，貝金在他家對面的土地種了一些洋茜。對一個不太愛招搖的人來說，這是一個象徵性的動作：他正在栽種洋茜，他說，「擔心這種植物會絕種」。

一八七六年，英國的洋茜進口量降到四千四百噸，只有十年前的進口量的四分之一。同時，它的價錢掉到幾乎只剩三分之一，每英擔只要一英鎊。而這種降幅並沒有減緩的趨勢；種植洋茜曾經是一種穩定的終身行業，然而，他們正眼睜睜地看著自己的世界正在瓦解。他們可能會譴責化學的進步，如果他們知道那些化學家的名字，他們更會極力地譴責威廉‧貝金。

洋茜原產於西亞，摩爾人將它引進西班牙。十六世紀，在荷蘭被廣泛地使用，一百年之後，亞維儂開始使用。當時，它被用來染布，有時候則用來製陶。老浦林尼曾記載在猶太法典中。一八○九年，法國化學家夏普塔（J. Chaptal）在一個他購於商店的龐貝出土物上，檢測出某種粉紅色的顏料，它很可能來自洋茜。一八一五年，韓弗理‧戴維在提多浴池的破陶瓶上，發現一個類似的顏料。西元七世紀，巴黎附近的聖

117

丹尼斯有販賣以洋茜染色的紡織品，而查理曼大帝曾鼓勵民眾栽種洋茜。西元十世紀開始，約克的出土文物中，發現了洋茜的植物遺跡。最近，一九九三年，生態環境保護學家，唐三德（J. H. Townsend）發現泰納（J.M.W. Turner，譯注：英國風景畫家一七七五—一八五一）所使用的顏料中，檢定出洋茜的紅色。

但化學界相信，未來的泰納用壓克力顏料也可以畫得一樣好。一八七九年五月八日，貝金向倫敦的人文藝術協會表示，他致力於減低對古老洋茜的需要量，並在工廠中合成生產出這種特別的顏色。侵蝕一個古老的自然產業，他似乎一點也不自責，但對傳統種植及染色的方法，他卻表現得非常瞭解。

「從種植到收成，需要十八到三十個月，」他告訴聽眾。「曬乾時，根部的赤黃色會不見，最後變成淡紅色。利用曬乾或以爐火烘乾。乾燥後，敲打根部，去除沙粒，泥土和表皮⋯」

靠著媒染劑和染料的強度，紡織品的色調有粉紅、紅、紫和黑色等不同顏色。另外一種鮮豔明亮的紅色，就是有名的土耳其紅，或亞德里安歐布雷（Adrianople）紅，需要一種橄欖油當作棉布的媒染劑，另外還要一點動物的血。

洋茜到底含有什麼令人如此期盼的東西呢？以前大家一直不太清楚，一八二七

118

年，柯林（Colin）和羅畢克特（Robiquet）這兩位法國人，提出一種製造天然洋茜的濃縮方法，同時更清楚地發現，洋茜的根部為什麼這麼值錢。把磨碎的洋茜放進試管中，與不同的酸性物質和碳酸鉀一起加熱，他們得到一種黃色的蒸氣，最後行成鮮豔的紅色針狀結晶。他們稱這種物質為茜草色素（alizarin），這個名字是從黎凡特語中的洋茜而來。

茜草色素只要由百分之一的洋茜根就可以做成，染料化學家推論，就跟苯胺紅及洋紅的情況一樣，只要找到正確的茜草色素的分子構造，便可提高它的純度及效率，並加重顏色的濃度。一八四〇年代和一八五〇年代，一位曼徹斯特出生的棉布印染商亨利·愛德華·尚克花了很多時間在研究洋茜根，他相信任何人工物質與之前的合成顏料一樣，都需要一種類似像奈（Naphthalene）這種基本物質。就像貝金早期，他的化學大部分是靠經驗而來的，而且仍時常使用一無所獲，藉著錯誤的嘗試加入或減少一種碳或氫的元素，並希望能成功。

不過，化學界對於自然分子式的研究進步得很快。一八五八年，佛瑞德瑞奇·奧古斯都·克庫雷（Friedrich August Kekule）已經說明了同分異構的理論（化合物的分子式相同，但其原子的排列不相同）。而克庫雷開創性的「分子結構理論」無法解釋

苯的變化，煤焦中含有碳氫化合物，而有名的一種「芳香」化合物，卻存在一種香油（scented oil）中。有一天晚上，他在火爐前打盹，答案突然出現，他看到原子像蛇一般地跳動。「有一隻蛇咬住自己的尾巴，然後開玩笑地在在我眼前旋轉。」因此，他推測碳原子組成的排列應該是：苯含有六個碳原子，每一個碳原子都會跟著一個氫原子（C_6H_6）。

如今，分析化學結構使用的方法更有理性的基礎。霍夫曼已經能夠解出品紅的化學式，如今則可以解出更精確的基本分子式。在柏林工作的另外兩位化學家——卡爾·葛瑞博（Carl Graebe）和卡爾·利博曼（Carl Liebermann），他們充分地利用了這項新知識。一八六八年，他們證實茜素並沒有奈這種元素，但卻發現了一種蒽，這是另一種存在煤焦中的芳香化合物。葛瑞博和利博曼表示，蒽含有三種苯的排列，這樣一來，他們便可以在實驗室裡合成茜草色素——植物染料首次被製造出來——一八六八年十二月，他們在為這項發現申請註冊。不幸的是，由於製作成本過於昂貴，不論規模大小，他們都無法生產茜草色素。為了解決這個問題，他們說服漢瑞奇·凱羅（Heinrich Caro）加入他們。凱羅是一名經驗老練的工業化學家，他在曼徹斯特吸收了豐富的實際經驗後，一八六六年返

120

鄉。凱羅回來從事研究工作，並在海德堡大學教書，他但很快就得到德國最大染料工廠BASF的研究指導工作。沒有人會低估大量生產茜草色素的價值；訂貨滾滾而來。但他們很快就發現對手。

利用這個情勢，威廉‧貝金被放在一個理想的位置。在他十幾歲加入皇家化學院不久後，霍夫曼便指示貝金，準備從煤焦瀝青中去分析蒽。在霍夫曼的追悼會上，貝金追憶地說，他或許「比任何一個化學家更有萬全的準備，深刻地體會發現茜草色素關係的時刻，很自然地立刻便能接受實用的需求」。既然，淡紫色不再流行，因為競爭激烈，苯胺紅的價格非常混亂，把格林佛‧格林的工廠改造成大量生產茜草色素是一項驚人的挑戰。茜草色素不會受變化莫測的流行影響；它並不像淡紫色或一些隨之而來的苯胺染料，染料業者不需要去推銷它的效用及使用方法。光是在蘇格蘭，就有七十家以上的染料公司就很想訂貨。

一年內，威廉‧貝金和他哥哥想出兩種或許可以生產茜草色的製作方法，並且都不需要使用到溴。剛開始，貝金父子公司（在他們父親死後，工廠保留原名）用貝金學生時代留下來的蒽做測試，開始一連串的氧化過程。最成功的那種必須把anthraquinone（另一種存在煤焦中類苯的芳香化合物）和硫酸一起加熱，成品再加上

121

鹼性的苛性納融合。「我很高興結果先變成紫色，然後顏色變成黑色。稀釋混合液，就可以得到美麗的紫色溶液，酸化後，會產生黃色沈澱物，經檢驗，它可把用染媒劑處理過的衣料染成茜紅色。」

就像處理淡紫色一樣，貝金這次又詢問蘇格蘭有經驗染匠的意見。五月二十日，他將樣品送給格拉斯哥的洋茜專家羅伯‧侯格（Robert Hogg），這位專家告訴他，樣品的品質相當出色。貝金申請專利，後來發現「這個製作方法至今永遠都是最重要的一個發明。」貝金開始安裝大量生產所需要的設備。

早期的顏色既然不再有大量訂單，貝金兄弟發現，他們必須調整現有的一些裝置來生產茜草色素，不過，他們還需要擴張工廠。新工廠設計完成，新員工也都雇好了。然而，他們再度面臨一些基本原料的供應問題，蒽一點也沒有；以前的焦油蒸餾業發現它沒什麼用處，因此停止生產。第一批從焦油瀝青蒸餾而來，不過，貝金後來回想，他哥哥必須拜訪「英國境內所有的焦油工廠」，把如何分離蒽的方法，示範給蒸餾師看。另外其他的問題——蒽的提煉，從德國運來冒煙的硫酸——貝金兄弟必須交互使用兩種不同的生產方法，並且使用一些非正統的方法。這些化合物匯集在一個大池子裡，然後放進旋轉式圓筒中，圓筒中以大圓球增加其混合的狀況。另一個困

難之處是估價。不同於先前多數的染料，這回沒有自然染料的競爭對手，洋茜的成本

結構，固定且競爭力強，貝金父子公司必須確定他的生產量的規模及效率，他們才能

把價錢壓低到洋茜每一百一十二磅五十先令的市價，茜紅每一百一十二磅一百五十先

令。

但是，他們還是面臨了另外一個問題，某件事情威脅到整個公司。一八六九年六

月二十六日，貝金首次的茜草色素生產過程被核准，但是，前一天一個由葛瑞博、利

博曼和漢瑞奇‧凱羅在柏林申請的類似專利剛好被建檔。一開始，貝金感到非常挫

敗，不僅僅因為凱羅是他的朋友。

幾年後，貝金認為，倫敦專利局不確實又粗陋的工作情況，是工業發展的阻礙，

那次的茜草色素爭論，他壓抑自己，只在寫給「人文藝術協會」一篇論文中的註解，

公開表示他的挫折。他在附註裡寫到，葛瑞博和利博曼表示，漢瑞奇‧凱羅比貝金更

早想出生產的方法，而且「如果日期有一點重要性的話，凱羅、葛瑞博和利博曼的優

勢依然無可置疑，因為專利的申請……因不當的程序而被耽擱六月十五日，柏林專利

局的證明就下來了。」貝金憤怒的說：「我也可以說，關於第一個聲明，葛瑞博及利

博曼並沒有提出何證據來證明他們的申請較早。」他強調，申請專利之前好幾個星

期，他的染色樣品就寄給羅伯‧侯格，那麼他的專利也一樣被拖延了。「因此，他們對日期的推論，應該被推翻……在不傷及葛瑞博和利博曼新發現的情況下，我們必須說，人造茜草色素的發源地在英國。」

最後，兩項專利都被承認。BASF的專利早一天登記，但貝金的專利先被蓋印。貝金邀請漢瑞奇‧凱羅到倫敦商量劃分市場的事宜，他們都同意貝金父子公司應該擁有多年的英國專利，而BASF則保有整個歐陸和美國的市場。一八六九年十月四日，第一批人工茜素離開哈洛，那一年年底，貝金發現，大約就生產了一噸茜草色素膏。而BASF的生產卻因普法戰爭而暫時停止，貝金幾乎獨享全世界的市場一整年。「一八七〇年，我們生產四十噸，」貝金提到。「一八七一年，二百二十噸；一八七二年，三百噸；一八七三年，四百三十五噸。」

生產的第一年，威廉‧貝金收到一些信件，暗示他根本沒有做出茜草色素，他們宣稱，天然的洋茜做不出他那種火紅的顏色：「那種紅色的色調非常明亮，非常紅，紫色比較藍，黑色也比較濃」。一八七〇年五月，貝金覺得他必須向化學家說明他的商品確實是從可以分離出茜草色素，而它染色的性能與天然的根部一模一樣。

雖然價格起伏不定，報酬還是很大。貝金父子公司每噸大約可獲利兩百英鎊。一

124

八七〇年底，降到一百五十英鎊，差不多是一八六八年天然洋茜價錢的三分之一。一八七三年六月前的這兩年，貝金父子公司年收益大約有六萬英鎊。威廉‧貝金個人的財產將近有十萬英鎊，這個數目是維多利雅時代富商的指標。

在他事業高峰時，貝金到工業技術協會演講，有關煤焦顏料工業「驚人」的成長。他跳過個人在公司的角色，談到「工業輔佐化學科學，讓化學家可以生產一些平常無法取得的產品，因此，很多研究被做出來，範圍大到他們無法想像的地步，不久之後，實際的成果將是我們想不到的程度。」

但是，英國並沒有抓住這個優勢。一八七八年，英國煤焦生產的價值估計有四十五萬英鎊，法國和瑞士有三十五萬英鎊，德國有二百萬英鎊。這只是德國領先的開端。一年以後，德國有十七家煤焦顏料公司，法國有五家，瑞士有四家，而英國只有六家。貝金父子公司已不再名列之中。

一九九九年十月，四十七歲的羅伯‧巴德坐在倫敦科學博物館的辦公室裡，解釋他曾如何簡單地陳列館中的人造工染料。身材圓圓胖胖，頂著一頭褐色捲髮的巴德，在博物館待了二十一年，他是研究主任（收藏品），並負責籌劃會議：他的電腦響起

收到電子郵件的聲音，因為他計畫在二○○一年七月舉辦一場維多利亞文化的會議。

二○○一年七月，是博覽會一百五十週年，也是維多利亞逝世一百週年。他做了一張初期的會議傳單，並談及其顏色：「這是我們能找到最接近淡紫色的顏色了。」

他的辦公室面對著樓梯，從另一扇門可以直接通往博物館的化學工業部。剛過九點不久；這個地方還沒對外開放，不過展覽活動就很煩人了。巴德博士走了幾碼到染料展示區，這裡有一系列他十三年前協助設計的模型、玻璃陳列櫃，以及說明板。

他摸著一個木製的大染桶，這是曼徹斯特附近布雷克里的一家ＩＣＩ工廠的，一直到一九八○年，它被用來製造清潔劑。它仍然有那股味道。「加入魚油和鹽水的硫酸，」他說。「非常粗糙，非常簡單，非常有代表性。化學是非常複雜，但技術往往不是如此。」

巴德的染色展覽有四部分：大木桶，三個穿著一八八○、一九三○、一九六○年代衣服的模特兒，貝金的畫像，畫像前面是一個名叫魯道夫・奈特許（Rudolph Knietsch，合成靛藍的研發者之一）的人像，對面玻璃櫃中放著瓶裝的染料粉以及一本推銷員的羊毛樣本書。那裡應該另外再放，一個小的軟木塞玻璃瓶，上頭標示著：

「一八五六年，由威廉・貝金先生所調製的原始淡紫色」。不過，這一塊說明牌子在大

阪，三月應該才還回來。現在它可能被放在又新又大的科技史展覽館的地下室。

「染料促進許多工業的發展，一般人很容易忘記它們改變了世界，」巴德博士說。「在合成染料發明之前，你可能會說，異國情調色調的華麗圖案比較貴重。不過，之後，大家都喜歡像淡紫色這類的顏色。」

展覽是為了紀念ICI成立六十週年。「我們本來要把地板漆成白色，」巴德回憶，「表示你正走進一個嶄新且重要階段。不幸地，剛好發生罷工事件，我們無法完成我們想要的樣子。」

巴德博士認為染料非常重要。「紡織工業是一項大工業。你一旦獲得人造染料，你就得到某種進入這個超級大工業的東西。而另外一件事情是，人類對工業化學的看法，將受到整件事情的衝擊。即使在十九世紀末，它依然是一項令人驚嘆的技術。電力和合成染料都讓大家思索，『下一個是什麼？』隨即是藥品，然後是合成纖維和塑膠，這些都是建立在合成顏料成功的基礎之上。貝金的刺激確實鼓舞了人心──科學對世界產生的影響。貝金的世界未來掌握什麼有著極大的不確定性：你所能知道的只有未來會和過去不一樣。」

「未來如何把化學運用在實際的工業上，都已經展現在之前戴維和法拉第所發展

127

出來的新原料，與之後李畢的化學肥料。但染料的應用是整個化學學科的例證。它讓化學家去回答，『你在做什麼？』時，以實地示範去證實一切。」

巴德博士回到辦公室時，突然有一種想法，如果他要再辦一次展覽的話，他或許會強調貝金羅曼蒂克的那一部分故事，「不只是把染料當成商品。不過，一九八六年，我們並不是活在後現代的世界裡。」

第九章　毒害顧客

一位努力不懈地從事正確報導的《紐約時報》記者，在辛普森審問案中，發現自己不知道該如何描述被告的辯護律師強尼‧寇史倫身上雙排鈕扣西裝的顏色。他派助理到當地的雜貨店買了一盒Crayola的蠟筆，從中挑選出一個最接近的顏色是長春花色。根據非正式的民調，法院那些愛開玩笑的人覺得，它比較像紫色。法院休息時間，寇史倫非常堅持他的西裝是藍色的。「就是別說它是淡紫色的，」他說。

《美國今日》，一九九五年二月

一八七〇年，一位德國化學家史普林姆勒博士（Dr Springmuhl），從他歐洲朋友那裡蒐集了十四種商業用苯胺紅染料的樣品，檢查其中砷（arsenic）的含量。部分發

129

現令人非常擔憂。他發現其中有九種至少含有二％的砷，另外有五種含量則在四‧三％到六‧五％之間，顏料正在毒害消費者。

他的調查研究由德國政府贊助，其中有些會員非常關心，因為報上報導，苯胺染料已經造成婦女的皮膚發炎。受到國家成長最快的染料工業的壓力，德國政府向婦女宣佈，叫她們不用害怕。史普林姆博士進一步檢驗一呎見方的羊毛染料，染池的高度砷毒，只有○‧○○○一克極微量砷會附著在纖維上。

BASF和AGFA鬆了一口氣，政府決定忽視另一項統計資料：乾燥的纖維安全無虞，但下過水後，水中卻含有多量的砷，顯示便宜的染料並不是永遠不會褪色，碰到淋雨或出汗，同樣相當危險。

這種兩難的情形，並不是新聞。一八六二年，工廠的行政長威廉‧古伯，就曾要求霍夫曼檢驗女性晚宴服飾頭巾裡所含的綠色化合物。他發現史文福綠（Schweinfurt green）含有大量的砷。霍夫曼注意到，同樣的物質被使用在許多晚禮服或壁紙上；巴伐利亞地區已經禁止使用這種顏料。他推論：「戴著含砷王冠的舞會皇后，在砷雲中旋轉時，毫無疑問，她絕對是眾所矚目的焦點；當我們想到在鮮豔花環下毒的那個可憐藝匠，是不是會很沮喪，他靠這種有害的職業，繼續過著這種不健康又悲慘的生

130

一八六〇年中，瑞士染料公司馬勒一派克公司面臨一個嚴重足以讓公司倒閉的健康危機。公司向傳統顏料公司葛記租了兩塊地，用來生產淡紫色、品紅、苯胺紫、苯胺藍和苯胺綠。公司老闆曾到曼徹斯特，向達樂公司的羅博確認苯胺黑的專利權。他並和跟貝金討論其他顏色。公司景氣一直維持到一八六四年，住在巴斯雷那兩個工廠附近的居民，飲用井水後，都感到身體不適。有個眾所周知的例子，有一家人和一位有錢地主在喝茶之後都生病了。

一份調查顯示，當地的水質含有「無法查出來的怪味……而一般的飲用水並沒有這種味道。」馬勒一派克公司被發現是這項砷污染的罪魁禍首，被處以罰款，並被勒令停業，公司創辦人還很丟臉地被法院命令去當地發送潔淨的飲水。新的反污染法，對歐洲其他苯胺染料公司有很大的影響，尤其是德國，他們都想要把工廠搬到萊茵河岸，藉河水的稀釋讓廢水看不太出來。

但相關的爭議並未平息，下一個戰場是英國。尤其是在一八八四年《泰晤士報》及醫學周刊上。現在主要的焦點集中在定色上：許多早期的染料雖然洗過幾次後依然可以保持原有的顏色，但當時，技術比較不好或比較不嚴謹的染匠所製造品質較差的

活。」

產品，結果通常都會有害健康。在德國的調查案幾年之後，《泰晤士報》上刊載了一封署名為「一家之主」的讀者投書。「正常炎熱的季節，使不明原因的皮膚炎病例有上升的趨勢，大家都把它歸咎於中暑或發症狀。然而，我們可以在健康博覽會東區史塔汀先生的展覽攤位上找到真正的原因，那裡有些流汗時穿戴著苯胺染製的針織品或法藍絨，致使皮膚發生嚴重病變的例子」。

詹姆斯・史塔汀是倫敦聖約翰醫院皮膚科的外科醫生及講師，他在一個玻璃陳列櫃中，擺滿模型展示苯胺染料對皮膚所造成的可怕後果。另外還有駭人的發炎化膿的照片，接著是一套植物或昆蟲做的天然染料，像是靛藍、洋紅和番紅花都是完全無害的天然染料。「一家之主」發現英國靛藍的使用依然和以前一樣多，主要是因為人造的取代品還沒有被發現。「但是以洋紅染製持久的深紅色，現在卻很少看到⋯⋯至於，主張只有含砷的苯胺染料有害人類的主張也是誤的；它們害人的最主要原因是它們的揮發性。」

四天後，《泰晤士報》又登了另一封來自艾塞克斯的威廉・格藍的投書。他寫道，他知道有位婦女在查令十字路附近的店買了一雙紅色絲襪，後來發現皮膚發炎，甚至嚴重到她必須去看醫生。醫生說，那雙絲襪是苯胺染料製的，所以「有毒」。格

藍先生相信，大眾應該會高度關注這件重要的事情。

另一封署名「反苯胺」的投書表示，他曾參觀過健康博覽會東區的攤位，並發現，它讓大家對新染料所造成的危險鬆了一口氣。在那裡你可以買到全部用植物染製的「東溝農民製」絲襪。「儘管，我們不斷地誇耀自己在科技教育的進步，但是，這似乎只是化學家和染匠找到一種替代舊染料的產品，用來欺騙消費者，讓製造商和商店老闆獲利的技倆。波斯王比英國人更能洞悉事理，他一發現苯胺染料易變的特性，就嚴禁進口，以免破壞了波斯地毯的名聲。」

幾天後，又有更壞的消息。相較於食用性的煤焦染料，穿戴只不過是個小問題。

「這是非常合理的擔憂，那些『便宜又骯髒』的苯胺染料已經大量地被使用在糖果製造中，」一位食品檢驗師表示。檢驗師最近在一份某種黃色糖果的分析報告中，發現它竟然含有百分之五十的苦味酸，而苦味酸是「它是致命性並不比砷小的一種毒藥；另外可能還有一些白堊的成分」。有些染料製造商已經拒絕接受糖果店的訂單，但並不是全部。「波斯王並不是唯一嚴禁使用苯胺染料的政府，我相信，瑞典政府也會禁止國內使用。然而，這裡，這個非常自由的國家，即使會慢慢地毒死小孩，一切似乎都被准許。」

最後都是責難的控訴——再也沒人幫新染料講話——又有另一個不好的消息，

「由於使用的染料不夠穩定，經過陽光照射後，大部分的地毯和窗簾現在都容易變形。苯胺顏料的便利性，染料商皆以普遍地使用它；因此，民眾便深受其害，然而補救的方法也在他們的手中。」

《泰晤士報》的記者相信，補救的方法在他們手中。文中提及這些抱怨已經有好幾年了，這些恐怖的情形有可能是誇大其詞；截至目前為止，並沒有人因為吃了糖果，導致苯胺中毒的例子。

大部分嚴厲的論點，報社都持保留的態度，並無情地支持產業的生產。由於缺乏禁止人造染料的法律依據，再加上如此一來便會嚴重破壞染料公司及紡織工業。因此，除了建議讀者小心之外，並沒有發表其他言論。人造染料的革命已經走了很久。

「放棄人造染料改用臙蟲、靛藍、洋茜和一些其他動物和植物染料，並不實際，因為這些天然的染料供應都非常有限，無法提供染料商品的需求量。要重回所謂『前苯胺生產時代』是不可能的事，我們可以做些預防的措施，並把危險和傷害降到最低的程度。」

與其跟著波斯或瑞典的腳步（他們的禁令大都是因為保護主義的關係，而不是健

康的考量），《泰晤士報》寧可相信英國商人的責任感。「消費者若穿戴某些絲襪或手套，而感到不適或有所損失的話，他可以拒絕再買這家廠商的商品。即使刑責會先落在零售商身上，但最後還是會報應到生產者身上，這便足以阻止沒有完全洗淨的布料被拿出來販售。」

罪魁禍首的砷酸，使用在許多顏色的氧化過程中。雖然大家都知道它對人體的傷害，砷酸仍運用在某些方面。在壁紙和油漆，它尤其受到歡迎，不僅一八六〇年中曾發生問題的淺綠色而已。銅化亞砒酸鹽不只是染料的成份，本身也是染料，瑞典的發明人以席勒綠而聞名（卡爾‧威漢‧席勒，**Karl Wilhelm Scheele** 是十八世紀最偉大的實驗化學家，對於氧、其他氣體及鹽酸都有其重大的貢獻）。倫敦的蓋伊醫院，一名外科醫生看了許多抱怨眼皮、嘴唇、肺及喉嚨痛的病患，而他是第一個把一般因素排除的人。一種廉價又普遍的綠色壁紙，它的花紋是用厚的銅化亞砒酸鹽壓製成浮雕。刷洗時所產生的熱會釋出灰塵粒子，讓房裡的人慢慢中毒。

報紙及醫學雜誌上的許多報導，造成讀者相當大的恐慌。《泰晤士報》刊載，「小孩睡在這種壁紙的房間，會導致砷中毒而死，這種情形並不十分罕見，只是通常等到發現病因時，都為時已晚。」

工藝協會召集化學家、染商及一些醫學人員組成的委員會，商討這個危險的嚴重性，後來他們認為最好的策略就是教育民眾。不要買綠色壁紙，看起來好像很簡單。然而，促銷或購買其他顏色，又出現大量使用苯胺染料的問題。製造染料所使用的砷酸，往往沒有徹底地過濾並洗淨。

《英國醫學雜誌》發現，勞工階級深受其害。煤焦染料提供給大眾不同顏色的選擇，給薩克萊（Thackeray，英國小說家）筆下那些無知的下層民眾（Great Unwashed）重新定義；他們用多采多姿的顏色、品質低劣的衣物打扮，而且大家很快就知道，保持不褪色的方法就是避免使用清潔劑。「用便宜的苯胺紅及深紅色的衣料做的內衣、絲襪和裝飾品，非常受窮苦的勞工階層所歡迎，」《英國醫學雜誌》上報導。「就衣物而言，最安全的方法就是，拋棄所有容易產生變化的顏色，而接受有益健康的顏色。貼近皮膚穿著含苯胺或砷的衣服，或是在屋子裡吸著由壁紙釋放出來的有毒分子，其所造成的危險遠超過這些顏料所能提供的裝飾效果。」

染料業花了一些時間藉由嚴密的臨床醫學報告來應付這個危機。染商與顏料製造協會決定找出他們所需要的證據，因為群眾的反抗是基於道聽塗說及不成熟的證據。

協會承認，壁紙事件令人遺憾，它聲明一八七〇年，就已經盡量解決這個問題。但它

136

不承認紡織品染料會造成媒體所描述的問題。

於是協會已經寫信給詹姆斯·史塔汀先生，他那個嚇人的展覽就是危機的來源。

打從一開始，他們就試著把史塔汀先生描寫成一位江湖密醫，對複雜的商業一點也不瞭解的醫生。「我們要的是事實，一個切確的證據來證明苯胺染料會造成其所主張的害處，」一位會員表示。「幸運的是，化學是一個講求事實的科學，它沒辦法處理臆測的意見或感覺的證物。」

不幸的是，它不得不去處理：染商承認，那個展覽對他們造成了無法形容的傷害，而它的宣傳效果對他們的工業也會有長遠的影響；《倫敦商刊》指出，顧客特別想要一些不是用新染料染製的產品。

染商反駁，植物染色的過程，也許在媒染劑處理時，可能添加了砷酸或硫酸。材料本身可能就有過失。也許商品根本就不是苯胺染的，要不至少也不是英國的苯胺染料，或是未經過高明的化學家指導其使用方法。

對於史塔汀先生有事不能接受他們的邀請來參加聚會，協會感到非常遺憾。不過，他把展覽會上的一些樣品寄給他們，這些樣品都會拿去檢定，並為下一次聚會擬一份報告。同時顏料業者則繼續用他們自己不甚正確的知識議論史塔汀的發現。一位

名叫查理斯‧羅森的會員提到，他在家裡和街上做的一個小小的實驗。他拿了兩捆羊毛線，一捆用臟蟲染，一捆用苯胺深紅染。他說明他如何把這些毛線做成襪子，然後，他又花一星期的時間左腳穿上臟蟲襪，右腳穿著苯胺襪。「我弟弟也做了一個類似的實驗，」他說明，「這兩個例子，都沒有任何刺激或不適。」羅森先生建議，大規模的進行類似的實驗。

協會的榮譽秘書法蘭斯先生自己也曾做過一些研究，他寫信給歐洲的染料公司，問他們是否有員工生病。工廠裡的工人每天都經手大量的染料，手上通常沒有任何保護：他們是不是有任何皮膚病或發疹的狀況。ＢＡＳＦ收到路維格沙芬的回覆，他們雖然有很多員工以手工製作不同的顏料，但是，他們從沒有聽到任何抱怨的聲音。法蘭克福的雷歐波德‧卡瑟拉公司則說，他們製造三十種不同等級的煤焦顏料，其中只有苯胺紅一種使用到砷酸。然而，苯胺紅結晶中，只有百分之一的砷，其他九十五％的砷都留在染池裡。「也就是說，工廠裡的員工，他們的皮膚和唾液經常被顏色沾染到，但儘管如此，他們都非常的健康，他們的死亡率和那些從未接近染料的工人差不多。」德國政府指派一個專門的委員會進行他們自己的調查，結果發現染料完全無害。這個委員會的成員包括奧古斯都‧霍夫曼。他和他的同事認為，染料非常安全，

138

大可適當地加入食品中。

在英國，曼徹斯特附近布雷克里的伊凡‧李文斯坦回信。他表示，以他多年的經驗，他不記得有哪個員工有皮膚過敏的例子。米德塞克斯的威廉‧伯若斯＆艾金公司提到，有一位從倫敦來的化學分析師，安東尼‧奈斯比特，用浸泡在紅色、紫色、棕色和橘色的苯胺濃中的燕麥餵食他的兔子好幾個星期。兔子似乎很喜歡，而且還是一樣白。

三星期後，協會又開了一次會，聽取史塔汀展覽的分析結果。兩位化學家檢驗八塊小樣本，每一塊都是一英吋見方。這些樣本分別從以苯胺及植物染料（洋蘇木、苯胺紅、茜素和番紅花）染成的法藍絨、襪子、絲襪及手套上剪下來。不過，結果也不能確定。那些樣品中並沒有測到砷。在場的染料業者推測，有些染料既便宜又粗糙，缺乏他們應有的專業。有些樣品甚至比當時所生產的染料要不穩定。綜觀所有例子，沒有任何證據可以證明染料和皮膚病變有關。

威廉‧貝金是染商與顏料製造協會的創始成員之一，之後還成為會長，他也許有點滿意又有點困惑地觀察這次的調查。他的發明並不是第一次成為公眾檢查的對象；

早期，他曾被控告是污染運河及當地河流，破壞那些靠著洋茜傳統行業維生的人。人家告他，他的染料比那些被取代的染料更不穩定，同時危及員工和那些住在工廠附近居民的生命。

最近一次與皮膚有關的醜聞案發生時，他或許會很高興他不再是這項產業的一份子。

一八七三年，他把貝金父子公司賣給辛普森、謀樂＆尼克森公司的繼承者布魯克、辛普森＆史畢勒公司。三十五歲的他，從製造淡紫色以來，已經過了十七個年頭。賣掉公司的原因很多：成功的發明茜素讓他自己成了犧牲者，他的公司太小，不足以競爭；如果要擴大營業就必須雇用更多化學家，而他認為有資格的英國科學家太少，要雇用德國的化學家有其困難；最後一年，工廠發生了兩次意外，由於工廠蒸汽外洩，信仰虔誠的他認為不該讓員工深處危險之中。此外，為了與茜素競爭，近來天然洋茜的價格下跌了幾乎三分之一，貝金被迫降低自己的價格及獲利；另外他並不覺得他的專利有受到適當的保護，加上他不喜歡把花時間花在法律上。另外的原因來自外國：每當貝金看到德國，現在有許多以前他訓練的人在那裡工作，他看到的只有大規模的投資和擴張，還有嚴格的保護政策。他看不到未來的前景。

幾年後，BASF的漢瑞奇·凱羅花了一些時間寫信給貝金，然後寫了一篇文章，敘述貝金之所以會離開當初他協助創建的這個產業的原因。「不可能倚賴國營專利法的保護，來擋住德國茜素的入侵，德國赫斯特及艾伯菲製造茜素，侵害了貝金和巴德士共同專利。」成本是個問題，品質也是。根據凱羅的說法，茜素的製造過程，貝金碰到致命的困難，而德國的這項技術已經改進不少。貝金兄弟明白，如果要把工廠的規模擴大三倍，他們很可能必須搬離格林佛·格林。所以，他們把公司賣掉，「茜素繁榮的時代，已經過去了。」

賣掉工廠是個重大的計劃，不過，至少在一道命令送來之前，一切似乎頗令人滿意。剛開始，貝金想要把工廠賣給BASF，但被拒絕。之後，湯瑪斯·貝金在火車包廂裡遇到同業的對手愛德華·布魯克，他們談到未來。布魯克說他的公司非常想要做茜素，問貝金他們兄弟有沒有意思合作。這個提議被拒絕，但稍後卻提到現金交易的可能性。

貝金出價十一萬英鎊，其中不包括股份、庫存及未來約三萬五千到五萬英鎊的訂單，他們的產品包括紅色、藍色的茜素，淡紫色、紫色一號及二號，苯胺紅和黑色粉末。庫存原料有鋁、石油、醋酸、明礬、苯胺、溴、中國黏土、變性酒精、煤、鎂、

苛性鈉、鹽酸、奈、硝酸、皂性諾霍森酸（foaming Nordhausen acid）、硫酸、硫酸鉀、蘇打結晶、漂白粉。愛德華‧布魯克非常感興趣。他相信可以祕密進行，避免其他有意購買該公司的人抬高價錢。他在最初的信件中提到，「幾天前，在議程中討論到某件事情，」並在他辦公室內招開了一次正式會議。他寫到，「我們將會做好準備。」

一八七三年十一月舉行了多次會晤，包括檢查貝金工廠的帳簿及參觀公司附近的環境。湯瑪斯‧貝金告訴布魯克，貝金父子公司已經擁有把明年所有茜素近四百噸產量賣掉的合約，而每磅價格二先令三。貝金他們算一算每磅茜素的成本大概是一先令六，因此，一八七四年的獲利應該有三萬英鎊。「我真的覺得沒有任何意外會影響它的需求，」湯瑪斯‧貝金解釋，「如果要滿足需求量的話，則必須興建新工廠。」他提醒他們，當時，只有英國才有製造合成茜素。因此，他們的工廠受到嚴格地保護，不過，湯瑪斯‧貝金信任愛德華‧布魯克，雖然他是個競爭對手，然而他覺得「即使併購不成，他相信布魯克不會趁機利用他看到的東西。」

買賣前，貝金兄弟覺得必須說明他們製造顏色時所面臨的一些障礙。當地的地勢北高南低，運河的供水不良以及缺乏適當的排水道是格林佛‧格林這裡的兩大缺點。

河水讓這裡變得很潮濕。各種顏色的廢水定期地流回運河、附近的溪流及布蘭特河。

茜素的製造過程比淡紫色、紫色或苯胺紅都還更複雜、更麻煩。「我警告過他們

購買沒有加工的蒽與製造茜素一樣重要，同時需要小心並有技巧地挑選。」湯瑪

斯·貝金記得。此外，生產過程「非常艱難」，而且需要有一位化學家全程參與。

「我們之所以能成功，主要是因為我家離工廠很近，只要一有重大的事情發生，我可

以立刻到工廠……只要我離開一個星期，工廠的製造量就會下降，一八七三年，我去

歐洲三個禮拜，生產量降到只有幾千磅。」

除了這些細節，一八七三年十二月底，布魯克、辛普森＆史畢勒公司很快就同意

以十萬五千英鎊買下他們的工廠，包括所有的專利。威廉·貝金記得，最後他們一邊

喝酒一邊吃著小餅乾把價錢談妥，他和他哥哥同意，交易的六個月內，負起所有諮詢

及協助的責任。新老闆馬上在發票本上蓋上他們自己名字。他們還雇用貝金父子公司

的兩名技師，分別是布朗先生和史塔克先生。

八個星期後，格林佛·格林的工廠幾乎陷入停頓的狀態。客戶名單都沒用，因為

管理者的經營不善和剛愎自負，整個工廠完全無法作業。一八七四年九月，布魯克、

辛普森＆史畢勒公司向法院申請一張訴狀。新老闆聲稱，他們不是要譴責威廉及湯瑪

斯‧貝金，但是卻要控告他們幾近詐欺的行為。

新老闆聲明，對於公司真正的商業價值與獲利情形，他們完全被誤導。他們說，記帳系統不夠完全，而當他們要求查看帳目時，卻從未看到完整的帳簿。湯瑪斯‧貝金向他們保證，一兩年內，他們一定可以賺回他們所有的投資額，但目前看來，這個承諾將不可能兌現。「現在我們可以自己調查事實的真相及金額，」愛德華‧布魯克寫信給湯瑪斯‧貝金的律師說道，「我們驚慌地發現，在不知情的情況下，你的委託人捏造了欺騙工廠的生產成本。」

不論新老闆做什麼，他們都沒有辦法賺錢。布魯克提到人家告訴他，製造茜素每磅的成本大概要一先令四到及一先令六左右，但他發現真正的成本每磅要一先令一，而合約上簽訂每磅售價是二先令三，每一百磅還有六英鎊的折扣。因此，現有的合約根本不可能賺到錢。布魯克、辛普森＆史畢勒要求退還他們的錢，並另加五千英鎊「補償他們的損失、煩惱及挫折」。

貝金兄弟拒絕這項提案。他們受到了更多申訴。幾個星期後，愛德華‧布魯克發現，製造茜素的成本超過了每磅二先令三，加上六英鎊的折扣，他們將會虧損三千英鎊以上。他還說，當他的同事參觀工廠時，發現牆角有二十五個塗白的蒸餾器。他告

訴他，那些都是多餘的，不過，如果需要的話，還是可以當做替代品。後來，辛普森

發現，那些東西都有裂縫，沒辦法使用。

威廉和湯瑪斯・貝金準備激烈地反駁。首先，他們的名譽受到這種方式的威脅，

他們感到非常痛心，而這種指控如今被存放在檔案局。湯瑪斯・貝金認為，愛德華・

布魯克參觀工廠和他們談判的記憶「全是想像」。他表示，他完全公開公司的帳簿，

並且「沒有談及有關茜素的生產成本，茜素可能的生產量以及可能的獲利。」

湯瑪斯・貝金接著嘲笑布魯克、辛普森＆史畢勒製作茜素的方法，他表示，貝金

兄弟提供的建議都被當成沒有必要的干擾，而被駁回。貝金驚訝地注意到，布魯克生

產三十四噸茜素，「未加工的恩用量超過需要量十六噸……輕油少了一百二十加侖…

…漂白粉超出四噸……硫酸多了六噸……」

至於蒸餾器，貝金反駁對方指控，塗白蒸餾器欺騙原告。腐敗的惡臭，蒸餾器才

不能使用，不過，當時有清洗過。其中只有一個有裂縫，布魯克、辛普森＆史畢勒買

下工廠後，三個月內曾使用過其他的蒸餾器。

新老闆錯誤地處理有毒性的廢棄物，讓氯化鈣流入運河中，明顯地污染了工廠周

圍四分之一哩內的水源和土地。更糟糕的是，他們沒辦法維持幫浦的運轉，因此生產

145

過程中使用受污染的河水。

貝金兄弟的結論非常嚴厲。自從他們買下工廠，貝金兄弟認為，布魯克和他的合夥人經營公司既草率又不慎重。「完全不像以前，我們會親自監督每個不同的步驟，他們很少到工廠，每次到工廠很少超過兩三個小時……他們增加了很多我們認為沒必要的花費及商務開銷。」例如，保險和地方稅，貝金時代每年二百二十八英鎊，六個月內卻增加到一千五百九十四英鎊，顯示他們在財物方面的處理非常笨拙。

一八七五年三月，法官裁定原告理由不充足，申訴被駁回，訴訟費判給貝金兄弟。隨即，他們回想布魯克，辛普森和史畢勒，這家信譽卓越的公司，為什麼寧願把生意經營得如此差勁。「我們不得不相信……他們一直故意不願意聽從任何意見和忠告，企圖讓公司賠錢，破壞生意。」貝金兄弟表示，這是一個陰謀，他們覺得布魯克、辛普森和史畢勒或許只是想要報復。他們公司的創辦人不只忌妒貝金父子公司成功地研發茜素，他們還懷恨早期貝金不向他們買原料（一八六八年，布魯克、辛普森＆史畢勒接管辛普森、謀樂＆尼克森公司，他們公司本來和威廉·貝金有生意上的來往，販售苯胺及硝基苯）。他們的控訴是想要破壞貝金兄弟的財力和名譽。布魯克、辛普森和史畢勒如果成功的話，貝金公司的生意將大受影響，往後公司的生意也會很

困難。

　事實上，布魯克、辛普森和史畢勒需要憂慮的是，他們的未來。訴訟案一年內，他們試著賣掉工廠。接下來的十八個月，公司一直在賠錢，並且破壞了貝金家族一手建立起來的優勢。公司試過很多辦法以阻止虧損。其中第一個決定就是，立刻停止生產淡紫色。

第十章 | 慶祝的日子

第 2 部

EXPLOITATION

研發

第十章　慶祝的日子

淡紫色的風暴已經過去了！薇薇安‧齊斯樂這麼說，他是色彩行銷委員會的會員，這個組織協助我們決定衣著的顏色，以及如何佈置家裡。毫無疑問地，流行的淡紫色現在已經死了，齊斯樂說。生產廚房塑膠用品的公司甚至把淡紫色撤離生產線。

「過去六、七年，我們已經淡紫色到底了，」齊斯樂笑著說。

《聖路易郵電報》，第十二屆紐約藝術展　藝術經銷商展，一九九○年

為期一個月的流行時裝巡迴展昨天來到第三站，米蘭，接著在最後一站巴黎展開二個禮拜的服裝秀。米蘭這個城市有幾個世界有名的牌子，Gucci、Prada、Versace以及Dolce&Gabban將展示當季的流行服飾及流行趨勢，很快這些地就會在街頭看到被大家盜用。有很多現代感十足又實穿的單品，給那些有點喜歡華麗迷人Versace風格

150

的人，從淡紫色羊毛外套、女性帥氣的紫色套裝長褲到紫色絲絨的西裝外套，以及流線型的米色短大衣。

不過，義大利流行時裝秀顯示，淡紫色又回來了。

《獨立報》，二〇〇〇年二月

三十六歲有錢的貝金，蓋了他夢想中的家，叫做栗園。他投入更多的時間在音樂、化學協會及教堂上。他捐出將近十萬英鎊出來從事慈善事業及地方建設，有時候玩玩管樂器。

就這樣，一位當時最偉大的化學家選擇退出。脫離了學院和那個產業，他決定以這種狀態繼續做他的研究，偶爾把重要的研究結果發表在報刊上。不過，對國家工業再也沒有什麼重大的貢獻。他的名聲已經很穩固，雖然他知道有人認為他浪費才能。

這些問題依然會被提出來：顏色的用處？顏色對科學到底有多少價值？貝金真的想要大家記得是他把街道變成紫色的嗎？

貝金自己顯然很滿意。他已經證明了，懷疑他的人是錯的。他賺了很多錢，從花園延伸出去的是一片美麗的綠色大地。他曾經從最沒有價值的殘渣中創造光榮，以此

提供人類財富之鑰。雖然或許會有些不安：他對碳的研究也所貢獻，但他並沒有完成當初他想要探索的東西，合成奎寧，這項成就將可以改善幾百萬人的健康。他一定很沮喪，因為英國染製工業逐漸式微時，國外卻在開發他所發明的東西。

未來幾年，他也許會看到自己的成就有些獲利，他一定會覺得很驚訝。

「對他最早的記憶要回溯到一八八〇年，我六歲的那時候，」他的姪子亞瑟‧華特回憶。「威廉叔叔來訪通常是假日，我清楚地記得神奇的魔術表演。」貝金喜歡騎腳踏車去華特家，他黑色的衣服總是沾滿白粉。當時路上還沒有鋪柏油。

一名哈洛當地的作家記得，「快樂的夏日，在薩德伯里遊樂場的草地上，威廉常常吹著伸縮喇叭把小孩聚集到身邊，並且高興地看著他們搶奪著散落一地的糖果或一些好吃的東西。」

貝金的哥哥湯瑪斯成了格林佛當地的大地主，他大多騎著馬在他的農場走動或打獵。他則是教會的委員，繼續彈奏他的弦樂器，他有一把史特拉第瓦里的小提琴。

一八六二年，威廉‧貝金的第一個老婆潔蜜瑪去世，四年後，他娶了一位名叫雅莉珊德琳‧卡若琳‧莫沃幫他生了三個女兒，一個兒子。「莎莎阿姨（我們都這麼叫

她）是個賢淑的家庭主婦，他喜歡每件東西都井然有序，」華特回憶著。「房子非常美麗，屋內擺設著維多利亞中期的傢俱，並且有一個美麗的大花園，溫室裡種著我吃過最好吃的葡萄。威廉叔叔是素食者，他知道怎樣種出最好的東西。」

貝金變成福音傳道信徒，安排每個星期拜訪牧師的聚會，以及伴奏聖歌的手風琴募款。他自己宣揚慈悲、自制和酒禁，有時候結合所有信念。「我對街坊鄰居一直都很有興趣，」他告訴《哈洛觀察家》。「許多鄰居和我都覺得必須為薩德伯里的青少年和工人做些什麼，我們租了牧場裡的農舍（現在是主日學校），還有牧場後面堆放馬車的一個倉庫，所幸，這些都並不成功。這些農舍變成工人的俱樂部和協會，而倉庫就成了演講和表演的場地。」

俱樂部只是短暫的投機活動，因為工人實在很喜歡喝酒。「因為幾杯黃酒下肚，狀況就很難控制，只有世俗的特質讓我覺得很不快樂。」

貝金在家看報紙，他注意到德國統治了他創造的工業。他看到普勒改革了乾洗的技術。一八七五年，他大概注意到布魯克、辛普森&史畢勒把工廠賣給柏特、布頓&黑伍德。那時，從前大部分的老顧客都向外國買茜素。柏特、布頓&黑伍德馬上面臨工廠造成無法改變地破壞環境的索賠，其中還包括了水污染，他們因此關閉工廠，把

工廠遷到艾塞克斯的席爾佛鎮，這個工廠後來成為英國生產茜素的公司之一。

在其他地方，欣賞後世的藝術將可看到貝金染料的希望。紡織品設計師，威廉‧莫理斯在一些早期的刺繡中，使用合成染料的羊毛和絲來做實驗（雖然後來他開始懷疑人造染料會退色，丟掉人造染料，改用天然的配方）。貝金的染料至今仍被使用在藝術家的顏料中。這些不易溶解的苯胺紅，讓新的朱紅色、郵局紅和祖母綠愈來愈受歡迎。染商及顏料商協會注意到，政府的出版品大量地使用紅色，曼徹斯特電車公司把電車漆成紅色。

大多數的藝廊都擔心，新顏色很快就退色沒有光澤。一八七七年，科學刊物《自然》談到一位曼徹斯特人文哲學協會的會員，約瑟夫‧塞德伯坦，他發現苯胺染料用在照片的上色愈來愈普遍。「任何人一知道這些顏料一經照射很快就會退色，一定會反對使用這些顏料，」《自然》雜誌談到，「一些權威的化學家，可能會影響那些想讓作品維持一年以上的藝術家，不再繼續使用那些顏料。」

幾年後，紐約最早試著規定食物的成份，造成社會大眾對苯胺色素的恐慌。苯胺色素被大量地使用在香腸、火腿、糖果和麵包。貝金自己也被扯進去，因為有一位美國記者指控他是毒害人類的兇手。「這件事，我不想偏袒任何一方，」他說。「食物

154

中可能使用過量的苯胺色素。事實上，我知道曾經有過這種情形。雖然這是無庸置疑

地：食物需要的苯胺色素很少，因此，使用等量的番木鼈鹼（strychnine），對人類應

該一樣沒有任何傷害。」

貝金的顏色靠著郵票環遊世界。一八六○年中葉，美國南北戰爭造成棉花嚴重地

供應不足，染商必須尋找新市場。蘭開郡的羅伯特、達利公司而有了重大突破，公司

的化學家凱羅和倫敦印製鈔票及郵票公司湯瑪斯·德拉路突然建立了特殊的關係。

一八六三年，德拉路公司的雨果·米勒表示，有意以淡紫色取代貨源不夠穩定的

臙蟲染料。米勒在德國曾經和李畢一起工作，然後被霍夫曼推薦到德拉路公司。不知

道米勒為什麼選擇凱羅而不是貝金提供他淡紫色（可能因為他們講同一種語言），不

過，顯然他對結果非常滿意。「這些顏色如此華麗，讓我想要盡其所能地每一分努力

去利用它，」一八六三年七月，米勒寫信給凱羅。一年內，幾種苯胺顏色，包括霍夫

曼紫色和苯胺黑都被用在○·五便士、一便士以及六便士的郵票。有一種苯胺染料稍

後很可能會用來印成黑色便士，一八八七年貝金在一場演講中很驕傲地表示，從一八八

一年開始，他的淡紫色就在全世界傳送信件和情詩。郵票是維多利亞女王留下來的產

物，一直到一九○三年十二月三十一日才取消。雖然，這似乎是淡紫色最後的商業用

155

途。

從工業需求解脫出來後，貝金藉著純理論的實驗研究重新理解化學，並獲得明顯的進步。從一八七四年到一九〇七年他過世的這段期間，他總共發表了超過六十份的論文，大部分是有關電磁迴轉力和一長串不斷增加的化學合成的分子結構。他研究低溫氧化，重新檢視早期發明的染料結構，並進一步地把對顏色的研究轉到香水上。他的姪子華特記得，他的實驗室飄出紫羅蘭香味，不過貝金第一次製造出來的合成香豆素，融合了剛割下來的稻草和薰草豆的味道。

在他整個產業生涯中，有一種顏色一直難倒他和他的同事，一直到十九世紀末，靛藍依然是合成染料的聖杯。無可避免地，靛藍的合成首先出現在德國，而可以預見的，它的化學式很可能出自薩德伯里一個有特殊感應的化學家。

天然的靛藍是從木藍（Indigofera tinctoria）這種植物提煉出來的，主要產於印度。馬可波羅首先將它的配方及使用方法介紹給歐洲的商人。十三世紀，它被運到維洛納和倫敦，不過比一般藝術家常用的大青還貴。但是，到了十六世紀，隨著荷蘭和英國東印度公司的開張，染料和香料爭奪船運的航線。

許多歐洲國家都因為對本土大青的影響，而禁止這個「魔鬼的顏色」，不過，英國卻積極地從殖民地引進，而這個顏色在巴黎和倫敦就成為非常流行的服裝染料。一七七〇年，大不列顛帝國從產地孟加拉和南卡羅萊納就進口了近一百萬磅的靛藍。一世紀後，印度有二千八百家生產靛藍的工廠，生產藍色的水手服、國旗以及軍用的羊毛大衣。沒有人看到人造染料的革命將要來臨了。

在柏林和慕尼黑，羅伯·本生的學生，雅多夫·逢·拜耳（Adolf Von Baeyer）從一八六五年開始研究人造靛藍的化學式。他的進展受助於威廉·貝金從苯甲醛（benzaldehyde）提煉出的人造肉桂酸（cinnamic acid），一八八〇年，他成功地調配出一支試管的染料。經費來自赫斯特及BASF（茜素的成功所獲得的錢），然而，大量生產卻因原料成本過高而耽擱了下來（注一）。

一八八一年十二月十日，當凱羅在曼海姆寫信給貝金時，它可能先知道拜耳的研究結果。這封信寄到德貝郡馬特洛克橋的斯曼德雷水療中心給他。

親愛的貝金先生：

首先，我希望你在馬特洛克並不是因為身體有任何不適，而僅是因為你相信水療

可以恢復身體的機能，而你現在已經感到神清氣爽並獲得充分休息。（並沒有任何的記錄顯示貝金曾感不適）。你曾經做過許多非常驚人的辛苦工作……

拜耳剛面臨喪親之痛。去年八月發生在瑞士的弗林斯，命中注定的結果，很快就會過去了。拜爾現在已經從可怕的的衝擊中恢復回來，而且變得比以前更積極……他對靛藍的研究理論，現在很被重視，你或許很快就能看到他努力的成果。

一八九〇年卡爾·休曼，一名蘇黎世的瑞士聯合技術學校的研究員，發現一種利用苯胺和奈製作靛藍的新方法，他把碳原子從新排列做出合成的淡紫色。這種新的製作程序讓BASF得以掌控合成靛藍的供應量，二十年內便打垮了從印度引進的傳統供應管道。

雖然威廉·貝金對他的化學成就非常自豪，不過他只有剛開始得到一點零星的讚揚，而生產染料也沒有增加他的財富。工廠最熱門的顏色現在也被外國控制。他在染商及顏料商協會會刊上看到，一八九〇年代，BASF花了十幾萬英鎊大量地製造靛藍，這項投資獲得了一百五十二項令人驚訝的德國專利。

貝金和他的兒子討論人工的靛藍，他們都從事化學研究工作，而且事業上都有優秀的成果。和他們的父親一樣，他們都就讀倫敦學校，放假時就在家裡的實驗室工作。貝金的長子，小威廉・亨利・貝金，後來在慕尼黑和拜耳一起工作，他專門研究像番木鱉鹼這種生物鹼的研究，以及合成物質所含的碳分子（小貝金之前，大家都相信任何合成物質的碳環絕對不會少於六個碳分子，不過，一八八四年，小貝金成功地製造了有四個碳分子的碳環）。貝金的兒子和牛津大學有非常密切的聯繫，他被選為韋恩弗利特的化學教授和馬格達里那學院的會員，他還在曼徹斯特進行研究工作，在那裡，因為他的鬍子及打保齡球的方式酷似 W. G. 葛瑞斯，所以大家都叫他 W. G.。

他宣稱助理喬姆・衛資曼，後來成為以色列第一位總統。衛資曼曾在克萊頓苯胺公司當任染料化學師，他研發出樟腦的合成法，醫學上被當作一種塗敷劑。客來敦苯胺公司由查理斯・德瑞福斯所創建，他支持猶太復國主義，曾是第一總理巴勒夫爾競選活動的負責人；一九六〇年，德瑞福斯介紹衛資曼給巴勒夫爾，這個聯盟最後宣佈，英國支持猶太人在巴勒斯坦的土地上建立家園。

製造工業方面，小貝金最廣受歡迎的是不易燃燒的內衣。他的製造經驗讓他成為大公司的顧問，要他幫忙解決法藍絨的難題──這是一種增加纖維和及羊毛觸感的棉

布──窮人常把它拿來做內衣。法藍絨碰到高溫，容易產生「火花」，造成許多起死亡事件，尤其是小孩。小貝金發明一種防火的塗料。

一八七八年，亞瑟‧喬治‧貝金和他父親一樣進入搬到南肯辛頓的皇家化學院。他的事業與染料為伍，主要是藍色：特別是天然染料的化學特質，但同時也是曼徹斯特一家製造人造茜素公司的經理。一九〇五年，受雇於印度政府，在里茲大學指導一項研究，利用改善肥料增加天然靛藍的生產，以及更好的萃取方法。但是，他不得不承認面對更便宜、品質更穩定的德國人造染料，小小的技術改善完全徒勞無功。

在倫敦北部，他父親大部分的時間都在接受榮譽頭銜和科學獎牌。一八八三年，他是化學協會的會長，一年後他成了化學工業協會的會長。從一八九三年到一八九四年，擔任皇家協會的副會長，一八九六年擔任皮革公司的老闆，一九〇七年出任染商及染料商協會和法拉第協會的會長。戴維、龍史塔夫、艾伯特等大的組織都頒授勳章給他。

雖然獲得許多讚揚，不過，除了化學界的人，很少人知道他是誰。教堂的朋友只知道他最基本的成就，媒體也很少來打擾他。貝金喜歡這種生活方式。然而，一九〇六年淡紫色被發現的五十週年一切就都變了。

那年開始，愛德華國王頒給他騎士爵位，起初他還不太想接受。他的兒子勸他，這是他自己、社會大眾以及化學界欠他的榮耀。

「親愛的爸爸，」一九○六年二月，小貝金一封信的開頭：

我們大家當然都很高興，你的工作終於受到真正的肯定，尤其你是那種不會為了突顯自己而罷工的那一小群工作者……任何頒給你的榮譽，特別是這個產業的榮譽，你若不接受，不只是不公平，同時也會造成極大的失望。如你知道，我們總有一種感覺，我們科學界的研究工作不像德國一樣，受到過去政府適時地獎勵，因此這是令人愉快的進步的一步。（注二）

幾星期後，貝金變成了名人，一個被遺忘的人，由於週年慶又被大家記了起來。一陣子之後，他幾乎成了眾所矚目的焦點。為了替胸像和畫像募款，並籌畫為期一個月的慶祝活動，組織了一個國際委員會。每個化學協會的會員都收到一份郵寄的表格，請他們附上支票或郵局匯票再將它寄回。委員會由協會主席，拉菲爾·美鐸拉教授主持，他曾經是布魯克、辛普森&史畢勒公司的化學師，他相信貝金的名譽一定會

161

受到肯定，只是大家不太清楚他的功績。一年後他注意到現在，「隨著見證過淡紫色發明引起短暫性的騷動以及當時被報紙轟動社會的報導所刺激的那一代的消逝，大眾對貝金的記憶漸漸地淡忘。對大部分的同胞難忘的是，一九○六年的國際紀念會表示，他們可以自稱，全世界都派代表來向他們這位同胞致敬……（注三）

一九○六年六月，慶祝活動在皇家學院舉行，就在法拉第曾替還是小孩子的威廉爵士上課的同一個教室。正式的行程上寫著「所有進一步的消息請洽服務員（佩戴淡紫色徽章者）」。晚餐在北安伯蘭大道上的大都會旅館舉行。隔天，貝金在家裡舉辦了一個花園宴會招待朋友，一輛特別的火車從帕丁頓經過格林佛，所以他們可以看到在格林佛‧格林的老工廠，現在那裡沒人住，工廠漸漸地傾頹。

活動期間，又有很多人穿著淡紫色。幾星期後，紐約的德樂摩尼可，他的同事試著對他曾經做過的事做個評價。貝金對每個人，對每種行業都有貢獻。拉菲爾‧美鐸拉在旅途中曾坐火車經過他的工廠，那次的印象他似乎很失望。「相較於德國的大工廠，現在這些工廠看來那麼微不足道，而貝金在那裡的七年，以現在的標準來看，他的生產量並不是非常多。平心而論，這個國家沒有一個工廠像它一樣曾經有過世界性

162

好幾百位化學家出席這次的慶祝活動，有些人手上還沾著染料。沒有這些人，紅色、紫色、黃色、綠色和藍色就更少了⋯如果他們不是死了或生命垂危，他們就會在法樂達面前討論原始的苯，大多數的人都很高興地舉著裡面裝著貝金最初製造的淡紫色黑塊的小玻璃瓶。他們分別來自德國、瑞士、義大利、日本、美國、澳大利亞、荷蘭、法國及奧地利——里博曼、優理世、貝克藍、開羅、姆樂、多士伯格以及其他二百個城市，每個人都有個特別的故事要講，而且都保證他們不會耽誤聽眾太久。

卡爾·杜依斯伯格是拜耳在艾伯菲的負責人，那天早上，他做了一個很長的夢。

他想起法拉第的樣品苯「幾百萬、幾百萬加侖的產品裝滿了巨大的容器。我看到那些使用苯的大工廠，把這個樣本運用在各種五花八門、令人驚嘆的東西上⋯⋯數以千計的煤焦顏料陳現我面前，從淡紫色、苯安紅、人造茜素、大量生產的玫瑰色素、氮顏料、到人造顏料之王的合成靛藍。不只這些，還有醫藥工業，許多醫療藥品清清楚楚地擺在我面前。」醒來前，他提到石炭酸、解熱劑、收斂劑、止神經痛劑和催眠藥。他說人造香草精、人造紫蘿蘭以及光學產品，「在夢中站著一個真實的人，他身心強壯地找到所有東西。」

發展。」

那個星期四的早上，貝金要很有體力，因為他總共起來九次以上，對向他致謝的化學家回禮。晚上回家，滿載著勳章和框起來、寫著字的羊皮紙。巴黎化學協會給他拉福資耶勳章；德國哲斯率特化學協會贈與他霍夫曼獎；他從木路斯工業協會得到了一面獎牌；慕尼黑頒給他榮譽博士。一位名叫娜拉・哈斯婷的女士為他朗讀了一首詩：

榮譽的皇冠！完成優異的研究，
人們的感謝之心；
生命的希望，得到全面的成果和勝利，
讓我們極力地讚美它的偉大。

湯瑪斯・瓦爾特爵士是布萊德佛染商及染料商協會的代表，他說他記得最早一批淡紫色的樣子，因為他是首先把它大量生產的人之一。他又說了一個霍夫曼過世前不久告訴他一個真實故事。他說，霍夫曼回德國教書後，曾經帶學生去美國旅行。在一次到美國西北去考察，他們遇到一群北美印第安人，他們從頭到腳穿的用的都好像是

貝金的淡紫色（注四）。

淡紫色也傳到了日本。東京化學協會會長高山甚太郎，表達了他對淡紫色深深的謝意，祝福貝金永遠健康、萬事如意，並致力於他的研究。很快地這個希望變成一個話題，每個演講者都為這位恢復活力的六十八歲老人祈福。甚至，有些不能參加的人也致電表達他們的祝福，當這三祝福被大聲地朗讀出來時，受到熱情地掌聲歡迎。化學工業協會雪梨分會，則給予他熱忱的祝福，並希望他能永遠沉醉於化學的研究。有一封電報是波提潔博士打來的，他祝貝金長命百歲。這個人因為「剛果紅」（Congo Red）而聞名，剛果紅是第一個不需要媒染劑的染料。

拉菲爾‧美鐸拉，慶祝活動的主席表示，「多年來他一直並未得到衷心的祝福。」他有些遺憾地發現，「愉快的晚餐後，在座的每個人可能都不太喜歡老是談論煤焦這個主題」。他認為煤焦工業的那個「大笑話」如果不斷地重複，可能會變得不好笑。

無論如何，他還是又說了一遍。「威廉‧貝金爵士並不是看到漂浮在水池上煤焦所產生的彩虹薄膜才發現煤焦染料的。」觀眾席中傳出傲慢的笑聲：「有些人就是這麼愚蠢。」美鐸拉說，關於貝金花了很多時間修正染料的製造方法，還有很多誤解。

165

他相信煤焦工業「必須經歷歧視的階段。記得年輕時，苯胺染料甚至是一種輕蔑的辭彙。煤焦染料被視為是一種庸俗的、不穩定的，甚至每一種特性都令人非常反感的一種染料。」他說，經過好長一段時間，大家才承認如果沒有它，「世界將是多麼悲慘無趣。」

羅伯・普勒爵士，一位擁有六十年經驗的染商，如果要從一位十八歲的年輕人寄給他一小塊布樣後所產生的驚人變化，那可能要花一整個下午才能把整件事情對這個工業的影響講清楚說明白。然而，他難過的是，如今染料工業完全操控在德國的化學家和技師手中。德國現在能做出所有最好的顏色。「我們恐怕還有好長的一段時間，必須買他們的染料。」

許多來賓說的都是德文或荷蘭文，但杜依斯伯格教授（Professor Duisberg）努力地用他那憋腳的英文發言。在這片五十年前貝金開創出來的大地上，他和其他三千五百名德國化學家都是園丁，可惜地他以這種人造的發現，繼續發展這種自然的景象。

「我們剛好都命中註定地要他培養和接枝那些他所發明的淡紫色，採收果園中的果實，而園中的果樹可能已經都成熟了⋯⋯」

阿多夫・逢・拜耳並沒有來參加，不過，他最近的演講被裝在淡紫色皮革中送給

166

貝金並被朗誦出來。拜耳告訴他的學生，控制苯胺色料的秘訣隱藏在碳原子的基本屬性。苯胺染料的光芒「照亮了通往分子內部幽暗的道路，而點燃這把火的人就是……」

大家再度站了起來，這已經是那一天的第六次了。

貝金很驚訝淡紫色會導引至此。「今年初，我接到老朋友凱羅的新年賀卡，裡面提到，今年將是這個工業的五十週年慶。我沒想到我還會聽到有關這件事的任何消息……」

化學家們又是歡呼、又是大笑、又是拍手，不過他演講的語氣很嚴肅。貝金希望向那些不在場的人致敬，特別是他父親以及他哥哥。他說他要特別感謝那位法國人，一八五九年，他頒了牟羅茲獎章給他，給他很大的鼓勵，當時有些英國人仍然認為他是個瘋子。他記得他從一位皇家學院的客座教授那裡學到某件事情，當時，聖·克雷爾·德威樂在學院裡試著做一些實驗。「有一次實驗要鑄造一大塊鈉，問題是要拿什麼容器來溶解，德威樂發現旁邊擺了一個鐵製茶壺，便決定用它。我們都覺得非常有趣；用茶壺把融化的鈉倒出來真的很新鮮。」

實驗成功了，但那僅是為了那個星期後皇家學院一個更重要的展覽所做的練習。

為此，學院秘書巴羅牧師先生覺得，對學校來說，茶壺實在難登大雅之堂。因此，改

用鐵勺來裝融化的鈉，而覆蓋鈉的揮發油突然燒了起來。麥克·法拉第用一個瓷盤盛水救火。「如果用茶壺就不會發生這種事情了，」貝金表示。

那些小東西，貝金都很喜歡，特別是亞瑟·寇波畫的那幅未乾的畫像都一直掛在家。畫中他在薩德伯里的實驗室，穿著絲絨夾克，看起來穩重驕傲地拿著一捲淡紫色羊毛，加上他凌亂的白色鬍子，讓他看起來有點像一班上帝的樣子。他保證死後一定會把這幅畫捐給國家。他也很喜歡放在化學協會圖書館由波莫若製作的胸像。貝金在那裡發表了他大部分研究報告。一八五六年，他加入協會，成為第二百六十一位會員，現在協會已經有二千七百位以上的會員。演講最後，貝金表示「在人生的這個階段，當日薄西山，夜色將至……」所有的喝采都讓人特別喜悅。

場外康新頓街上，淡紫色又再度流行。布朗普頓禮拜堂，正在舉行傑拉德爵士（與梅·古斯林小姐的婚禮，六位伴娘的白紗禮服，法式的腰身背後配上長及裙擺的淡紫色緞裙。每個伴娘手中都拿著一枝頂端有顆金球、琺瑯製的竿子，然後用紫色緞帶繫上一串串淡紫色的蘭花和一點綠色的羊齒。報紙稱之為「最新的進行式」。

在大都會旅館裡，一名《每日電報》的記者正在做筆記。他以德國的角度報導，對於英國沒有利用自己的發明，沒寫過這麼感傷但又他稱之為「傳奇顏色的陰影」。

168

並不陳腔濫調的批評，然而，坦白說這並不是什麼新鮮事。「一如往常，英國有天才，威廉・貝金爵士。德國有紀律嚴謹的組織，培養出一群訓練有素的化學家，他們能夠有掌握計劃，然後研發所有的用法。」作者提到，四十年前霍夫曼曾預言，沒有任何事情能夠阻擾英國成為世界最大的顏料製造國。然而，如今英國卻大量出口煤到德國和瑞士，然後再進口這些國家的加工品。「我們喪失了我們繼承的東西，由一個英國人所奠下一項偉大的科學工業，已經被它的祖國拋棄。」

除此之外，還有一件神奇的事情。《每日電報》的特派員最近到印度，他發現，這個「色彩豐富」的亞洲城市，在不知不覺中已經被貝金的魔杖掃到了。印度已經逐漸喪失了那些從織布機上取下丟進染缸比較成穩、如舊約聖經般和諧的顏色。目光所及之處，到處都是光彩奪目的顏色，苯胺染料似乎成功地進駐此地。雄偉的德里王宮附近，旅客對印度最深刻的印象，就是各種色彩相互交錯⋯⋯近幾年，馬上就可以看到亞洲的顏色慢慢地都開始採用苯胺染料。

五十週年慶的幾個月後，哈洛當地以貝金的名義辦了一場飄著音符的聚會。一九〇七年一月的某個下午，銅管樂團正演奏著，而貝金則和幾位英國國教的朋友散步到薩德伯里的新會堂，這是貝金創辦的禮拜堂，這裡主要是提供給教徒聆聽牧師對造物

169

主的讚美以及從事教育的功能。伍德的先生是福音會的優秀成員，他認為，後達爾文時代，一個科學表現卓越的人對追求上帝真理的表現也一樣傑出，是多麼難能可貴的事。不過，他認為《聖經》中有許多科學的知識。伍德還稱讚貝金夫人的貢獻，他很榮幸地代表所有在新會堂及東道傳道所有祝福他們的人，送他們一本畫有圖案的語錄。《哈洛公報》報導，除了金色，「文中使用的顏色都是貝金發現的，而且可以肯定的是，全世界沒有人比他更瞭解它們。」

貝金夫人收到一只銀色茶杯做紀念。最後她說了一小段話，她說她先生收到許多的祝福和稱讚，不過這是她唯一獲准參加的一次。

貝金說，他覺得慶祝活動很累人，他很高興重回正常的生活。當時的照片並看不出他身體有任何異樣。一九〇七年拉菲爾‧美鐸拉見過他，他也認為他看起來很健康。當時，貝金剛從牛津回來，在馬克吐溫接受榮譽文學博士學位的典禮上，他也獲頒榮譽科學博士。「他忍住所有的興奮和疲倦，沒有一點不舒服的樣子。」美鐸拉教授談到。然而，他已經感染了某種病毒，而且疼痛正逐漸蔓延。

直至一九〇七年六月十一日早上，他不得不躺在床上，貝金都一直在研究不飽和

酸。「雖然他抱怨所受的痛苦，但對他的狀況仍滿懷希望，」美鐸拉說，「並希望趕快離開房間。」不過這個消息並不正確。貝金已經罹患了肺炎和盲腸炎，他的病情遠比他和家人預期的還要嚴重。後來，貝金太太告訴她先生，他們必須暫時分開一陣子。根據《基督徒新聞》報導，他回答：「願你享有上主的喜樂。」一位陪從的護士告訴他，「威廉爵士，你將很快會聽到『做的好，衷誠的好僕人』。」貝金看到：「孩子們都去主日學。給他們我的愛，告訴他們要永遠相信耶穌。」接著他開始唱讚美詩的第一句「當我眺望神奇的十字架」，當他唱到最後一句「用藐視澆熄我的驕傲」時，他說，「驕傲？誰會驕傲？」

接著他便睡著了。後來他又醒來，一九〇七年七月十四日晚上六點鐘左右，他與世長辭，享年六十九歲。他的朋友都同意，以他的活動狀況，他並不能算早逝。

兩天後，在羅斯德的葬禮，是花朵繽紛的一天，大部分的花都是淡紫色的。《瓦斯世界》也在現場告訴讀者，已故爵士的名字是如何以淡紫色花排開在白色的地上。送葬行列由十二輛馬車組成，其中一輛馬車專門載著喪花，列車經過時，薩德伯里的居民都會摘帽致意。貝金所有的家人以及所有的化學家都出席了這場喪禮，除了他的長女安妮，她在丹吉爾聽到父親的死訊再趕回來時已經太晚了。（他的么女，海倫·

輩子的最後一封信，信中稱讚我刊載在七月份溫柏雷教區雜誌上一篇有關葬禮儀式改

並以曾認識他深感榮幸。「對我來說這是一件不愉快的記憶，尤其是收到他也許是這

接下來的那個星期天，溫伯雷教區教堂的牧師席威斯特，談到貝金偉大的發明，

耀歌」，史瓦菲爾德女士以風琴伴奏。

報》列舉了四點，「第一，為什麼上帝要帶走伊諾許；第二，怎麼帶；第三，在哪

裡；第四，多久。」不久後，當人們開始散去，薩德伯里傳道會館的女孩們唱著「榮

葬禮舉行時，伍德先生將貝金及伊諾許（Enoch）的人生做了個比較。《哈洛公

人，請接受可憐、心碎的小查理送您的這些百合花，他想要用來自他花園的這些花表

達他最後深深的同情之意。凱特莫爾女士。」

感遺憾，給親愛的祖父，愛您的懷福瑞德及伊莎貝爾。有一個寫道，「親愛的貝金夫

生卒年月日，但墓碑上是宗教性的銘文。那些花籃或花圈都附上簡語。真摯問候，深

墳墓上排著山野百合，棺木是用堅固的橡木鑲著鉛條做的。銅板上只記載著他的

道我的生命正一點一滴地在流逝」。）

瑪麗）一年前才在同一個教堂結婚，貝金扶著她走過走道時，演奏的是「天父，我知

「良文章。」

他將所有的財產留給妻子。她還擁有他的手錶、珠寶、衣服、電鍍物品、傢具、杯子、瓷器、獎牌、樂器和五百英鎊。他的僕人，每人每個月可以獲得十先令。每個孩子每年可以領取相同的年俸，他的兒子可以得到他的化學實驗器具、研究書籍和標本。他的房地產總值，包括超過三十筆不動產（已經證實，他顯然是薩德伯里最大的地主），價值七萬三千四百四十四英鎊，然而，這幾棟房子的售價比預估的還高。

貝金夫人接到許多慰問信，一九〇七年十一月，布魯爾從他工作的海德堡大學寫道，「六月，在報上讀到威廉·貝金爵士逝世令人難過的消息，這是你和世人的損失……你先生突然的殞逝，對我來說既悲哀又驚訝。不久之前，他才寫了一封信給我，信中表示，他很滿意自己的健康狀況，其中還講到一些不同的科學事件。逝世前幾天，他寄給我一份最近的他的研究草稿，並說了些親切的問候。」

一九〇八年一月，年老的凱羅寄來了一封信。

親愛的貝金夫人：

我真的很欣慰，雖然貝金的離去讓你和家人深感痛心，但並沒有打斷我這輩子和貝金這個偉大的名字所建立起來的心靈連結，而我的思緒依舊飄盪在薩德伯里的栗園和我的一生中，他是指引我的明星，而且是我那個時代最優秀也最偉大的人之一。

最大的打擊就是威廉爵士的早逝，在失去身邊的朋友和同輩我，生活也越來越寂寞。然而，七十四歲的身體，讓我越來越覺得不斷地佛克史東靜養了十四天，已無大礙。

由於病體微和，讓我無法全程參與貝金五十週年慶的活動，現在我在風景秀麗的

......

報上充斥著有關貝金死亡的報導，他們都非常誠懇。《每日電報》寫出他的友善以及迷人的謙虛。《每日快報》瞭解他對新工業的貢獻。《每日鏡報》表示，還好他只不舒服了三、四天。《哈洛公報》則欣賞貝金把煤焦「從化學地牢中，釋放出被禁錮的彩虹」的勝利。《每日郵報》估計，如今我們有五百多種顏色都得感謝淡紫色。《曼徹斯特衛報》更是讚嘆貝金這個當代的天才，竟然會把大部分化學家丟進垃圾桶

的黑色泥塊拿來研究。文中並提到，憑著貝金的直覺，讓他的產業獲利不少。《紐約時報》追憶貝金如何「從英國島民挖掘出來的煤礦發現黑鑽石」聲名大噪。在美國，除了他最近的訪問，貝金的故事也有一點不同：當「有一天，某次失敗的實驗讓他心生嫌惡，他滿心決定要放棄這個學科，去尋找另一片天地……隔天，一轉念他又比別人更勤勞地研究……為一群和平藝術的工作者開路，他們的人數已經超過大英帝國的人數。」時，化學家已經和分子式奮戰了很長一段時間了。英國的《論壇報》寫到，在化學家發明如何製造人造食物前，威廉爵士的功績都是無可比擬的。

很多讀者可能第一次讀到這位化學家的相關報導。也許有人會認為，文中這種通常用來描述一個過世的好人的方式有點太過火。沒人可以想像，未來幾年，他的研究對我們的影響有多大，有多深遠。然而，接下來的幾年對貝金自己所創造的工業而言，也是非常危險的時期。

離布里斯托市區五哩處，食品科學家首先製造了「瑞柏那和小韃靼」的飲料。有兩位生物科學家重新研發古老的大青。在隆‧亞士頓研究所外圍的溫室，大衛‧庫克和凱瑞‧吉柏特種了三百株小植物，每一株都沒有超過半米高，他們使用現代方法萃

取靛藍，製作紡織品的染劑和墨水。這個市場逐漸在擴大中，除了這裡，另外還有農夫幫他們種十五公頃的染料，才足以提供這個市場的需求。

二○○○年一月的第二個星期，庫克博士在實驗室告訴一位比利時的訪客，他之所以這麼努力的歷史意義。「布迪卡皇后時代，軍隊常把大青抹在臉上，讓自己看起來恐怖一點。」他雖然沒有明確的證據，不過，庫克認為，大青也是一種防腐劑，上戰場前塗抹能夠防止傷口感染。

五十三歲的庫克，身材瘦長有力，舉止有點孩子器。他在隆・亞士頓已經待了三十年，是調整植物細胞膜的專家。他對現代化學工業的過程和產品沒有什麼興趣。

他說，研究菘藍的背後有三重不同的意義。現在我們使用的很多材料，包括染料，都是從石油工業取得。石油工業是繼煤焦之後主要的化學工業。不過，這些原料都不是無限的資源。當供應量減少，成本自然就會提高，最後，政府就會按照使用的重要性來做分配。如此將會降低生活品質。一如庫克所言，「如果你想去西班牙渡假，如果你想坐車去倫敦，如果你想坐飛機，你或許會有點苦惱。如果你沒有石油，你就不能搭飛機，如果不行，你可能也會點不安。」庫克雖然不願意評估這一天什麼時候會來，不過，石化燃料的減產，將影響人類生活的許多層面。

為了避免許多人的不安，在歐洲共同體的協助下，尋找可替代的化學資源。染料因為非常明顯也很容易取得，因此成為研究的一部份。從植物中取得顏料勢必比從一些深奧難懂的分子中取得來得容易。更何況，我們過去就是這麼做的。

大青的研究計畫也造福了農民。由於利潤下降，歐洲有許多過剩的肉類和農作物，農民必須離開土地。「這不事件好事，」庫克繼續說，「他們必須尋找替代食物生產的方案，工業作物似乎是個解決的辦法。」

庫克第三個意義，是希望提供給顧客另一種選擇。和聚酯或尼龍比起來，很多人比較喜歡穿著天然的衣料，不過，他們發現人造染料在天然衣物產生刺激。「它破壞了一切。以前，洗衣粉的粉末造成了許多過敏問題，現在他們已經把產品改良到不太會有過敏的問題，不過，卻仍然查到許多合成染料所引起的過敏問題。禁止使用在衣料上的染料名單不斷地增加。所以，天然染料可以提供一小部份的市場。」

庫克博士後面的牆上掛著生長在英國的染料植物圖：大青、木犀、洋茜、黃甘菊、金秋麒麟、大白屈菜（黃色）。大青被選中的原因是，每年全世界靛藍的需求量有八萬噸，佔了世界染料市場的一〇％，而大部分的靛藍都是用來染牛仔布。因此有比較穩定的市場，染商如果知道天然染料的效果比較好的話，就比較容易說服他們使

用。

「不像製造黃色，」三十歲的凱瑞・吉柏特是庫克的研究夥伴，他大概是英國唯一擁有種植大青博士頭銜的人。他們的第一個靛藍計畫從一九九四到一九九七年，結束時，就財務和工業生產上，他們都能證明，天然染料的可行性。後來，他們又接受農漁食品部的委託，製造印表機的天然靛藍墨水。現在電腦墨水市場上，使用的都是一種會導致過敏並致癌的化學物質——甲乙酮（methyl ethyl ketone）。當局擔心，印在保存期限標籤上的墨水是當這些墨水可能會被食物吸收，特別是在那些含油量高的產品，它們含有很高的溶劑。庫克還說，「電腦的墨水是當時市場上唯一比金子還有貴的產品。電腦公司賺了很多錢——他們賣的印表機實在很便宜，不過，他們卻用墨水盒來騙你的錢。雖然，這只是一塊小市場，不過，它卻是一塊獲利驚人的市場。」

庫克向參觀者展示他的成果——一個大燒杯裡攪動著一些藍色墨水，另外一個燒杯裝的是油油的黃色溶液，當它與空氣接觸時就變藍。

「從各種觀點來看，它的效果都很好，」吉柏特博士說。「在實驗室，我們發展出更好的萃取方式，我們做了些初步的培植，基因研究掌握某些分子的結果，因此能夠有效地控制染色的特質。」她算過要要提供英國藍色的需求量，至少需要二十萬公頃

的地才夠。

「人們以為天然染料只有這些褪色的棕色、米色和綠色，」吉柏特博士說，她穿著繡著班尼頓的長袖棉線衫。

她染了一盒以天然靛藍染製的羊毛和棉，有某種濃烈的華麗色彩。她把她視窗的螢幕保護程式連結一種天然染料照片。「花了一些工夫說服大家接受從天然資源中去取得相同的顏色，至少，化學工業讓我們非常瞭解染料的分子式。我們現在可以把從化學所學的，運用在天然染料的過程中。十九世紀，這些學問並沒有用。」

她解釋製作過程。她拿起葉子，把葉子放進水中。用熱水破壞植物細胞，然後把之前的溶液（產生更有意義的化學物質）放進萃取液中。接著將它冷卻，把酸鹼值調到鹼性（加入石灰）。然後放在室溫裡，繼續用古老的方法烘乾並發酵。傳統方法，有耗損較多，因為前驅物時常要與其他分子作用產生其他副產品；而現代的製造過程，所有條件都以化學藥物來控制，確保產生靛藍的基本分子普遍地碰到合適的分子。由於靛藍的分子無法溶解，所以會沈到水槽底部，因此，拿掉上層的液體留下靛藍的過程變得比較容易，接著，便是把它烘乾成粉末。

「顯然地，我們無法取代所有合成的化學物品，」吉柏特說，「但我想人們會很

179

高興又平衡回來了。」

「這樣便保持成功的機會，」庫克繼續說道。「這意味著，我們知道，就算沒有煤和石油，人生還是會繼續，我們還沒完全忘記如何使用不是人造的方法製造。」

「就像所有東西一樣。它會變成一種趨勢。有些設計師自然而然地會把手染的衣料作為他們巴黎時裝秀的一部份，然後有錢人就會購買，接著流行連鎖店就會抄襲，再貼上天然染製的標籤，於是每個人都會愛上它們。」

大青的再出現，開闢了另一條路。「Levi's開始幫客人量身訂製牛仔褲——你可以打電話或上網，告訴他們你的尺寸、衣服款式以及喜歡的顏色。大概要花個一百到二百塊美金。Levi's樂於提供另一種自然染製牛仔褲的選擇。穿著的人會感到很驕傲，而且有高人一等的感覺。因為比較環保，所以他們必須多付一點錢。不過，對Levi's來說，一條以天然靛藍染的牛仔褲只要多花五十便士，但他們卻可以賣到二十英鎊，甚至更多。一旦它又開始流行起來，它就會慢慢地找到主流的方向。最近，流行軍中的迷彩戰鬥褲，不過，現在又過時了。人們又開始穿藍色的牛仔褲了。而Levi's告訴我們，只要我們能夠迅速地提供天然靛藍的需求，他們就要買。」

180

淡紫色

【注釋】

1. 凱羅和拜耳一起研究靛藍的製作程序，凱羅的專利則修正了他對於貝金的那一套製作程序。在實際應用上，染料是印製在布料上最後的一道程序。

2. 一九〇六年三月十日，小威廉貝金再度撰寫探討有關各種人造香水的結構，並且希望解開此祝他父親生日快樂。「最近，有一位六十八歲快樂的男人，不久前，我帶了一台非常便利的體重機，我把那台體重機放在臥室裡。若是你沒有一台這樣的體重機，我將會寄一台和我現在用的那種體重機給你。」

3. 一九〇六年六月二十八日，凱羅寫到他正高興地期待著向貝金祝賀。「就像你或許已經知道的，我德國的化學家同事都與致勃勃地想要參加你的五〇週年慶，但我注意到，那些比較年輕的一代，由於熱情地專注在他們目前以及未來的研究，幾乎都已經喪失我們年輕時代所擁有的『歷史意識』。」

4. 奧古斯都‧霍夫曼於一八九二年逝世。他留下來的化學發明很有限，但卻深遠地影響許多人。許多他在倫敦及柏林的弟子都有很高的成就，不過，他們都承認，早期受到他在甲苯、苯和氨基化合物的研究，以及他的分子式理論的啟發。他的名字還是深具影響力。在德國，他幫忙建立了化學工業的專利系統，去世前四年，被封為男爵。他結過四次婚，相信這是當時德國化學界最高的紀錄。

181

第十一章　自我摧毀

就像威廉・貝金，我私心希望

能向上昇華。

他將煤焦變成璀璨染料

對我而言這意味

化學的最高表現

從低劣廢棄物創造出光彩。

眼見黑泥成就染色藝術

是種無限滿足。

西方世界若不想被取代

就需要力量和勢力

182

威廉・貝金此項天才的轉變技術

是可以讓英國獲利

但很不幸大英帝國仍舊依賴

德國的合成染料。

魯爾河及萊茵河的焦煤

在龐大的工業中轉變成苯胺。

假如在英國的我們曾就

貝金首創的方法下功夫

我們就不會現在還是個依然

仰賴德國所有合成染料的國家。

如同許多我可以舉出

由英國首創的物理或化學發明

像是貝金極具價值的合成染料

在我心目中

永遠代表著化學的神奇

卻是由德國獨佔

如同一九九二年湯尼・哈瑞森在國家劇院首演的作品：Square Rounds所寫，威廉・葛魯克斯斯爵士身兼歷史學家，物理學者，唯心論者及化學家（他在霍夫曼的門下受訓，發現金屬元素鉈，並在陰極線及輻射方面主導重要實驗）。

一九一四年十二月，威廉・貝金的第三個兒子法雷德列克・莫羅・貝金，在染商及染料商協會演講，他暗示在染料貿易裡，有個特別的問題對戰爭募款運動有戲劇化的影響。但參加那次集會的人很少，因為許多英國染料公司的經理都出席商務部招開的緊急會議，以確保有足夠染料來製造軍服。

如今補充英國百分之八十人工染料的德國，現在大型染料工廠都被擴張，生產一種使用類似原料的產品，不純苯，甲苯，氮和硫酸：火藥。

「一場破壞性的戰爭已爆發，也使染料無法進口，結果如何？」貝金問道。「就是染料荒。染商無法履行合約，因為就算他們願意以任何價錢購買也拿不到染料。」

進口染料每年的總值估計在二百萬英鎊及三百萬英鎊之間，而一億織品工業全靠這些染料。而其他日漸仰賴合成染料的紙、皮、骨類、油漆、木頭、食物等工業，也大受影響。戰爭剛開始時，英國製造業只生產英國需要的所有染料量百分之十五，雖然優先權已從時裝轉給軍事，但很顯然，那曾盛及一時的工業，現在卻無法滿足人民所需。戰爭時衣著的黯淡通常被解釋為樸素和尊敬；事實上只是因為沒有染料。相對的，英國小規模的染料工業，也代表了火藥所需要的氮化合物相當不足。是什麼造成這次危機的呢？貝金的解釋含涵蓋範圍相當廣泛也帶有責難意味，其本意是要捍衛他父親的名譽（注一）。

莫羅‧貝金宣稱，「我在新聞媒體看過、也在談話中聽過，人們認為，在三十六歲的年紀放棄一個成功的事業，並不是很愛國的行為。」但他推論他父親別無選擇。就像其他工業一樣，染料業需要不斷地日異月新，只有擁有最新顏色和最有效的製造方法的公司才能搶占市場。「即使是充滿活力與創造力的頭腦，也不可能包辦所有必需的研究……」而沒辦法找到化學研究員是因為英國大學不願意訓練他們。當然，還有德國化學家，但大部分都在英國獲取經驗後，很快就返回家鄉了。英國沒有在大學及工業之間培養出良好的關係，其工業又完全不能和德國及瑞士優秀的實驗室相比。

戰爭爆發時，赫斯特雇用了超過兩百名的化學研究員，在李文思坦及瑞德‧侯樂岱只有少數。在德國他們在在尚未成熟的領域中建立事業，只有少數已建立、且規模很小的工業可為指標。在萊茵河畔新發展的工業，沒有幾百年的紡織工業重擔壓在肩上。

（注二）

但德國的優勢有別的原因，貝金痛苦地指出來。「當然還有著作權的侵害。」他一語道出英國混亂的專利法。事實上，工業剛起步的幾十年，這些法律隨便到幾乎沒有提供任何保護，因此，從柏林及慕尼黑來的化學家儘可將最優秀的人材及外國方法變為己用。英國政府允許外國化學家從英國取得專利卻不必然要使用，但德國的專利卻總是將英國發明家拒於門外。

貝金還有另外的解釋，但一聽起來就像是藉口：英國工業從銀行及其他機構獲得的外部投資是少了很多；英國資本家在投資於新程序和機器上缺乏遠見，他們選擇即刻的利益；英國海運業、船塢業、礦業或海外的美國鐵路上獲得更多利益。再來是行銷技巧的問題：擁有豐富的染料樣本簿為利器，德國染料業務員有信心說服每個人相信他們能夠以更便宜的價錢提供任何色調。酒精也是個問題：製造某些新染料需要用到的大量純酒精，在英國由於關稅及貨物稅的束縛而貴得嚇人，然而在德國卻又多又

便宜。

貝金的分析帶著幾分絕望。戰爭已經殘酷的暴露出英國的弱點，但這種危險的情況當他父親仍在世的時候就已經非常明顯。的確，在淡紫色五十週年慶祝活動時，國家戰爭秘書理查‧哈達恩明白，批評是指向他所屬的內閣。哈達恩是那天的主講人，他在大都會旅館的演講一開始就向外國的來賓說到：「我經常想，當你們看到這個國家處理這些事情的態度時，一定會覺得驚訝、奇怪。」一位英國化學家便叫道，「那就不要來」。

哈達恩說他對於工業全球化感到興奮。他提到國外染料工業「壯大的組織」「還有在進入我們的組織、在科學上的關切，貴國政府表現格外驚人的能力。」至於英國不同的處理方法，他說有個原因。「我們是非常實際的國家，而且我們不由地就很容易達到目的。」聽眾席中的人笑了起來。「我們國家一開始就真的對科學不太有興趣。」對一個部長來說，這是出人意表的自白。他的推論認為不需要任何大型機構的支持，因為天才似乎所有事情都可以自己來。「在這個國家裡頭，我們並不組織什麼，我們討厭抽象的想法，我們在發明的路上設的是困難，而不是鼓勵。」哈達恩說偉大的科學家、建築師及工程師依然能夠脫穎而出，那天晚上他有個最好的例子：提

到貝金名字時不可避免的又引起掌聲，但貝金自己一定是往別處看。

哈達恩接著又提出一個有趣的分析，他譴責在艾伯特王子逝世後染料工業的悲慘狀況。「我經常想如果康瑟王子還在世的話，或許霍夫曼仍舊會留在這個國家，並且……藉由偉大精神的幫助，煤焦工業的中心以及所有他的產品和——對我們來講是如此重要——這些產品帶來的幾百萬「笑聲」，將會留在英國，而不會流到德國。」

真是可恥，部長說，英國的大學並未像有著巨大煙囪的工廠（在柏林卻是如此），或是雇用到十二名化學教授。他是以和平時期的戰爭秘書身份發言，卻不知道所講的話遠遠預測了七年後的結果。

一會兒，便輪到拜耳的董事長及市場行銷專家卡爾·杜依斯博格，他解釋為什麼自己的國家使英國染業失去面子，這並非出於缺少資金：英國依然是世界上最富有的國家，德國三十年前正式發展有機化學時，仍名列最窮的國家之一。他認為有沒有專利法案，都不是德國擴張的主因。

原因是民族特質，當國與國處於緊張狀態時，這是最容易浮現的特質。英國人在等待成功來臨時，缺乏耐心與必要的自信。「英國人都冀望馬上就有實值的現金回報，」杜依斯博格表示。他或許想到保守的英國銀行家樂於讓國外同業人去投資高風

188

險的科學研究，只因為沒有任何方法能算出化學研究潛藏著多少獲利。「有種特別的能力最被需要，也就是等待與守候，加上無限的耐心與困難。」杜依斯博格提出。

「我們德國人特別能一邊工作一邊等待，還能對科學成果感到高興，而不要求技術上的成功。」

最好的例子就是靛藍。德國成功最重要的單一因素不是霍夫曼的背離，而是拜耳的突破，如此成績是因為好幾百位來自數家大公司的科學家，經過二十幾年私下密集的研究才得到。

對於最終的成功會帶來財富、喝采與未來科技進步的跳板，他們一點都不懷疑，巴斯夫和霍斯特都證明了這一點。一九○五年，貝金逝世前兩年的時候，拜耳在靛藍方面的成就就使他贏得諾貝爾獎。

卡爾·杜依斯博格表示，一旦德國壟斷靛藍的市場之後，其他人就沒什麼辦法可以扭轉這個形勢了。英國在印度遭受的挫折，無法和它在國內所遭受的打擊相比。十年內在魯爾河畔首次生產的商業靛藍，德國生產量或許約是淡紫色六十年總量的一百倍，而且很快就逼近所有其他人工染料當時已經製造出來的總產量。

英國染業公司採取有計畫的抵抗。而英國最強的團隊卻是由德國人組成，也就是

189

在布萊克雷設廠、曾經盛極一時的依凡及赫柏特·李文思坦。李文斯坦想製造靛藍的野心因為英國特殊的專利法而受阻，這種專利法允許外國公司取得專利，卻沒有義務要使用此項專利。藉由這種方法，海外公司得以確保其獨佔權：李文斯坦宣稱，從一八九一到一八九五年間有超過六百餘種的英國專利都讓給外國公司，這些專利卻都被束之高閣。

真正令人痛心的是德國人有毀滅性的自大感（現在或許會當成是一種預兆）。一九○○年，漢瑞奇·布諾克，巴斯夫的經理理事，建議應該放棄印度靛藍的製造，以利糧食作物的生產。英國政府在沒辦法的情形下只好採取權宜之計，包括規定軍服只能用天然染料染，當一九○七年英國意識到問題的嚴重性時，它的對手已建立了十分嚇人的優勢。

那一年，商務部的主席：大衛·洛依·喬治（David Lloyd George）重新修訂專利法，後來還被ＩＣＩ頒獎表揚為英國化學工業救星。從現在開始，外國公司必須啟用申請到的專利，否則便有失去它的危險。接下來的一年，罰款讓位於靠近利物浦，艾茲米爾港的霍斯特靛藍工廠加速工作。它的一桶靛藍被送給洛依·喬治，加上幾個浮雕字體：「英國製」。

但是利益卻歸德國人所有。霍斯特（在那個時候，這家公司還只是以其創辦人的名字梅斯特‧路休斯及布朗寧為人所知）大部分只雇用德國人，而且採取嚴格的安全措施。李文斯坦抱怨即使德國公司公佈他們的專利，他們會故意漏掉緊要的資訊，並隱藏一個關鍵性原料是全數由萊茵河畔工廠進口的事實。此外，雖然在一九一三年時，位於艾茲米爾港的工廠，所生產靛藍的產量，從一九○八年的九噸增加到一九一三年的三百九十三噸，但卻遠不及英國的需要量。一九一三年依然從德國進口了一千九百一十四噸，這還不包括巴斯夫在梅西塞德新蓋工廠。一九一四年時，英國三大公司：伊凡‧李文斯坦，瑞德‧哈樂迪及英國茜素共生產約四千噸染料，而德國主要的公司卻生產了十四萬噸。

戰爭爆發前，德國給野心勃勃的英國染業一個可恨的答案：放輕鬆及退休吧！其他國家是不該忌妒德國的成就，只能任由她去。卡爾‧杜斯柏格相信，英國真的「沒什麼好抱怨她在世界上的成功及位置，尤其是抱怨其他國家或許會在國力或某項工業上超越她。」英國高度發展煤鐵工業、還有一流的紡織工業。戰爭前，英國擁有的殖民財產比任何人都多。但只有煤焦染料工業必須排在德國之後，屈居第二（或第三或第四或第五位，也就是接在瑞士，美國及俄國之後）。「德國憑什麼在這項不該取得

191

領先地位？」拜耳公司的人會如此質疑。

人們認為德國的染料工業已過於龐大，並享有驚人的支配優勢，其地位無懈可擊；即使幾十年的競爭都無法撼動其地位。戰爭可以讓情形稍微改觀，但這是耐人尋味的命題：「所以，如果英國人發明板球；那麼即使是一個驕傲的國家還是得承認，其他國家有一天會學會如何擊敗他們。」

如果染業貿易正好不是染業貿易的話，所有的這些或許會很有意思，或著並不會無法挽回（這只是另一個——而不是最後一個——由於金錢和忽視而使英國天才外流的例子）。一九一四年，第一次工業化戰爭剛開始時，化學可以讓染料進展到減輕疼痛及拯救生命的境界。威廉·貝金一開始對於奎寧化學式的摸索，正以未知的方式開花結果（雖然還不是人工奎寧，要到二次大戰時才有合成的奎寧）。貝金的生命歷程向我們展現，一旦你能夠做淡紫色和茜素，就能做出人工香水及糖精。有許多複雜難題需要克服，但對最熟練的化學家而言，這是一種邏輯推演。化學家愈被看重、得到愈多的獎賞，獲得的利益便愈大，他們需要的就是整裝就緒。不可避免的，德國是下個在化學上有重大進展的地方。

由於在世界市場上享有龐大市場，六個主要的德國公司很快的就成為彼此的敵

手。可獲取的錢財那麼多，以致於競爭激烈。造成價錢削減、未來市場大量減少，同時也降低獲利。解決方法在於形成兩個鬆散的企業聯合，個自佔有大片市場，也保證了生產效率、達成價錢協議。一九四四年，赫斯特和雷歐波德‧卡瑟拉合併，三年後則是和畢利其的凱樂合併。拜耳和巴斯夫及ＡＧＦＡ結合成一個叫做小ＩＧ（Interessengemeinschaft，共同利益團體）的團體。在這些合併背後的主謀是卡爾‧杜依斯博格，他於一九○三年曾訪問美國，在紐約設立拜耳工廠，也在那裡見聞了蓬勃發展的信託運動，尤其是約翰‧洛克斐勒的標準石油信託。

這種形式的企業在德國的運作情況良好，終結了價錢削減及專利詐騙，同時又保有個公司的自治。也就是說，公司有閒暇就其感到興趣的化學項目做研究，所以，公司也一定能有所擴張。

ＡＧＦＡ成為歐洲攝影材料最大的製造商。拜耳製造阿斯匹靈，世界上最暢銷的止痛藥，這是一八九九年以來從染料的中間物：水楊酸中製造出來。它還做海洛英及鹽酸抹殺酮，而且，貝金最後會感到欣喜，因為它的染料獲利也成功地推展出一種治療瘧疾的新藥亞特波霖（Atebrin）。巴斯夫領導一項合成氨的研究，使德國從對智利天然肥料壟斷性的供應依賴中解放出來。它還有另有用途──成為現代火藥的基本材

193

料。這兩種應用都靠合成氨的形成，在福瑞茲‧哈伯不懈地努力後有了重大突破，他成功地將氮及氫結合在一起（一九一三年，由巴斯夫的卡爾‧伯施發展出商業製法，仍然廣泛的被使用）。一九一五年，哈伯首先把氯發展成大範圍的戰爭瓦斯。

在赫斯特很多從染料賺得的錢都用來支持保羅‧爾利馳，他是以威廉‧貝金的染料改變醫學研究方向的優秀科學家。爾利馳在布樂斯勞及史德拉斯堡唸書，然後在柏林某家醫院開始第一份工作。他在那裡研究傷寒熱和集結核病，而且自己也染上結核病。他是個精瘦結實的小個子，一天抽二十隻雪茄。從早期研究起，他就相信應用煤焦和其他染料於生物及醫學發展的無限潛能，他的堅信引領他開創化學治療的最初形式。

最早使用苯胺染料染細胞技術，是一八六○年代的馬爾伯格的比恩可（F. W. B. Beneke of Marburg，他使用淡紫色），以及美國軍醫約瑟夫‧讓維耶‧武德瓦爾（Joseph Janvier Woodward），他利用洋紅及苯胺藍來檢查人體內臟。有兩項原因使這種技術得以實行。首先是顯微鏡在技術上有重大進步，它最初的形式是一五九○年時，有位荷蘭眼鏡製造商將一片放大鏡嵌在木筐中。曾在一六六六年倫敦大火之後，協助倫敦的重建計畫的英國物理學家及建築師羅伯‧虎克，首先利用改良的顯微鏡來

描述從軟木裡觀察到的分格元素，因而產生活細胞的概念。台夫特木料商安東·逢·樂溫霍克（Anton van Leeuwenhoek）更有長足的成就，他在一七二三年逝世時，留下了二百四十七架顯微鏡，其中有些還固定著他在雨水及精液中觀察到的微小動物（原生物類）。他用最早的自然染料之一：黃色番紅花溶液染色，來改善牛的肌肉纖維的可見度。接著英國人約翰·西爾爵士使用蘇方木抽出液來研究木板的微型結構。在發現苯胺染料的之前幾年，約瑟夫·逢·捷爾拉拿洋紅做重要的腦部樣品分析。他的許多顯微鏡都使用原始的螺絲來調整對焦，效果因鏡片不純的品質與強烈色彩偏差而受到限制。漸漸地，有了改善——用來去除色光變體歪斜的各式接目鏡（eyepiece），改善了玻璃鏡片——到一八六九年，顯微鏡的發展便足以促成早期生物學研究的重大進步。

當年，一位名叫弗德列克·米謝爾（Friedrich Miescher）的瑞士化學家使用苯胺染料偵測「抗蛋白質」，也就是不含蛋白質的細胞核。抗蛋白質帶著亞磷，後來被重新命名為核酸。其中一種形式是 deoxyribonucleic acid，也就是我們現在所謂的 DNA。在這個偉大發現後，或許是因為不了解它的連帶關係，米舍爾接下來研究的是受精模式及德國鮭魚精液中的抗蛋白質。要等到像華特·弗來明（Walther Flemming）

195

這樣的人，才使用最基本的苯胺染料來觀察出細胞核中的細長結構（後來被稱為染色體）。弗來明很早就經由蠑螈的研究發展出細胞分裂的理論，並發明「有絲分裂」一詞來形容染色體成對的分裂狀態（「染色質」指的是細胞核染色後鮮豔的顏色——從希臘文中指顏色的字而來——也是他發明的詞）。

保羅・爾利馳了解到從煤焦獲得的化學染料，其顏色不只會降細胞或組織染色，還含有一種會造成化學反應的物質。例如，當苯胺染料甲基綠將細胞核染成綠時，也會將細胞質染成紅色。一八九五年，爾利馳的表兄弟卡爾・維捷特證實了品紅的衍生甲基紫在組織樣品中會將細菌染色（而不會將組織染色），或許這個觀察給了爾立馳靈感，讓他在早期的事業致力於新的著色學，在確認核酸，糖及氨基酸上扮演主要地位。

但是這個發現在細菌學者，羅伯・柯赫（Robert Koch）位於柏林的實驗室裡，才首次產生重大衝擊，這位普魯士人因為牛羚桿菌、以及關於細菌如何在動物間散播和造成人類疾病的理論而聞名。柯赫曾經研究爾利馳最新的著色技術，並利用苯胺染料甲基藍來偵測與證明因結核病而死亡的組織中，小繩狀桿菌的存在及影響。之後是對於霍亂類似的研究，就這樣，柯赫使我們的現代疾病療法跨進一大步。

保羅・爾利馳宣稱，柯赫在一八八二年發表的結核病因是他在科學方面最大的知

識貢獻，更激發他和柯馳一起研發結核菌素的解藥（它只是種效力中等的解藥，但卻

是能有效的指出病症為何）。這項研究使爾利馳的臨床發現成為生化學的開始，也是

就是化學和生理學的結合。爾利馳的工作同時也依賴醫學和化學工業之間的種結合。

即使一八八〇年代發現了相當多的分子組織染色法，爾利馳可不會等到新的處方確定

才做實驗，新的染色劑馬上被用來做組織與細胞染色，許多結果分外驚人。

次甲基藍不只在細菌學上是有效的診斷法（包括對奎寧沒有反應的瘧疾病例），

在醫學上也十分有用。它是種溫和的防腐劑，在約瑟夫・里斯特發展防腐及消毒技術

時，它還是數種重要的煤焦衍生物之一。染料能夠將血紅素轉變成變性血紅素的能力

（鐵會氧化，於是血紅素並不再具有輸送氧的功能），被用來治療氰化物中毒，因為變

性血紅素把氰化物變得比較沒有毒性。在爾利馳拓荒性的活細胞研究中（相對於以往

在動物或人體屍體的研究）他運用了次甲基藍；他直接把次甲基藍注射到活著的青

蛙體中，將神經細胞染色，對於研究神經系統解剖學者來說，這是非常寶貴的觀察方

法。

差不多同時後，其他幾個化學染料也有重要的療效，並且變成傳染性風溼症的藥

197

及抗白喉症的抗毒素。深紅被發現可以刺激特定細胞的生長並可治療慢性潰瘍及燒傷。丫啶黃（Acridine yellow）從一九一六年起被當成防菌作用物，而橘紅色的螢光黃染料水銀紅藥水普遍被當成小傷口的消毒劑。另外一種被稱為普浪多息（Prontosil）的橘紅色染料被德國生化學家桀哈得・多馬克發現是種防菌劑（他能對抗鏈狀球菌的感染），並促成重要的磺胺類藥物的發展，它可抵抗產褥熱、肺炎及痲瘋病。熊膽紫用來當作防菌劑及防黴菌（注三）。

在醫學及藥學中使用染料的情況很普遍（將藥丸及混合物染色），需要一套敘述染料名字的新標準。一九三九年，淡紫色發明後的八十三年，這種目錄在美國被建立出來，包含超過七千五百種合成染料的名字。

但經由命運的巧妙安排，爾利馳回報給織品業的是新染料。他對次甲基藍的研究顯示染料是由血液輸送，而且以細粒子的方式進入細胞。他下定決心要發現這樣的過程是否歸因於特殊的染料，或者是由於它含硫酸，所以其中的硫酸被氧取代。在這過程裡，他和凱羅合作，而凱羅對一種取代物的尋找則產生了新薔薇紅染料，至今仍被廣泛地被運用在生物學著色。

爾利馳傳世的名聲，來自他血球細胞及免疫系統的研究，他研發出的酒爾佛散

（Salvarsan）為他贏得一座諾貝爾獎，這是治療梅毒的合成化學物質（也叫做「爾利馳六〇六」，這個數字指出他曾經測試過另外六百零五種相似的化合物）。一開始，爾利馳的成就只得到少許的回響，因為一般認為得梅毒的人是不值得被治療。但時間讓大家明瞭，這項染料研究奠定了一項具有可行性的研究，用以研發他稱為「神奇子彈」，過程包括首先找出經過染色的部份，然後再經由改變染色分子的化學組織，來針對特定的致病微組織做擊殺——這便是化學療法的基礎。在一九三〇年代引入盤尼西林以前、而且經過好幾年才被用來治療癌症之前，化學療法的藥物為治療敗血症、肺癌及腦膜炎的主要（雖然有限）治療方法。赫斯特還發明了奴佛卡因（Novocain），一種革新的合成局部麻醉劑，在牙科手術時仍然被使用。洒爾佛散的成功也促成治療熱帶疾病的新療法，其中包括米巴克靈（mepacrine）及proguanil兩種新藥，在大戰期間，開始超越奎寧成為治療瘧疾的普通藥物。

第一次世界大戰使全世界為之變色。不可避免的，禁運及孤立政策使所有過去依賴德國的國家被迫尋找其他供應來源；值得注意的是，這項挑戰是這麼快且成功地達成。在英國，這個戰爭拯救整個工業。

解決方案在於接收及合併。在政府的命令之下，伊凡·李文斯坦和他的兒子赫柏特（Herbert）接收位於艾茲米爾（Ellesmere）港的赫斯特公司，而在柏肯赫德的巴斯夫則被李斯的布拉德同接管。

瑞德·哈樂迪和布萊德佛染商公會合併，軟棉布印染商工會則和英國染料有限公司合併，一九一九年這家公司後來又和李文斯坦有限公司與其他小公司合併成英國公會。這些公司不只能供應足夠的染料做軍服和其他產品，還可提供足夠的中間產物，如硝酸化合物以為砲彈使用。這個事業的成功——奠基於辛苦的努力成果，有機化學目前在任何現代社會中都扮演一個重要角色——促成了皇家化學工業於一九二六年成立，兼併了聯合生物鹼有限公司，布朗爾，猛德，諾貝爾工業有限公司，還有英國染料公會，皇家化學工業立即佔去整個英國化學產量的百分之四十。ICI也和英國西素公司結合，這個倫敦公司已併吞掉貝金父子公司所剩的庫存及專利，因此可以追溯它的淵源到正好七十年前淡紫色的發現。第二次世界大戰時，從第一次世界大戰所學到的經驗，使得英國的火藥能自給自足並有能力為自己的軍服染色。

在美國，對德國染料的依賴，使得它跟英國一樣陷入癱瘓，於是類似的轉變也在美國發生。一九一六年在紐澤西召開的國家絲業年度大會上，貝克苯胺及化學工廠的

會長提到，任何在意自己國防的國家，都應該在國內擁有強大的染料製造工業。貝克說，美國即使參戰前就已有過大規模成長：一九一四年，只有五個工廠積極生產苯胺染料，才兩年後，就有超過八家公司都從事煤焦產品的買賣──不是染料的中間產物就是染料本身。部份是因為國家驕傲意識的作用，加上消費者本身的意願，如果是美國製產品，他們接受稍有瑕疵的產品。貝克博士告訴聽眾關於他想把次甲基藍染上絲時遭遇到的特殊問題：「如果不是你們寬宏大量、從我們手上幾噸幾噸地買去不怎麼合乎標準的染品的話，那麼我們一開始就會倒閉了。」戰爭使消費者沒有選擇也是一項助益。

一九一六年杜邦染料工業建立時，英國扮演了一個重要的角色，赫伯特・李文斯坦和杜邦交換關於製造靛藍的資訊。一九一四年，美國染料工業雇用二百一十四名化學家；一九一九年，數目增加到二千六百人。

瑞士在戰爭時大量增加產量，並且供應大部分的英國進口貨源，席巴、集積以及山多茲一起建立了巴斯樂化學工業，而相似的聯合企業也在法國和義大利出現。一九一六年在德國，八家公司凝聚在一起，為戰後市場更激烈的競爭做準備。德國煤焦染料共同利益團體──法賓（IG Farben）──包括巴斯夫、拜耳、AGFA及赫斯

場。

特，他們的企業聯合立刻成為全世界最大的化學公司，並立刻意圖接管全世界的市

【注釋】

1. 戰後，莫羅・貝金成為父親的財產及遺留染料之守護人。一九二二年十月二十

四日，他從位於牛津街的住所，寫信給皇家科學院校友兼歷史學家：阿姆斯壯（H.E.

Armstrong）。他的電報地址是淡紫色，威特森，倫敦（Mauvein, Westcent, London）。

「很高興寄給您家父於一八五六（或一八五七）年製造最初的淡紫色。這個瓶子標著

一八五六年，所以，我想是那一年做的。它一定不是在工廠裡做出來的。

「留下來的部份非常少─但我確定您會喜歡。我還附上一小片絲布，它來自維多

利亞女王在一八六二年萬國博覽會所穿的禮服。」

2. 懷特克（C.M. Whittaker）是任職於赫德斯菲、瑞德‧侯樂岱公司的資深染料化學師，他記得戰時，那些原本報酬率低不被保護的染業是如何變成最吃香的行業。

「第一次世界大戰是嚴格檢驗人心的時候……」

第十二章 新的可能性

顏色或許可以由物質中分離出來，不論是物質本身天生就擁有，或是藉由不同的方法取得。為了某種目的，我們刻意地做些調整，不過，從另一方面來看，結果卻往往不如我們的希望。

約翰‧沃夫翰‧逢‧哥德，《色彩學》，一八一〇年

同樣身為年輕的化學家，他，梅坦斯，是德國人、天主教徒，而我是義大利人、猶太教徒。事實上，我們的確在同一個工廠工作，我們兩個是同事，只不過，我在鐵絲網裡，而他在外面。奧斯維次集中營的布納工廠雇用了四萬人。他是

Oberingenieur，我是個奴隸化學家，在四萬名員工中，我們兩個不太可能有機會碰面。

　　普利摩・李維（Primo Levi），《緩刑期》，一九八一年

　　一九二九年春天，貝金夫人以九十歲的高齡逝世。生前，貝金夫人繼續過世的丈夫在當地的教會團體和救世軍從事慈善工作。她的女兒一個從事傳教的工作，另一個是護士，她非常以他們為榮。她逝世時，當地的報紙說她是「一位和善、高尚、慷慨又美麗的夫人」，而薩德伯里也變了很多，當初，貝夫人結婚時，這裡還只是個偏僻的村莊。一九二九年時，當地沒幾個人能告訴你貝金先生的拓荒史，或是他們有什麼變化。

　　九年後，貝金一百歲的誕辰，至少在化學協會的大廳，他再度成為名人。在這個特殊的節日，染料界的人舉辦演講，他們戴著過去很誇張的領結。倫敦專利局可以清楚地看出英國染料工業復甦的狀況，雖然經常出現的IG字母提醒大家德國仍有強大的競爭力。染製的商品、定型、人造的醋酸纖維等運用方式都詳述在專利說明中。新的顏色以新技術製造新的塑膠產品及人造纖維。在美國東岸，杜邦剛註冊了一種叫做

尼龍的新原料。

就像大部分的週年紀念日，貝金一百週年慶或許可以讓我們對名聲有個重大的教訓。藉此我們可以得知，威廉·貝金現在之所以被世人推崇，是因為他照亮了通往人造纖維、合成橡膠以及維繫現代生活不可或缺物品的道路。當染料化學家在布拉德佛里德賽樂的大廳和維多利亞旅館讚美貝金時，聽眾不僅發現桌上的塑膠製品，並聆聽著科學界的羅曼史。

比利時的李歐·貝克藍和威廉貝金以及一些民間奇怪的教授合作，共同開啟了事業的轉機。貝克藍在根特充滿雄心壯志地進入學院接受訓練成為化學家，不過，去美國渡蜜月時，他才開始瞭解化學工業或許能滿足消費社會的需要。一八九九年，他把改良攝影用紙，讓使用者可以在燈光下沖洗照片的費洛科斯（Velox）發明賣給喬治·伊斯曼，賺進了一百萬美金。

貝克藍用這筆錢在紐約買了一棟可以眺望哈德遜河的小房子，在屋裡弄了一個家庭實驗室。當時，一般的線圈（electrical coils）大多用蟲膠（shellac）當作絕緣體，這是一種樹脂狀，南亞一種琥珀色昆蟲（Lacrifer lacca）分泌物的樹脂，在當地，它大部分被用來當成木頭的防腐劑。一九〇〇年，蟲膠供不應求（一萬五千隻勤勞的昆

蟲膠得工作六個月才能製造出一磅的蟲膠），貝克藍認為他或許可以在家裡做出合成的蟲膠。

貝克藍從從染料化學師殘留在燒杯的一些無用之物開始。在他發明合成靛藍的前幾年，阿朵夫‧逢‧拜耳已經用石炭酸（phenol，從煤焦蒸餾得到像松脂的溶液）和甲醛（formaldehyde，從甲醇獲得的消毒和防腐的液體）做過實驗。後來一些其他巴伐利亞、奧地利及英國化學家辛苦地以石炭酸及甲醛做不同的排列組合，生產一種叫做加拉力特（Galalith）或愛瑞諾德（Erinoid）的軟乾酪塑膠（a soft casein plastic）。

三十年後，貝克藍發現，被拜耳丟掉的殘渣很可能就是合成蟲膠的基本原料，他立刻稱這種東西為polyoxybenzylmethylenglycolanhydride，不過一般人則稱它為膠木（Bakelie）。

他的膠木製造器主要關鍵在於用鐵製的鍋爐將石炭酸及甲醛以極度高溫加熱，讓液體或膠狀的物質變硬，這種透明可塑的物質為樹脂玻璃（Plexiglas）、乙烯基（vinyl）及鐵氟龍（Teflon）鋪了一條路（注一）。

一九〇九年，木膠將這項品質良好的偉大發明公諸於世，受到眾人矚目，膠木並不會燃燒或起泡，也不會褪色或掉色，其絕緣效果比蟲膠還好。雖然它並不是第一個

塑膠產品（賽璐珞），但是，它確是第一個百分之百的合成塑膠。二十年內，它包下了線圈、收音機的真空管及電話鈴，並為第一家製造木膠撞球的公司賺進一大筆錢。貝克藍因為研究成果卓越獲頒了一些獎，其中他最引以為傲的就是：貝金獎。

貝金一百年週年慶，許多人發表演說稱讚貝金的成就，赫伯特・李文斯坦曾告訴化學協會，貝金就像「一隻獵狐小狗」，橫衝直撞地追求知識。他認為或許貝金和法拉第一樣，因為沒有讀過任何頂尖的寄宿學校，所以心思較為自由不受拘束。他說，貝金的好奇心及不斷實驗的研究方法，現在的化學學生以為他只是運氣好才會碰上淡紫色，說它「事實上只不過是意外的發明」，其實是有失公允。李文斯坦追溯貝金的成就，演講末尾，他希望貝金的研究能鼓勵科學家繼續努力研發熱帶疾病解藥：「藉由生化的研究，有機化學或許能夠對受苦的世界做出最偉大的貢獻。」

幾星期後，化學學者羅威（F. M. Rowe）在曼徹斯特文學與哲學協會發表演說。

他說，現代人認為貝金是個機會主義者而輕視他的成就：一八五六年純理論研究仍然喜歡詆毀他的商業性的研究。談到他的過世，他露出對傳統醫學無法解釋的反感，當他第一次出現肺炎症狀時，他找了營養學家，然後把醫生打發走。他之後對染料的成就，這件不可思議的事讓人無法不注意到。

英國染業公司樂觀地慶祝週年慶，因為大大地利用關稅保護政策擴張生產並改良技術。一九三八年，ＩＣＩ控制了英國大約六十％的銷售額，並且發展適合新的纖維布料使用的新染料。大戰前英國各大公司加強與法賓（IG Farben）的關係，其目的主要是想佔有新市場，並對新的聚合物進行基本研究。德國佔領歐洲大陸市場的德國讓一切又回到以往的企業聯合，他們也完全瞭解龐大染料工業的財富能夠用在哪裡。

一九三九年，ＩＣＩ每星期生產大約二百噸的偉大新發現，聚乙烯。其中還有一些電纜通訊的改革。一九四○年，聚乙烯裝置在空中雷達，使皇家空軍能夠偵測並攔截德國的轟炸機。大戰初期，德國並沒有這種優勢，當時的合成材料集中生產橡膠和油。

法賓共同利益團體並不正式屬於納粹的一部份，但面對戰爭的希特勒卻不能夠沒有它（注二）。起初，希特勒蔑視這家公司聲譽卓著的國際性團體和研究成果豐碩的許多猶太化學家（它被列為非亞利安人營運機構），但是，他明白這家公司可能可以提供足夠的合成染料。一九三七年左右，法賓共同利益團體的非納粹優秀科學家已經（或者說他們還沒從公司逃走）明白，他們未來的發展需要希特勒。因此幾個染料公司進行策略性合併，讓公司得以多元化地生產合成橡膠和石油，然而經濟不景氣及高

209

成本的研發，公司在一九三〇年代初期便面臨倒閉。然而，現代戰爭剛好非常需要他們生產的原料，納粹非常重視他們。彼此密切的合作關係，都記錄在奧許維次集中營中。

「工作會使你快樂」（Arbeit Macht Frei），這句令人生畏，四處出現在法賓共同利益團體的布納橡膠工廠的海報上，剛開始出現在集中營的門口前面，起初對加入商業聯盟的活動是一種阻礙。布納（主要是丁二烯〔butadiene〕及鈉〔natrium〕原料的簡稱）是法賓共同利益團體的數項偉大的發明之一，與其他用途相比，它能覆蓋坦克的輪子。戰爭爆發後，兩個工廠的生產量還是不敷需求，一九四一年，為了尋找新工廠，公司建立了模諾維茲－布納（Monowitz-Buna），這是一個距離奧許維次八公里的奴隸勞動營。裡面大約有四萬名囚犯，其中大多是猶太人，他們被押送到那兒工作，而至少有二萬五千人死亡。普利摩・李維，他是集中營中技術最優秀的化學家，他偉大的見證《如果這是人》（If This is a Man）中指出，工廠圍牆內從未製造任何一克的合成橡膠。法賓共同利益團體的公司德吉士（Degesch）製造有毒氣體Zyklon B，這種氣體原本只是殺蟲劑，但卻被裝在灰色條板箱中送到柏肯歐（Birkenau），成為殺害歐洲猶太人的主要工具。

【注釋】

1. 幾乎好到像真的一樣，巴伐利亞的阿道夫・史皮特列實驗室裡的一隻貓有一次不小心把甲醛翻倒在它的牛奶碟裡，因此才發現了這種 **Pre-Bakelite** 的人造塑膠。這種讓牛奶凝固成一種類似賽璐璐的物質，後來史皮特列只花了幾個禮拜的時間就研發出早期塑膠的乾酪素，這就是今天我們所知道的 **Lactoid**。

2. 即使在威瑪共和國時期，德國的總理兼外交部長居斯塔夫・史崔斯曼在筆記裡寫著，「沒有 IG 和煤，我便沒有外交政策。」戰後艾森豪將軍指派一組由平民和專業軍軍人所組成的軍隊認為，「沒有 IG 龐大的生產設備、努力的研究、各種技術的經驗及一切內部集中的經濟力，德國就不可能再一九三九年九月發動這場侵略性的戰爭。」

第十三章　物理行動

英國的科學家，創造出世界上第一部有顏色的電子字典，這個數位調色盤可以調出一千六百多種色調。因此，現在顏色能夠以電訊精準地傳送，讓設計師、化妝品製造商以及時尚工作者首次能夠準確地交換選定的顏色。

這個系統是曼徹斯特大學科學暨技術研究所研發出來的，曾是政府新世紀主要的工業計畫，而且已經被Marks and Spencer及化妝品製造商使用。你可以看到你的M&S店內和街上不同顏色的襯衫。柔和的淡紫色，在陽光下不會再變成粉紅色。

羅賓・麥克奇，《觀察家》，一九九八年十二月

一九五六年，那些喜歡顏色的人和那些影響它在世界上地位的人以及從事織品、藥品、香水及塑膠業的人齊聚一堂，慶祝淡紫色的一百年紀念日。大家對於威廉‧貝金和他所發明的東西說的都是好話。

一九五六年，基本顏料不再是什麼大不了的事情。新的色調似乎也不再能引起轟動。主要的重點是技術革新——如何將合成染料使用在醋酸纖維及人造纖維上，這種纖維熨燙時顏色會消失。一九五六年最流行的顏色是黑色。

一九五六年，新的重大合成發明大多是和平的用途。瑞士發明家喬治‧德‧梅斯卓（George de Mestral），註冊了維可牢（Velcro，一種尼龍刺黏，扣兩面一碰即黏合，一扯即可分開），普羅克特（Procter）和甘博（Gamble）發明了嬰兒用的拋棄式尿布，康乃狄克州的醫生維儂‧科瑞柏（Vernon Krieble）發表了快速黏膠，超級膠（Loctite）。一九五六年雪莉‧波莉可芙這位在曼哈頓的夫地、孔恩＆貝丁廣告公司年輕的副理，為他們的客戶克萊羅的產品克萊羅小姐，打造了一句成功廣告詞。克萊羅小姐是第一個家庭用染髮劑，你只要像使用洗髮精一樣，就可以達到效果。它比職業染髮便宜，還要快，並且讓你閃閃動人。波莉可芙的廣告標語是：「到底是不是她？」

一九五六年羅倫斯·赫伯特（Lawrence Herbert）進入曼哈頓一家稱為潘頓小公司，不久，他就發展出潘頓世界的顏色語言，紡織品、化妝品、繪畫顏料、墨水、使用最廣泛的顏色標準及比對系統。一九五六年，ICI最現代化的一步就是染料化學發展出反應式染料，公司將它命名為Procions。這些是第一批能和原料產生作用的染料，過程中需要加入氯化納及生物鹼，使其與纖維之間，緊密地結合，這種染料對防止棉布與羊毛的褪色特別有用。

一九五六年，當英國生產國內染料使用量的百分之九十時，貝金的百年紀念大會在五月悶悶地開始。一份《染商及織品印染商》的社論指出，當全世界的化學家正準備為這個工業化規模狂歡時，外面的人似乎不怎麼關心。「與貝金有關的建築物都沒有設置牌子，我們認為真的很可惜。這是紀念一個偉大的人並喚起大家對他的興趣的一種傳統方法，況且倫敦到處都是牌子，甚至那些比貝金不重要的人都有。然而，五年前倫敦州議會因為建築物的緣故，不同意在他出生的那棟建築物掛上牌子。」《染商雜誌》認為這種行為真是太天真了；為什麼現在不立牌子，而要等到建築物被摧毀時，再在另一塊牌子上寫道，「這個地方的一棟房子裡⋯⋯？」

工廠附近，他們的興趣一樣不怎麼高。「在格林佛和薩德伯里，當地機關從來沒

表示過對貝金的興趣（溫布列・波若格議會甚至過份到，以一位前任市長的名字，巴特樂爾（Butler），來替以前貝金在薩德伯里種植洋茜的花園命名……）（注一）

這篇報告刊登後的那個星期，貝金便接管了英國的大廳。他的名聲變得更響亮：

五十週年慶後的五十年，他死後四十九年，他完成了比他夢想還偉大的成就，或許比他想要的還多。幾乎沒有任何事情，能夠阻止他而存在；來賓們帶著淡紫色領結，坐在淡紫色桌巾旁，穿著合成衣料，在蟲膠做的七十八轉唱片伴奏下起舞。

幾項倫敦大事包括皇家學院的演講，為歡迎十四國來訪外賓所舉辦的晚會（在神聖製燭公司舉行，商務局長還親自參加）、在重建的市政廳有一場歡迎會、由染商及染料商協會（SDC）倫敦分部為二十六歲以下的人贊助舉辦的論文比賽，題目是「貝金的發明以及後來的合成染料，對任何一種商業（參賽者自訂）所造成的影響」。

（六個月後，倫敦分部報導，這次論文比賽「得到令人失望的回應」，只能得到五基尼（英國舊貨幣）的安慰獎。）

在多徹斯特舉辦的晚宴，有四百人到場參加。榮譽貴賓索爾茲伯里侯爵認為貝金的父親沒有得到應得的光榮，他冒險將存下來的錢都投注在這個一時興起的年輕人身上。貝金的哥哥湯瑪斯也有建樹，他六十歲時因為腦出血而逝世。悼喪的電報和信件

紛紛地從印度、日本、挪威及巴基斯斯飛來。Inouye日本化學協會的主席，談到在工業上他們應該感謝「淡紫色人」（Mauve man），他們歡迎他所創造的所有新的化學派別。「我們相信所有的一切，代表貝金不朽的光榮……藉此我們將與全世界的化學家和科學家一起，盡一切所能地為世界和平及人類幸福努力。」

在很多情況中，貝金的名字被當作工具來使用。他變成一種象徵，某個研究在國外大放異彩的英國先鋒。淡紫色的故事、盤尼西林的故事，還有許多在帝國戰後談論的故事。其中很多都是真的，而這些故事主要被當成一種告誡的道德故事。現代的科學家和工程師會說，「這裡有一項我們不能錯失的新發展，」而在一九五六年，貝金是最典型的例子。

在曼徹斯特，蜜德蘭飯店舉辦的一場宴會中，當地一些染商把玩著淡紫色的尼龍手巾。染商及染料商協會的米德蘭斯分部在諾丁安郡的威爾貝克旅館，舉辦了一場晚餐舞會，其中還有贈送每位女士淡紫色手巾的儀式。哈德茲菲爾分部參與BBC的「The Week Ahead」貝金那則的節目。北愛爾蘭分部在貝發斯特的湯普森餐廳慶祝，還有來自克陶茲的染商約翰·波爾頓做了一場演講。「我曾經思考過怎樣的人才能成為貝金，」他開頭說道。「為什麼這種人這麼少？」他的結論是，像貝金的那種

人，他會將任何接觸過的東西做最大的利用。他並不是那種會把科學／工業／藝術分開的人，他會把所有一切都納為己有。「一位能力這麼強的實驗家，就算他具有科學家深度的知識，如果他沒有像貝金的性格，那他可能也不會有像貝金一樣的新發現⋯⋯他之所以偉大，那是因為他就是他，並不是因為今晚我們為他發明一百週年慶所舉辦的這個集會。」

英國色彩評議會，將貝金的淡紫色歸納在色表中的第二百二十五種，他們認為目前流行界使用的野蘭花、月桂粉紅、粉紅苜蓿、甜薰衣草、紫丁香、尊貴紫、紫蘿蘭，這七種顏色都是以貝金的第一個顏色為基礎。

派崔克‧藍斯德爵士，是皇家學院的院長及化學家，他曾發現重要的苯二甲酸胺（phthalocyanines，這是一種含有金屬核，由藍到綠的快速鮮豔的染料）的結構，在科學博物館，開了一個小展覽⋯自然染料的樣品；一張十九世紀靠近維斯貝克的松藍染坊、貝金寫的信、他的一些染料、英國色彩評議會的介紹板，兩個月的展覽非常成功。

但並不是所有活動都那麼受歡迎。倫敦主要的慶祝活動後，貝金其中的一個助理羅奈爾德‧奇克派崔克，收到一封倫敦慶祝活動秘書約翰‧尼可拉斯寫來的信，表示

他「他個人希望很多人來參加這次的活動……工業界內或外面的人似乎都不瞭解色彩對生活樂趣所代表的意義。參加我們活動的人數也許不多，但是活動的品質卻是毋庸置疑的。」

科學雜誌也大量報導，《自然》提到，如果貝金沒有發現苯胺染料的話，其他的化學家可能也會在之後的幾年內發現，然而，貝金的貢獻並不會因此而變小。這本雜誌支持貝金的聲明（在一八六八年的一次演講中），「在淡紫色後，其他苯胺染料的取得是一件相對簡單的事。所有原料的困難和阻礙都已被克服。」貝金並不只是幸運：他的進取心、機智、想像力以及決心，使他成為當時技術的領導人員，而貝金真正讓我們懷念的特質和主張是「在一個煤不再是唯一能源和技術的時代，當英國面對社會及工業問題糾纏時，正好需要的東西。」

石油時代後，《自然》發現，煤焦英雄的功績所受的冷漠有增長的趨勢。在國內報紙上，看不到藉又百年慶對年輕人在技術發展上的鼓勵。「媒體處理一九○六年和一九五六年慶祝活動的方式，讓人覺得他們有責任上的疏失。」《泰晤士報》幾乎完全忽視這件事，只短短地刊載科學博物館的展覽。《每日電報》對貝金或他的弟子簡直沒有興趣。不過，《曼徹斯特衛報》用一個特集來彌補過錯，他們向不同的英國專

家邀稿，說明貝金的作品如何影響現代大多數的事物，像是從「春裝活潑的顏色」，一直到拯救病人生命的抗生素」。

《曼徹斯特衛報》刊載了庫森父子公司的首席化學師保羅・史賓塞，他談到合成香豆素如何被廣泛地使用在香料中，幫煙草加味，而香豆素的衍生物又如何變成清潔用品中的超強漂白劑。（香豆素是薰草豆這類植物的主要成分，它也是草莓、櫻桃、杏桃的次要成分。在老鼠身上的研究顯示，它是一種大家公認的致癌物，許多廠牌的香煙都已經不再添加這種物質。）

主要的撰稿人是法蘭克・羅絲，帝國化學工業公司的研發部主任，他認為思索過去發生的事情並無濟於事，但我們一致認為「若沒有貝金的觀察，醫療科學的進步或許會再拖延一個世代。」他寫到艾力奇和多馬克的成果，寫到亞甲基藍（methylene blue）及治療細菌的礦胺（sulfa）藥物，不過，他推測，要是沒有貝金的好奇心，全世界在那時候（一九五六年），還只瞭解化學和疾病的關係。

以相仿的路線配合展示來宣傳，這可能是第一次以淡紫色為主題的展覽。一塊黑板有四個圖表：依照國際CIE顏色定義的座標分別是，三百二十八、二百三十八，四百三十四，百分之二十七點六，它們大致上相對於紅色、綠色、藍色以及淡紫色。

「這個例子指出，近來染料技術的進展。自從威廉·貝金爵士的發現，已經一百年了。而 Chadwicks of Oldham 用越來越不退色的染料也已經超過八十年了⋯⋯」

一八五六年，貝金來訪時，也談及類似的結論。伯斯的普拉斯公正地表示，「它不僅開始染料史上重大發現佔有重要的地位，十年後，他們更引進乾洗的技術⋯⋯」蜆殼化學公司把劃了線的錐形瓶放在本生燈上，這幾乎就是個簡略的煉油廠了，這是今天石化工業的來源。「威廉爵士當然從來沒有想過會有發展成這個樣子⋯⋯」

最後一場重要慶祝活動，九月時在紐約的沃多夫——亞斯脫莉亞展開。美國紡織化學家和染料商協會以及二十六個相關的行業聚在一起，參加這個為期一個星期主題目像是「染料－商業的觸媒劑」的演講活動。在這個星期中，第五十屆貝金獎頒給艾德格·柏萊頓（Edgar Britton），獎勵他早期研究合成的石碳酸（phenol）的成果，它是除草劑、殺菌劑及一些農業化學製品的主要成份。有一個貝金獎是頒給已故的華勒斯·卡洛德斯（Wallace Crothers），因為它發明了尼龍。曾獲得此獎的人包括研發充氣電白熱燈（gas-filled incandescent electric light）的歐文·朗穆爾（Irving Langmuir）；湯瑪斯·米格雷（Thomas Midgley），他研究提供內燃機不會引爆的燃料⋯合成維他命 B1（thiamine）的羅伯·威廉（Robert Williams）；以及生產商業用

鋁的查理斯・霍爾（Charles Hall）（注二）。

當百年慶祝活動的參加者共同討論他們的論文時，他們的伴侶被安排去曼哈頓兜風，並觀賞一齣名為「顏色系列」的表演，這是「一場配合音樂的熱鬧喜劇……戲劇性地將一百年來顏色的演進呈現出來，刻意強調流行的創造、宣傳以及流行的樂趣。」旅館的一些房間陳列著塑膠和醫藥工業發展的透視圖。在中央車站附近，柯達公司以幻燈片的方式展出現代彩色影片的建立與發展。

旅館中，專家討論他們各自領域的嚴肅課題。從食用色素到軍事研究，從眼睛科學到圖像藝術——苯胺染料再度成為幕後功臣。有些演講者敘述著過去的歷史。華盛頓國防病理學研究中心的莫里斯・雷坎德（Morris Lekind）憶起，一七三八年，偉大的荷蘭物理學家赫曼・波爾哈弗（Hermann Boerhaave）去世時，他留下一本小冊子，在其中他承諾將揭發所有醫學的祕密。它是空白的，除了「保持冷靜的頭腦，溫暖的腳以及開放的心」這個指示。一百一十八年後，只有幾頁被雷坎德表揚，一七九八年艾德華・金納（Edward Jenner）的天花疫苗注射，一八二七年拜耳（Von Baer）發現哺乳動物的卵，一八四六年，多項進步的顯微鏡學以及麻醉醫學的發展。不過，一八五六年以後，空白的部分開始迅速地被填滿。這些祕密都以「七彩的顏色、苯胺

221

紫、俾斯麥咖啡、苯胺紅、亞甲基藍」被寫下來。

整個活動的狀態就是：誇張賺人熱淚的言詞。有些來賓變得有些激動。有一位讚揚貝金提高了色彩戰爭的戰情：「軍火和武器製造出來的火焰；爆炸的膠化汽油炸彈；磷彈的爆炸；炸彈落地時的亮光；當雄偉的彈導飛彈冒著硝酸的煙和白光飛進藍空。」

最有趣的新分析來自華盛頓國家標準局長朱德（B. Judd），他發現貝金和他的追隨者，為英文做出了偉大貢獻。當時，總共有七千五百個顏色的名字，一百多種直接跟合成染料有關。（也就是說，差不多這七千五百種顏色都可以以人工的方法製造出來，其中有一百多種的名字，像是恩綠（anthracene green）及奈黃（naphthalene yellow），就直接從化學家的工作台產生。其他來源包括五百二十八種花（從孤挺花到紫藤），四百二十七個地方的專有名詞（從安特衛普棕色到桑吉巴棕色），三百四十種純顏色的名字（黑、藍、紅），二百九十種顏料（鉻綠），二百五十四種水果（杏桃，香蕉），二百三十九種食物（黑糖，蛋黃），二百二十一種種族（泰爾紫，荷蘭藍），二百一十四種物質（琥珀，柏油），二百個人名（羅賓伍德綠，莎樂美粉紅），一百八十三種植物（洋槐），一百四十九種常見的事物（磚紅），一百四十四種自然染料（靛

222

藍，洋茜），一百三十三種鳥（藍背鳥）及一百三十三種動物（暗黃色─從水牛這個字來的）。還有一百二十五種珠寶（紫水晶），一百二十三種金屬（黃銅），一百二十一種地理原理（冰河藍），一百一十七種酒精飲料，一百零七種樹（楊柳綠），一百零五種大氣層特徵（極光黃），八十三種氣象狀態（霧），八十二種情緒（藍色恐懼），七十九種抽象事物（凱旋藍），七十二種戀情（金黃色的狂喜），六十四種礦物（瑪瑙），六十種老事物（古老棕色），五十九種最後使用的東西（戰艦灰），五十六種寓言及迷信（小妖精紅），五十五種日常的時間（午夜藍），五十種海洋生命（珊瑚），五十種未染的織品（生麻色），四十六種神話（酒神），三十六種陶器（偉吉伍德藍），三十一種職業（主教紫），二十種和人類有關的名字（裸體）。

還有上百種其他的名字。在一百零八種以合成染料登記的名字中，其中苯胺紅和淡紫色是大家最常聽到的。

一九八一年三月，愛德華・傑弗遜（Edward G. Jefferson）到曼哈頓的廣場飯店向威廉・貝金致謝，他說了一些故事。他和其他五百位化學家參與這項活動，他們吃著鴨子，頒獎給另外一個貝金獎的得主。身為化學工業協會美國分部的主席，傑弗遜

223

發表了歡迎詞。

每一個人都認識傑弗遜。幾個月前，他以杜邦化學公司總裁的身份，在商業刊物上聲明大噪，宣佈杜邦公司將脫離經營了六十多年的染料業。自從發明萊卡之後，染料不再是公司最有趣，或獲利最多的東西，公司決定賣掉這個部門。

一九一七年開始，杜邦就從事染料這一行，由於戰爭削減了德國染料的供應量，因此展開了另一項冒險事業。杜邦主要的產品是硫磺黑及靛藍，但是公司致力生產於大多的顏色。在化妝品及染髮用品部分都有很好的業績。

如今，工業蓬勃發展的西方世界中，一般家庭很難不找到一二樣杜邦的產品。杜邦公司的尼龍、鐵弗龍、萊卡、玻璃紙，或其他幾百種醫藥中的一種及以石化產品。

但杜邦並不是二十世紀的現象：如果沒有杜邦的話，就無法辨識二十世紀的美國。

額樂戴荷·倚和內·杜邦·德·能木（Eleuthere Irenee du Pont de Nemours），一位法國貴族，他是個出版商，一七八四年他在巴黎會見美國總統湯瑪斯·傑弗遜，並幫助他起草結束美國獨立戰爭的和平條約。後來，由於政治上的動盪，杜邦和他的兒子逃往美國，傑弗遜說服他應該利用他的化學知識來製造火藥。杜邦很快就有火藥製造廠，供應美國南北戰爭中的聯邦軍隊，一九九九年時，他已經建立了年收入接近三

224

百億美金的帝國，在七十個國家雇用八萬四千名員工。

在貝金的晚宴上，男士們依然得穿戴淡紫色的蝴蝶領結（女士亦可以參加這項的活動，有些人則佩戴淡紫色絲帶）。領結的染料是杜邦的產品，但公司卻面臨嚴格的考驗。「兩年前，杜邦受託製造新的淡紫色，我們自信地在工會把這份工作交給我們的染料專家，」總統的後代愛德華・傑弗遜解釋。「很不幸地，我們第一次嘗試製造這個美妙的顏色並沒有成功，原料甚至被公司品管委員會退回，於是我們得再試一次。我們又失敗了一次，第三次努力，我們成功了，雖然有人告訴我，我們那時的產品只是勉強合格。每件事情，杜邦都受到嚴格的考驗，所以我們決定離開染料業，最近我們將賣掉我們的染料事業。」

在場的化學家發出一陣笑聲，他們一點也不相信傑弗遜是認真的。飯後，頒發貝金獎給費城的洛夫・藍道（Ralph Landau），由於他對於尼龍和聚酯棉有重要的貢獻。

藍道家西邊十二哩處，出了三號公路位於牛頓廣場，一個被觀光手冊遺忘大家不會特別注意的地方。在它的周圍會經過幾棟教堂和一塊寫著「牛頓鎮區內禁止開槍」告示牌，插在一塊種樹了的土地上，那是一座豪門大宅，當地人都叫它「大房子」。

這是全鎮最瘋狂的人約翰・額樂戴荷・杜邦（Eleuthere du Pont）的家。

他至少曾經是全鎮最瘋狂的人，一九九七年，由於他在車道盡頭殺害一名奧林匹克摔角選手，五十八歲的他便被送進監牢。

一位當時業餘的角力選手科特・安格樂告訴我，如今他已是職業選手了。安格樂曾經和杜邦一起在他的家受訓，因為杜邦在一九八○年代，創立的捕狼者隊。「他只是希望大家注意他，」然後說，『喔！杜邦──他可以做任何他想要做的事。』我想沒有人過有一天他竟然會殺人。」

很久以前，杜邦家族就失去化學王國的控制權，不過，他們家還是很有錢，而約翰・杜邦的個人財產估計有一億兩千五百萬。就像那些有錢到不用工作的人一樣，杜邦把無聊的時間沉迷在射擊、游泳和角力上，把大筆大筆的錢都花在他喜歡的事情上，他開了一家美國頂尖的業餘角力俱樂部，並蓋了一棟私人的手槍和攻擊性來福槍的軍械庫。

在鎮上，杜邦怪癖行徑流傳了好幾年。他認為納粹潛伏在他家附近的林中。他告訴警察他射殺池塘裡的鵝，因為牠們正在施法唸咒。以前有一位建造商說，杜邦相信他家院子裡被裝了噴油設備，這種裝置能讓東西消失。沒有人知道，一九九六年一

月，他為什麼要開槍射擊角力選手達夫·舒茲，不過，隔年的過失殺人審訊時，他的律師說他是因為精神失常和「化學性失調」。

一九九九年十一月，達夫·舒茲的遺孀南希，要求杜邦三千五百萬美元的賠償金，這是過失殺人有史以來個人支付最高金額的判決，比辛普森的賠償金高出一百五十萬。

他的三級謀殺案被判有罪，並處以十三年的有期徒刑，陪審團聽了眾多的證詞後，他們花了一個星期才作成裁決。聽說達夫·舒茲在曾獲得一九八四年奧林匹克運動會的金牌，他是個好爸爸，他是角力界的代表。舒茲的鬍子修得很整齊，他頗以他的外表自豪。在審判的期間，他的角力生涯的每個細節都被檢視過，包括他精選的萊卡緊身運動衣，據說那件運動衣是紅色──淡紫色。

【注釋】

1. 為了能順利到溫布列，溫布列歷史協會在巴爾漢公園公共圖書館安排了一場小小的貝金展覽會，而且桑德貝利衛理公會教會掛了一塊銅製的標誌，上面刻著，「這塊銅匾上是……一八五六年至一九五六年，威廉貝金爵士所發現的第一個苯胺染料淡紫色的百年紀念，這個人也是把這個特別的禮拜堂蓋在這裡的出創始人。」

2. 一九九九年貝金紀念獎審查後頒給肯塔基的艾伯特・卡爾博士（Dr. Albert Carr），表揚他發現 terfenadine 的研究表現（最初知道是在花粉症患者像 Seldane，Teldane 或是 Triludan），世界上第一種無鎮靜劑、抗組織胺的藥物，就像一艘赫斯特・馬利昂・胡塞爾所見的旗艦。卡爾博士同時發展出抗精神病的複合物 M100907，成為治療精神分裂症的良藥，並且有六十七種美國專利以他的名字命名。

第十四章　指紋

在他逝世前，我和昆亭・克瑞斯普一起吃中飯。我們在曼哈頓下東區的包瑞酒吧碰面，吃蟹餅、喝威士忌。我坐在那兩小時，驚奇地盯著一個把頭髮染成紫色，一副體面英國同志模樣的老先生。

吉爾斯・布朗瑞斯，《週日電訊報》，一九九九年十一月

亞瑟・寇普所畫的那幅威廉・貝金醒目的肖像一度放在貝金家中，一九二一年時被送到特拉法加廣場旁的國家肖像館。但如今肖像不再擺在法樂達或達爾文像旁邊，或和其他維多利亞時代科學家的像擺在一間小房間裡。在館內商店的名信片架上，山

229

姆·不普斯和比翠斯·波特兩個名字之間，並沒有他的位置。接待員認為，畫作在地下室。事實上，檔案保管人把它放在泰晤士河南邊地窖的儲藏室裡，和其他上百個無法再激發大眾想像力的人們擺在一塊。

貝金生命中的種種，至少那些留存下來的物品，都以布和塑膠套子收著，放在另一個儲藏室的幾個大紙箱中，這個儲藏室位於曼徹斯特的科學及工業博物館中的較低第一層。這些物品被貝金的某個孫子彼得·科力詩頓·寇克派屈克取名為「貝金收藏」。它們都被保存在捷利康公司的檔案保管人過世後，也就是一個從得利（ICI）分出來的染料與化學公司，但是當公司的檔案保管人過世後，它們又被搬到幾哩外的曼徹斯特博物館。

這些收藏中包括一些本書引用的信件、正式的相片、一些專利證書，還有在重大週年慶時頒給貝金的獎牌與獎狀。還有一些比較不尋常的物品，包括從貝金的某個實驗室（可能是葛林佛·格林）搬來的一塊髒污混凝土石板；貝金十三歲時在倫敦市立學校科學課的筆記；化學物質的樣品，染過的衣服和專利章；一個在美國德勒摩尼可五十週年晚宴上配戴的蝴蝶結；還有一八五六年時用來記載發現淡紫色的筆記。這本小書雖然破損不堪，但仍繫得頗牢，內容包括了準備這種染料的方法，還有一些相關測試。其中幾頁，上頭清晰可見淡紫色的指紋。

在帝國學院化學部門一樓的大玻璃陳列櫃中間，學生或許會讀到學校的簡史。他們知道一八七三年，皇家化學院搬到南肯辛頓的新科學學校，也就是現在的 V&A（維多利亞與亞伯特）博物館的亨利‧寇爾側廳。這裡過去叫做建築物便稱為哈斯利大樓，由於過於擁擠，某些課程便在亞伯特廳上，但學生對風琴的噪音怨載道。一八九〇年它成為皇家科學院的一部份。皇家科學院於一九〇七年，變成帝國學院的一部份。展示櫃有一張霍夫曼教授的照片，卻沒有貝金的照片。

相片下方是一份打開來的科學雜誌，沒有標日期，但肯定是維多利亞女王在位期間，霍夫曼發表了「以國家觀點來看培養實驗科學重要性之評述」。它開宗明義寫道：

本世紀，科學上的每個範疇都有如此豐富的新發現，更特別的是在社會中展現出的人類活動力，以及物質方面的成就，都有長足進步。我們在這方向進步的速度非常驚人。每年，科學發現都是結果累累，幾乎每天都為生活帶來又新又有用的方法。工業處於持續不斷進步的狀態，應該是保持完美水準的工藝及製造都已經完全地被新技巧的發現和新方法的引進取而代之。我們可以很安心地確認在世界史上，沒有任何一

個時期，人類工業的每一分支，都能經歷像過去這五十年來如此全盤的革新。

再往上三層樓，一位六十歲、名叫大衛‧菲利普的老人，正待在一間擺設著航船模型與大型全型圖（注，可呈現三度空間影像的照片，其中還有一張他自個兒的相片）的房間裡。菲利普教授是帝國學院化學系主任，一九九九年秋天，他也成為院內的「霍夫曼」教授，這是令人稱羨的頭銜，它帶來的並不是加薪，而是與歷史緊密相結。「他們認為我應該擁有這個頭銜，」他解釋道，「即使我的專業領域和他不同。但我深感榮幸，欣然接受。」

菲利普教授是物理化學家，也就是說他對於反應和動力學的定量分析有興趣。他大部分工作都牽涉到光和雷射。每學期他開好幾門課，知道學生非常聰明，滿懷學習慾望，但他們對這門科目的歷史卻一無所知，他認為這是一種羞恥。「貝金是化學界中的偉人之一，」他判定。「雖然沒有任何教授的職位是以他為名，但院內真的有一座貝金實驗室。」

過去十年，菲利普教授參與了以染料治療癌症的發展計畫。這些染料注入病患的血液中，只要藉幾下心跳，就會擴散到全身。接著就循著正常的器官運作機制，流入

232

中肝臟與脾臟，然後被排泄掉。但使用的染料會留在有癌症病變的組織中。如果在注射後等待幾天，留在腫瘤中的染料，會比殘留在周圍正常細胞中的還要多。因此可用強力雷射摧毀那些區域，如果一切如預期進行，就可清除腫瘤。

這種染料叫做苯二甲氰藍，其中大的板狀分子大都用來當作顏料和食用色素。一九七○年代，許多人以合成分子結構做研究，並藉由引進新的置換基，在化學環四週做實驗。

分子結構染色法可回溯到一九一三年，一個叫做梅耶‧貝茲（Meyer-Betz）的人，開始以一種稱為紫質的染料做實驗，這種染料在自然界中和血紅素中到處都有。他為自己注射血紫質（haematoporphyrins），然後，為了某種只有他自己才知道的原因，他跑去曬太陽，導致嚴重晒傷（紫質在他的皮膚裡變成感應器，吸收陽光，把他烤焦了）。這並沒有什麼用處，直到人們明白，這種行為或許可以用來治療癌症，利用高強度的光射進罹病的器官。但這並未實現，直到一九九○年中期，一種非常強的兩極真空管雷射出現，放射線才能精確地聚焦在纖維組織上，並射入體內。

當菲利普教授任職於聯合利華公司時，他對這個領域相當沉迷。聯合利華對研發冷水洗衣粉很有興趣，認為這種脫色法，在開發中國家應該會很到歡迎。

「我們靈機一動，想到可以運用日光，」菲利普教授回憶道，「所以我們開始找一種能在陽光下作用，並去除髒污的添加劑（無色的染料）。染料吸收光，會被激化，產生過剩的能量，轉變成氧，在水中或布料中的氧，可創造激化氧，稱為一氧。即可藉此攻擊髒污中的化學物質。」

「但是聯合利華在市場上不敵寶鹼，所以菲利普和他的組員停止研究，「但那時，『如果我們的脫色劑染料也能產生這種效果，豈不有趣？』我們因此進行計畫，驚人的是，每一輪實驗都成功。」

我遇到一個醫生，他提醒我有一種染料曾被用來進行光力學腫瘤療法。我們想，

數以萬計的病患都以這種方式治療。這種療法為癌症初期患者設計，無法治療遍佈全身的不良細胞。它被廣泛地使用在耳朵、鼻子及咽喉等的癌症，省去了許多殘酷又讓人破相的外科手術。當菲利普教授講到這個主題時，他拿出一位女性的幻燈片給聽眾看，患者鼻子上長了黑素瘤，正常情況下，她的鼻樑和大部分的臉頰都會以外科手術挖空；或許還會失去一隻眼睛。但這種新療法，只要花半個鐘頭，兩星期後找不到疤痕。

光力學療法廣泛運用在結腸癌，而且對表面腦癌術後的清潔也頗具功效。它最令

234

人振奮的用途，是對外科手術通常束手無策的胰癌的治療。對攝護腺癌、膀胱癌及乳癌也都有不錯的療效。

「真是令人滿意，」菲利普教授說。他把染料研就稱為「某種偶然觀察得來的嶄新應用」，這也是他職業生涯中遭遇的奇緣之一。我想你可以拿這件事與貝金的經驗對照，他在尋找醫學藥劑時發現染料，我們是在做染料研究時，發現了醫療用法。

近來，他的研究重心，已轉向評估其他的細菌或病症，是否能以同種方法治療。

「關於細菌、黴菌及酵母的大量病例顯示，你可以藉由加入染料，讓這些討厭的東西無法動彈，並以紅外線照射消滅他們。我們正和牙科醫院合作，解決口腔細菌，並在實驗室中消滅內臟細菌。你可以此方法驅除很多病毒，包括愛滋病毒在內（注一）。」

菲利普教授相信，「目前，化學是非常有力量的學科。大家都說，直到一九八六年，化學雖然還沒真正死亡，但已經覺得快被掃地出門了。化學似乎不會再有什麼新的驚人的突破，而且我們都心知肚明，我們再進一些知識，然後把它應用出來。但是當哈利‧克羅多（Harry Kroto）發現了富氏烯（Buchkminster-fullerene，一種分子，其中的六十個碳原子類似多面體穹窿的結構），於是，一組我們過去不知道的新碳化合物家族出現了。所以化學離死亡還早得很呢。」

235

一九九九年，在帝國學院的研究支持下，有六家新公司成立了。「這是很棒的趨勢，」菲利普教授說。「我剛到這裡時，如果你和產業界牽扯太多，教授們會很害怕絕望。他們覺得科學方面在行的人，不應該淌這種渾水。那條路只是給二流的人走的。」

一九四四年四月，也就是貝金第一次失敗的八十八年後，當代美國合成化學界的領導人物羅柏·伍爾德（Robert Woodward），終於發現如何製造治療瘧疾的特效藥奎寧。

它的化學式為 $C_{20}H_{24}N_2O_2$，是在一九〇八年由德國耶拿大學的保羅·拉比驗明，但只有成功的合成過程才能確定這個化學式。奎寧的需要量在二次世界大戰時特別迫切。日本人佔據了荷屬東印度群島，並切斷奎寧的主要來源，美軍因此吃盡苦頭。結果，伍爾德與其博士後學生威廉·逢·艾格爾·多林（William von Eggers Doering）的研究，被認為過度複雜，沒有商業價值，因為它需要十五個步驟，才只能做成奎寧的主要成份、以及合成過程的起始點——對本二酮毒素。但他們的研究有助於讓其他療法公式化，並認為不出幾年，就能徹底根除這些最頑固的殺手。

一八九七年，瘧疾傳染的原因，藉由合成染料之助而被找出來。在印度的斯昆德拉巴德，英國詩人兼公共衛生工作者隆納德·羅斯（Ronald Ross），在一隻先叮咬瘧疾患者的蚊子體內，發現瘧疾的寄生蟲。瘧疾是由四種原生動物寄生蟲造成，最致命的一種是鐮狀瘧原蟲（Plasmodium falciparum）。寄生蟲的傳染是由主要分布在亞撒哈拉沙漠的雌瘧蚊（Anopheles）唾液擴散，症狀出現後，一天就可要人命。

史上第一個記載奎寧替代物成功治癒的案例，剛好落在保羅·爾利奇（Paul Ehrlich）身上，他以慣用的四甲基藍染料找出德國水手的瘧疾，同時也治好了病。但是，並無有效的實驗測試分析這種療法，直到確認鳥類瘧疾、且瘧疾已席捲西方軍隊後，利用合成物的反瘧疾時代才真正來臨，也才能開始採用控制變因的試驗。一九三〇年，藉由抗瘧藥物『阿的平』（mepacrine）之助，瘧疾治療出現重大突破。德國人發現，在測試一萬四千種不同化合物後，做出成份接近四甲基藍，分子結構近似由拉比確認奎寧分子式的替代物。在二次世界大戰期間，這種藥對每大家來說都很有價值：ICI化學家在一九三八年破解公式，以一年二十億片的產量，供應遠東地區的士兵。但它有許多副作用：阿的平是黃色，使用者的皮膚也變成同樣顏色。氯乙酸西昆、雪白奎寧、proguanil及美爾奎寧（mefloquine，品牌名稱Lariam）等變種的藥立

237

刻跟進，但這些藥也都有副作用，且瘧疾對它們全部都有抗藥性。一九九〇年代末期，一種叫做 fosmidomycin 的新抗菌藥在德國展開研發，它先前在老鼠身上作的實驗，頗為成功。在吉森（Giessen）的加斯塔·李畢格（Justus Liebig）大學所作的實驗，藉由分析鐮狀瘧原蟲寄生蟲的基因，主要的酵素或許能被抑制。

為什麼這仍是大家關切的話題？因為每年有三到五億的瘧疾新病例，其中有一百五十到兩百七十萬人因此死亡，大部分是五歲以下的孩童。很明顯地，對於這個疾病的控制只有部份成功，雖然在西方世界，經常把它視為昨日的疾病。

許多大型藥廠面臨控訴，指責他們之所以不重視大部分瘧疾患者，是因為這些人無力負擔研發完成的產物。但有愈來愈多的證據顯示，瘧疾已再度在歐洲以及其他被認為已經根除的地區肆虐。有些人把這個結果歸咎於一九七〇年代，對於使用有毒並對環境有害的 DDT 殺蟲劑漸增的禁令。

二〇〇〇年初，有一些對抗瘧疾的預防針的測試正在進行中，其中最被看好的出現在馬里蘭州洛克維爾的海軍醫學研究中心。就像在吉森的研究一樣，這個計畫也率扯到 DNA，特別是瘧疾寄生蟲鐮狀瘧原蟲的 DNA，將它注射到人體中。這個計畫是由史帝夫·霍夫曼上校（Captain Steve Hoffman）主持，他是一名從事熱帶醫藥研

究將近二十年的專家，且是世界衛生組織瘧疾指導委員會的長期會員。他所主導的D
NA和身體的細胞核結合。先進入細胞核，在那被人體的細胞轉成RNA，然後又被運
送出細胞核，並轉變成蛋白質。身體把這個蛋白質當作外來物質。

瘧疾或許只是一個開始；如果DNA疫苗原則上能夠有用的話，它或許預告類似
的疫苗可以對抗愛滋病毒、C型肝炎及其他感染疾病。霍夫曼博士第一個有保護效用
的證明（以老鼠為實驗對象）在一九九四年發表。首批人體試驗的結果，在一九九八
年間世，有二十位志願者在海報和報紙廣告的號召下，投入這個實驗。而更複雜的醫
療試驗從二○○○年一月開始，另有三項在計畫中。

在這條路上的每一個步驟中，人工染料都有參與，用來分析瘧蟲的染色體、用在
血液測驗、用以檢驗疫苗的結果。「我們利用萊特－吉姆薩（Wright-Giemsa）染色
法，把血液標本塗抹在玻璃上。」霍夫曼博士說。「我們以前也利用啶橘染色及診斷
瘧疾。」

霍夫曼博士很高興，他現在的研究和貝金與奎寧的奮戰，呈現對稱狀態。漸漸
地，這個維多利亞時代的冒險，正朝向想要的終點而去。

239

合成染料的所有現代用途中，最讓貝金覺得訝異的，莫過於用來偵辦犯罪與不法行為。

一九九九年十月，第一屆有關法定人類辨識的國際會議，在西敏寺的依莉莎白女王二世會議中心舉行。人們跳到台上，講述如何利用染料，在犯罪現場蒐集大拇指印等證據、個人耳朵印的變動價值、以及對於瑞士航空──一次班機罹難者DNA比對方面的功用。

展覽廳裡，PE應用生物系統公司產品經理史考特‧辛吉斯，正在推銷他的身分辨識產品。PE應用生物系統公司，是珀金埃爾默公司的生命科學分支部門，珀金埃爾默公司專精於遺傳學分析、分子診斷學及微生物界定。PE在遺傳因子的發現，和遺傳疾病的研究上，扮演相當重要的角色；另一個分支瑟雷拉基因公司，是解讀人類遺傳密碼的私人公司。

這項技術的基礎是二氯羅丹明（dRhodamine）膠質染料，這種方法可以分離蛋白質及DNA。這家公司發展出一種技術，能讓以螢光標記的DNA圖案，經過一台偵測器之後，為每一種基礎，提供不同的顏色。辛吉斯解釋道，「你有自己的G，A，T和C（以上都是DNA的基本代碼），每一個都有一種不同顏色。紅色是T，黑色

240

現在因為印出來效果不好，看起來像黃色，A是綠色，C是藍色。」

這項分析被應用在犯罪情報資料庫，建構並儲存嫌犯的檔案。它也被用來分析犯罪現場的污漬，包括血跡、精液與毛髮等生物物質，它也日漸被當成一種安全機制。

「在美國，有錢人還採取小孩子的漱口水樣本，」儀勁斯解釋。「如果發生綁架案，小孩可以很容易被辨識出來。」

一種較不複雜，目的卻相同的法醫學家庭檢測組，在東京賣得很好。在那裡，懷疑配偶外遇的太太，可以買兩瓶化學噴劑，偵測到內衣上的精液。把它們一次次噴在衣物上。如果有新的精液，它會轉成亮綠色。

噴劑的確實處方是祕密，只有東京的鷗偵探社知道，但一般相信，它和磷酸測驗相似，這種測驗普遍被現代警局的法醫使用，以調查性侵害案。把甲射線－奈基磷酸噴在樣品上，上頭的精液就會有反應，產生甲奈酚（alpha-naphthol）。再加上第二種化學物質，通常是染料之後，就會產生亮紫色。

一九九九年十一月，在德國，拜耳及赫斯特，也就是Dystar，宣佈和巴斯夫公司合併染料營運部門，創造出一個擁有四千七百名員工、年銷售額近七・二億英鎊的公

241

司，幾乎是全球染料市場年銷量三十億英鎊的四分之一。將近百分之三十的產量將銷往亞洲，百分之四十在歐洲銷售。在這條消息被公佈時，雙方對新公司的名稱仍未達成共識。

處於破產的狀態的IG法賓公司，它的母公司被同盟國解散後，仍營運了超過五十年（而且表面上依然存在，才能夠自行解散），還有兩千多名股東。一九五七年，它支付三千萬德國馬克賠償金給猶太索賠會議，但在二〇〇〇年初，它還在掙扎，不知是否應再分別付錢給先前的奴工。

二〇〇〇年情人節那一天，里茲的PLC約克夏化學公司，倒有個浪漫的消息，紀念公司成立一百週年。這些事或者就像在現代染料貿易中，所發生過的事件那麼般羅曼蒂克。潘妮·妮德伍說，公司將以淡紫色當作新的代表色。她像維多利亞時代的人一般，把這個字唸成「莫爾芙」（morv）。

約克夏化學公司是世界上第四大紡織染料工廠，它的產量和拜耳／赫斯特／巴斯夫、Ciba、瑞士的科萊恩等公司只差了幾十萬公斤而已。一九九九年十一月，約克夏主導了一次逆向合併，併購美國C.K.Witco公司的染料部門，把產品範圍，從羊毛及

尼龍的酸性染料和壓克力纖維的陽離子染料，擴大到棉布的反應式染料。它目前的全球銷售量是一‧七億英鎊，仍只有它德國對手的四分之一，也只佔全部市場的百分之五，但多年以後，它總算又站上市場重要競爭者的地位。

約克夏公司在一九○○年，由十一家主要從事天然染料業務的公司合併組成，這一行在之前五十年的進步，對這家公司似乎也沒有影響：靛藍仍然從印度及馬達加斯加進口，墨水樹從加勒比海而來，非洲紫檀從西非來，而胭脂紅從特納利夫島來。在某個地方，人們的皮膚「黃得猶如金絲雀」，他們把薑黃磨成粉末，用來染辣醃菜。

這塊地開墾者中某一人的女兒安妮，嫁給威廉‧貝金的兒子亞瑟‧喬治。

近來，在杭斯雷路與寇克史多路上的工廠，為最新的合成纖維，製造最新的人工染料，但是才剛與另一家公司合併的約克夏化學公司，仍然面臨重重困難。包括產能過剩，價格暴跌，還有高昂的安全測驗費用，都讓他們無法與遠東競爭。

「我初入行時，這門產業有趣極了，」約克夏公司商業發展主任蕭約翰說，「我通常每隔幾星期，就會把新的顏色讓客戶看看，並且說，『這是不是妙極了？』」

蕭約翰說，當他在一九六○年代出道時，工作只包括技術支援，創新並幫助人們

243

解決問題。身為推銷員，他最不願意討論的東西就是價錢，但現在，價錢代表一切。

五十五歲的蕭約翰來自於蘭開夏的維根，曾在ＩＣＩ染料部門服務三十年，在一九九六年夏天，當得利（也就是捷利康）把它的紡織染料部賣給巴斯夫不久後，他就離職了。他說，公司賣給德國人一事，意味著告訴你這個產業的現狀，已變成大家爭得你死我活的局面。如今，市場要求他的工廠提供粒狀的染料，就像冷凍乾燥咖啡。

容易量取，易溶。

問題首先來自印度，後來是日本、台灣及中國，廉價的勞工、剽竊來的技術和一些天賦異稟的創新結合後，導致進口貨品價格低廉。幾乎所有主要的歐洲公司，都在印度與遠東建立夥伴關係，但他們很快就發現，自己的專業技術，已被競爭對手複製。蕭約翰腦海裡記得一些數字，但他很難去相信它們：在印度有超過六百家的反應染料工廠，「在每一座鐵路拱橋下就有一家」；在一九九三年，中國出口將近五千四百噸染料，但一九九八年底，這個數字變成將近六萬噸；一九八九年，合成靛藍的全球價格是每公斤二十二到二十四美元，但從中國出口的價格是一公斤六美元。業界還有嚴格的環境管制及測試費用，嚴格的衛生條例，導致每一種新染料的分子要花十萬到二十五萬英鎊檢驗，還不包括已經花在分子設計上的二十萬英鎊。

244

在這樣的背景下，約克夏化學公司最近的合併案，與其說是擴展地盤的一大勝利，還不如說是為了生存。蕭約翰想到了在艾茲米爾港發生的一件事。這裡原本是一座德國工廠戰後歸英國所有，在一九六○與一九七○年代，因為牛仔褲需求大增而欣向榮。在一九九○年代，它又回到德國人掌握中，一九九九年六月關門大吉。

「製造染料的原料也能製造藥品，」蕭約翰解釋道。「如果你發現一個新的化學物質，可以解決基本的健康問題，醫藥產業會負擔所有的費用，並很有可能賺一大筆錢。染料工業以前是這樣，發明新的染料，能夠得到一筆費用，彌補發明的成本，並把它引進市場。可惜的是現在不再是這樣了。」

格林佛歐菲爾德巷四百二十五號，黑馬酒吧的菜單上仍印著當地的這個小故事。

酒吧可以眺望帕丁頓港灣的大聯合運河，一七九七年這條運河開始連接林姆浩斯碼頭以及伯明罕。

這條運河到處都是船屋，然而，觀光業卻欲振乏力。廢棄的垃圾又髒又亂，昔日的光景早就不在。

也早就不在。現在酒吧非常受到英國的霍維斯麵包以及葛蘭素威康公司員工的歡

245

迎。

葛蘭素威康對於能夠擁有一件十九世紀葛林佛‧格林淡紫色染製的襯衫非常驕傲。一百週年慶時公司把它拿出來展示，而公司內部的雜誌編輯更把地方上的科學做一個古今對照表。其中有些不過是一般公司的行銷手法。一八五七年，貝金建立他的工廠，那一年約瑟夫‧南森（Joseph Nathan）在威靈頓開始他的事業，之後，葛蘭素威康在此更成立了實驗室；貝金在煤焦的廢棄物中發現了顏料，而葛蘭素從瓊麻沒有用的地方製造合成的可體松（譯注：cortisone，可治療關節炎、過敏症）；貝金因為發現「美麗結晶」，投身於化學的研究，幾年後，一位醫藥界巨擘不也找到如紅寶石般美麗的維他命 B12？

一九五六年時，葛蘭素的員工表示「他們擁有一如過去貝金每天散步的地方」。公司的經理在當時的「農舍」午餐，這裡曾經貝金姪子阿爾佛瑞德的家，貝金以前常在這裡招待從國外來購買染料的貴賓。「雖然『黑馬』就在附近，因為他自己不喝酒，所以貝金也不會請客人到小酒館喝一杯……」

酒吧還在，但是威廉‧貝金用來實驗的「農舍」消失了，這裡出現了很多的藥廠及停車場。

246

一哩遠處，羅塞斯山丘，從哈洛學院一路下來，兩個綠色的標誌寫著：「千禧年是耶穌基督兩千年的生日。信祂——得永生。」

這是一間基督教教堂，這是喬治・吉伯特・史考特爵士設計艾伯特紀念館的前幾年設計的，威廉・貝金就埋葬在那裡。不過，想要找到他的墳墓卻很難；有些墓碑字跡非常模糊，很多墳墓十九世紀就在這裡；有些脫落的墳墓又被推在牆角邊。

洛夫・哥登博格是這裡的牧師，他住在墓園邊的房子。他說他不知道誰是貝金，也不知道他的墓在哪裡。他說，他到羅塞斯才十八個月而已，並說教堂的管理人三天後會在，他大概就可以回答所有的問題。

不過，當法蘭・卡德寇特查閱葬禮記錄時，卻沒有找到貝金的名字。

「真奇怪，」她說。

然而，他的名字的確出現在一九九一年的墓地調查上。這份資料顯示，威廉爵士的墓，後來他兒子（一九二八）佛列克・莫洛・貝金、他第二任妻子（一九二九）亞莉珊德琳・卡洛琳・貝金，以及他的大女兒（一九四九）莎琪・艾蜜莉・貝金都像煎餅般，一個個地都埋在這裡。這項調查顯示，這個墳墓很明顯，有一塊大的拱形墓

247

石，周圍還舖著白色大理石的小碎石，碑文引用《啟示錄》中的一句話：「從今以後，信天主的死者有福了。」

二○○○年二月初的一個下午，法蘭・卡德寇特手裡拿著調查報告以及園區的平面圖，在泥灣狹窄的走道上來回穿梭，尋找貝金這個被遺忘的維多利亞人名字。

「他應該就在這裡，」她說，「教堂後面附近。」然而，她卻找不到他的蹤跡。

【注釋】

1.光力學療法也可用於因老化導致的視網膜黃斑區視力退化症（AMG），它是已開發國家中老年失明的主要原因。AMG是因通往視網膜中央的血管滲漏所造成，每年數十幾人失明、幾百萬人視力減退。這種治療法使用感光的Visudyne染料。一旦這種染料擴散到全身，便用一束光線照射眼睛，漏血的血管就會被除去。

後記

在這許多年後，每個人都擁有自己的淡紫色。

在維吉尼亞大西洋航空的免稅商品目錄裡，有一張艾迪·伊撒德塗著指甲油的照片，以及一項「維吉尼亞生命之泉指甲油」的商品：「讓你朋友忌妒得滿臉發綠，而你的指甲綠得、藍得或淡紫得發亮。」有一期《談話》雜誌中的文章說到，倫敦的老維多利亞戲院是長什麼樣子，曾經是約翰·吉格爾特及羅倫斯·奧利維大型演出的根據地，有一回重新裝潢他的更衣間。薇薇安·維斯伍德、斯特拉·麥克卡內以及湯米·海菲吉爾喜歡在舊式的老房間中加入閃亮及鋼鐵的元素，而劇院經理莎麗·葛瑞恩對於他們的作品也深感驕傲。他談到麥克卡內用了許多鏡子，她說，「那是替心情好的時候所準備的。」相較之下，有一間深沈羅德闊（Roghko）淡紫色系的休息室則適合「當你覺得累到快死的時候」在裡面休息一下。

在電影中淡紫色這個字被想像豐富地使用。在布魯斯‧羅賓森「懷特奈爾與我」的劇本中，好色的蒙提叔叔講到懷特奈爾時，丟下一句輕蔑的評論，「他是那麼地淡紫色。」

在一些書中淡紫色卻表現得讓人不怎麼愉快。自從湯瑪斯‧比爾把一八九〇年的美國生活定義為淡紫色十年，而一九七〇年代湯姆‧沃夫選擇《淡紫色手套和瘋子》作為他小說事業的創業。威爾‧賽爾夫寫了一本《給頑強壯男孩的堅固玩具》，書中有一些不撓販毒的男孩，他們住在麗池飯店的套房裡消磨時間；壁紙是紫色的，架上擺著從二手店買來的書，而地毯──可以想見的──也是淡紫色的。

想像在一次作家集會中，有一群大膽的人打賭，那些下注的人同意把淡紫色這個字放在他們小說裡的第一章。在約翰‧藍徹斯特的《歡愉的代價》，敘述者把我們帶到他弟弟的次等寄宿學校，並描述在餐廳裡懸掛的校長的照片。其中一幅「令人想到要不是那個藝術家是個悲慘笨拙的純理論派立體主義者，或者分恩爾──克羅絲威先生真的是一個沈悶淡紫色的菱形圖樣。」

在朱利安‧巴耐斯的《英格蘭，英格蘭》首章中，敘述者講到小時候的記憶以及英國拼圖玩具所帶來的快樂：「……他們會試著記住每一塊拼圖的顏色……康瓦耳

是淡紫色，約克夏是黃色，諾丁漢郡是棕色，諾福克也許是黃色——或者是它的姊妹郡，沙福克？」

在瑪格麗特・黛拉博《艾克斯磨女巫》裡頭，我們知道，「打開面向露天陽台的窗戶，草坪上掉落的紫藤顏色從淡淡的粉紫到深紫色。玫瑰在園裡綻放著。」花園裡的淡紫色是最近最普遍的淡紫色。在這裡，園藝師和小說家是一樣主觀：即使現在一──特別是現在──淡紫色不像橘色那種顏色。隨著光線、描述的技巧、記憶以及教育的差異，淡紫色可以從紫丁香變化成各種豐富的紫色。每個人都有自己的淡紫色，不管是什麼樣子的淡紫色。

在羅絲・特瑞曼的《我找到她的方法》一開始就寫到，有一個人想起美好的童年，「我們離開德翁到巴黎的那一天，我把那一天當成我真正開始生活的前一天。媽穿著一件淡紫色單薄的小上衣，還有一件包裹似的裙子，那是她從印度人的店裡買來的。」

就這樣，淡紫色通常是一種被記憶的顏色，一種來自以往的色調。它並不是高科技的顏色。不過，一九九九年初有一個住在舊金山，名叫傑佛瑞・休葛斯的英國人，帶著他非比尋常的野心讓這個顏色又有了新氣象。休葛斯在漠哈比沙漠，羅特利火箭

251

公司的飛機廠房，發射一個叫做羅頓（Roton）的東西。這是世界上第一個多種用途的私人太空火箭，它能將衛星送到宇宙，然後幾個小時後再飛回來載貨。事實上，火箭也能載那些願意付錢想當太空人的有錢乘客。

原型非常驚人，但來賓也被纏繞在火箭引擎下方的巨大的淡紫色幕簾所嚇到。

「那塊幕簾的顏色就是某方面來說是我們公司的顏色，」休葛斯解釋。「就像在廠房裡樑柱的顏色。幕簾是用來隱藏不好看的階梯下方，那裡放著車子和電腦。幕簾另一個功能就是幫穿著裙子爬樓梯的人遮掩一下。」

貝金可能會喜歡這個：他自己的顏色，幫助女人及蘇格蘭人到月球旅行。

可以想見的，我夢見貝金好多次。有一次，他留給我一些他日常瑣碎的資料：他在格林佛・格林的同事通常都叫他髒小孩；斯娃菲德太太的風琴彈的有多爛；德摩尼可那次聚會的領帶顏色有怎樣的錯誤；寇詩（Koch）及羅斯（Ross）得到諾貝爾獎讓他有多高興。他知道他有多想他的父親，他有多希望他們能儘快掌握人造奎寧。他說他希望他能因為電磁迴轉力的工作被大家記住。

另一次，他告訴我他墳墓的狀況有多糟。他種植的洋茜穿過他的棺木把他擠到一旁，並產生奇怪的氣體。葬禮前，他家曾用方形絲巾覆蓋他的身體，每一塊都是他發

252

明的顏色。他手上的品紅讓他起了嚴重的疹子，而情況更糟的是，工廠靠近運河的那一邊滲進來的水－那些流出來的東西曾經引起草皮燃燒。如今，煤在他的周圍爆發，堅硬的石頭和蘇方木、紅花及檀香木紛亂糾纏。如此的被圍攻，他說他覺得像是一個長期受傷的人。

參觀帝國學院時，現在化學系學生和維多利亞時代的前輩們的野心看起來似乎有著細微渺小的關係。未來是那麼興奮有趣，讓人不想回頭。當他們進入貝金實驗室做最新的複雜碳分析時，周圍的東西看起來和任一特殊主題並無相關。但他們在藍莓色的iMac上打論文，用柯達即可拍替朋友拍照，噴卡文·克萊香水，用阿斯匹靈來消除頭痛。他們的衣服不全都是黑色的；有些人穿著藍色、綠色，甚至黃色的衣服到處走動，彷彿這些顏色是世界上最自然的東西。

感謝

我非常感謝所有幫助我完成這本書的人，特別是那些接受我的採訪以及分享他們想法的人。除了書中出現的人，我還得感謝耶路撒冷猶太大學，西德耐·艾德斯坦中心的湯尼·特拉維斯，謝謝他提供的學術上的幫忙及個人建議。大衛·里百克提供當地豐富的歷史資料。

許多關於威廉·貝金的檔案資料都由他的曾曾孫海倫·波佛及麥克·克爾派瑞克所保管，感謝他們對我的鼓勵並提供照片。

我還欠了許多人情，像是珍藏貝金檔案的曼徹斯特科學及工業美術館的潘尼·飛坦及約翰·何斯佛，還有感謝羅博特·巴德的意見及聯繫，在費城貝克曼化學歷史中心的雷歐·斯拉特及他的同事，約克夏化學公司的潘尼·尼德伍，帝國學院檔案部門的安妮·巴瑞特，布萊佛德顏色博物館的莎拉·博爾哲，以及博德雷安圖書館、牛津圖書館、倫敦圖書館、帝國學院圖書館、萊德克利夫科學圖書館以及劍橋圖書館熱心

254

的館員們。

帝國學院的比爾‧葛瑞福特和安德魯‧巴德閱讀本書原稿，並給予非常有用的意見。

這本書若是沒有這些人的幫忙，將會更貧乏：布萊德及左依‧歐巴克、斯本瑟‧派克、威廉‧布魯克、路克‧凡丹‧泰德‧奔飛、羅萊德‧霍夫曼。

PFD的派特‧卡文納福、羅絲瑪麗‧司庫拉及凡尼莎‧奇恩斯提供了他們熟練的企劃能力及熱忱。不斷給予我靈感及支持我的出版商，朱利安‧洛斯，我同時也要感謝他的助理凱莉‧歐葛瑞迪，她給我許多很好的建議並協助尋找照片。

至於，淡紫色的製造方法，我得感謝雪夫藍州立大學化學系龍達‧斯卡奇雅、大衛‧庫夫霖及大衛‧波樂慷慨同意讓我引用他們刊登在一九九八年六月，第七十五冊，第六期，《化學教育報》中的文章。

除了列在參考書目中的書以外，我還參考了很多篇報紙上的文章，尤其是報導淡紫色五十週年慶及百年慶（一八五六及一九六〇）的文章。同時也參考了最近幾期的《染商及顏料商協會報》和《新科學家》。

255

國家圖書館出版品預行編目資料

淡紫色
／著者：塞門‧加菲爾
譯者：馬謙如
.-初版-台北市
：商周出版；城邦文化發行；
民90　面：　公分.
ISBN986-12-0067-3　（平裝）
874.18　　　　　　　91004557

普羅米修斯　010
淡 紫 色

作　　者／塞門‧加菲爾
譯　　者／馬謙如
責任編輯／蕭秀琴
發 行 人／何飛鵬
法律顧問／中天國際法律事務所　周奇杉律師
出 版 者／商周出版
連絡地址／台北市愛國東路100號2樓
　　　　　電話：(02) 23587668　傳真：(02)23419479
　　　　　e-mail：bwp.service@ cite.com.tw
發　　行／城邦文化事業股份有限公司
　　　　　台北市信義路二段213號11樓
　　　　　電話：(02) 23965698　傳真：(02) 23570954
　　　　　劃撥：1896600-4　城邦文化事業股份有限公司
城邦閱讀花園網址：www.cite.com.twe-mail：bwp.service@cite.com.tw
香港發行所／城邦（香港）出版集團有限公司
　　　　　香港北角英皇道310號雲華大廈4/F, 504室
　　　　　電話：25086231　傳真：25789337
馬新發行所／城邦(馬新)出版集團
　　　　　Cite(M)Sdn.Bhd.(458372U)／11.jALAN 30D/146, Desa Tasik, Sungai Besi.
　　　　　57000 Kuala Lumpur, Malaysia
　　　　　電話：603-90563833　傳真：603-90562833
　　　　　email:citekl@cite.com.tw
封面設計／李孟融
內頁排版／糖葫蘆
印　　刷／韋懋印刷股份有限公司
總 經 銷／農學社
電話：(02) 29178022　傳真：(02) 29156275
■2002年4月初版
定價300元
著作權所有，翻印必究
ISBN 986-12-0067-3